滄海美術／藝術論叢9
羅青　主編

墨海精神

———— 中國畫論縱橫談

張安治　著

東大圖書公司

國立中央圖書館出版品預行編目資料

墨海精神——中國畫論縱橫談／張安
治著 .-- 初版 .-- 臺北市：東大發
行：三民總經銷，民84
　　　面；　　公分 .--（滄海美術藝
術史）
ISBN 957-19-1887-3（精裝）
ISBN 957-19-1888-1（平裝）

1.繪畫－中國－哲學，原理

940.1　　　　　　　　　　84011641

© 墨
海
精
神
──
中國畫論縱橫談

著作人　張安治
發行人　劉仲文
產著
權作
人財　東大圖書股份有限公司
發行所　東大圖書股份有限公司
　　　　地址／臺北市復興北路三八六號
　　　　郵撥／〇一〇七一七五─〇號
印刷所　東大圖書股份有限公司
總經銷　三民書局股份有限公司
門市部　復北店／臺北市復興北路三八六號
　　　　重南店／臺北市重慶南路一段六十一號
初版　中華民國八十四年十一月
編號　E 94019
基本定價　捌元
行政院新聞局登記證局版臺業字第〇一九七號

有著作權・不准侵害

ISBN 957-19-1888-1（平裝）

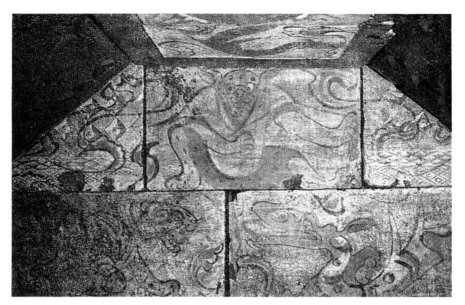

西漢　卜千秋墓壁畫

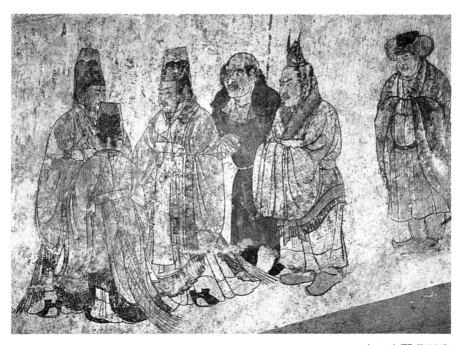

唐　李賢墓壁畫

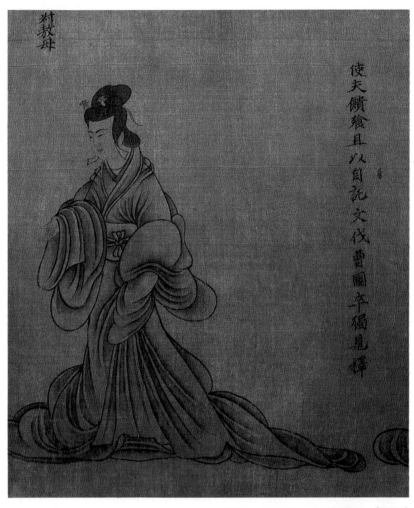

東晉　顧愷之　列女圖卷（局部）

隋　展子虔　游春圖卷（局部）

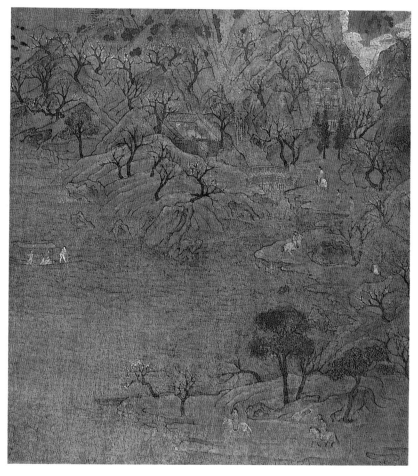

4

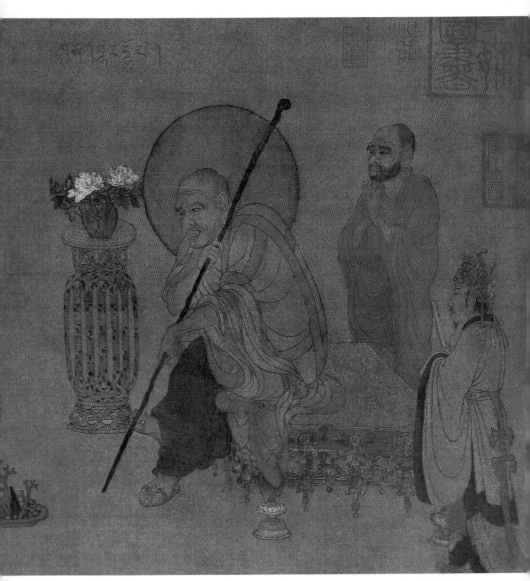

唐　盧楞迦（傳）　六尊者像冊頁之一

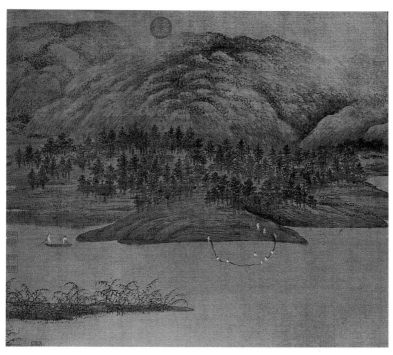

五代　董源　瀟湘圖卷（局部）

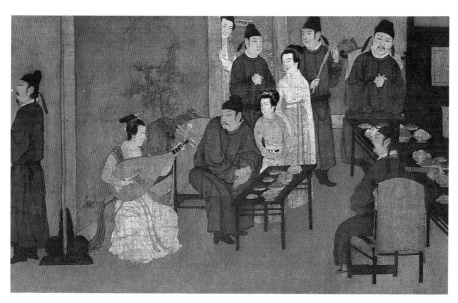

五代　顧閎中　韓熙載夜宴圖（局部）

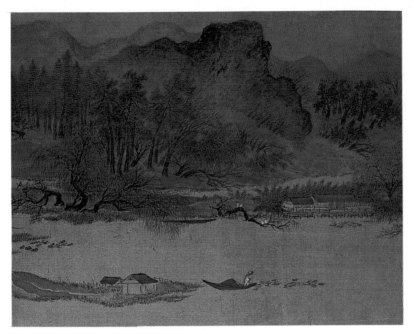

宋　惠崇（傳）　溪山春曉圖卷（局部）

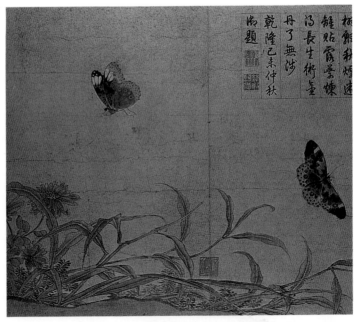

宋　趙昌（傳）　寫生蛺蝶圖卷（局部）

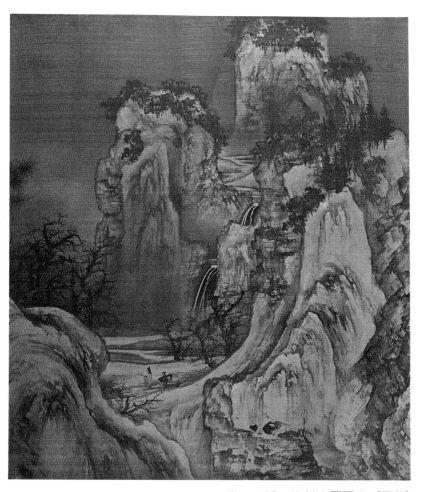

宋　王詵　漁村小雪圖卷（局部）

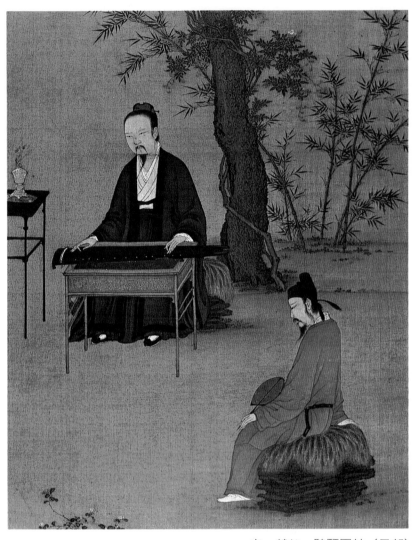

宋　趙佶　聽琴圖軸（局部）

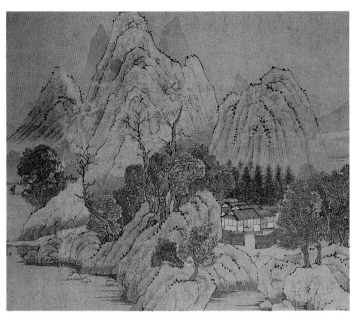

元　錢選　山居圖卷（局部）

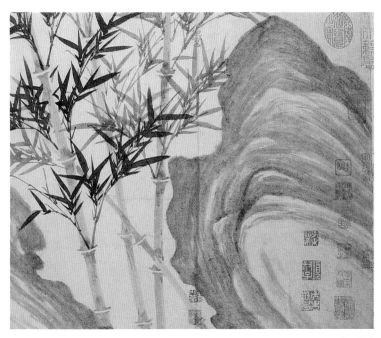

元　李衎　四清圖卷（局部）

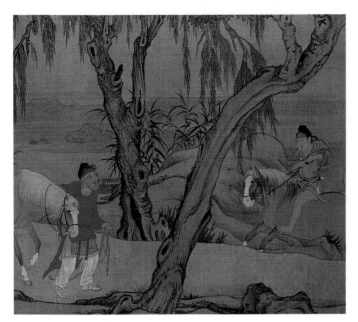

元　趙孟頫　浴馬圖卷（局部）

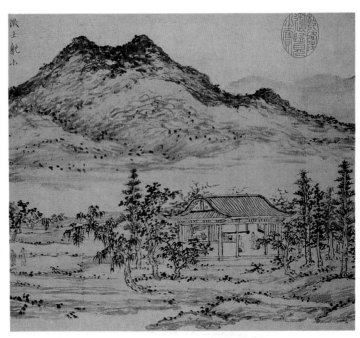

元　朱德潤　秀野軒圖卷（局部）

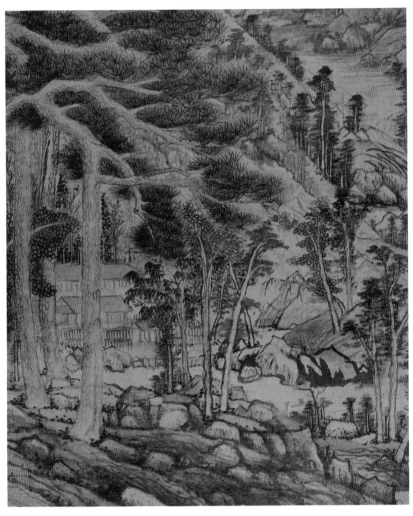

元　黃公望　天池石壁（局部）

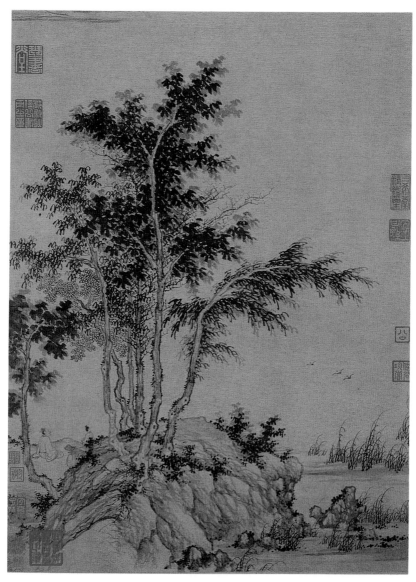

元　盛懋　秋江待渡圖軸（局部）

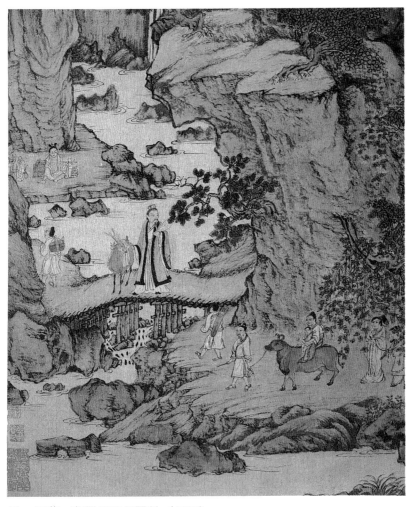

元　王蒙　葛雅川移居圖軸（局部）

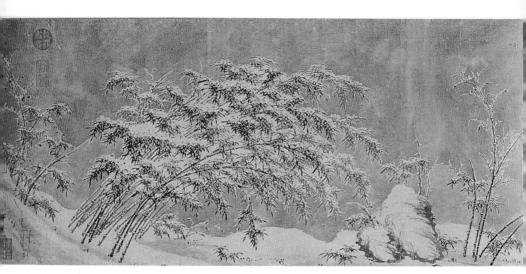

元　郭畀　雪竹圖卷（局部）

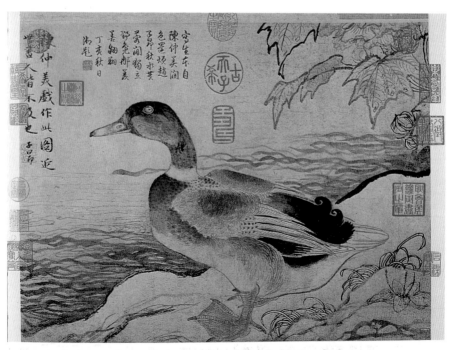

元　陳琳　溪鳧圖軸

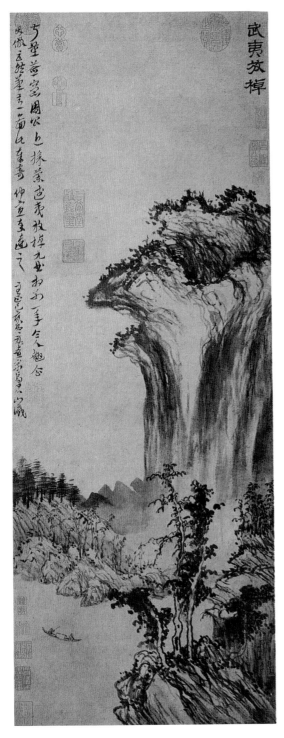

元　方從義　武夷放棹圖軸

元　姚廷美　雪江漁艇圖卷（局部）

清　王原祁　蘆鴻草堂十志圖冊之一

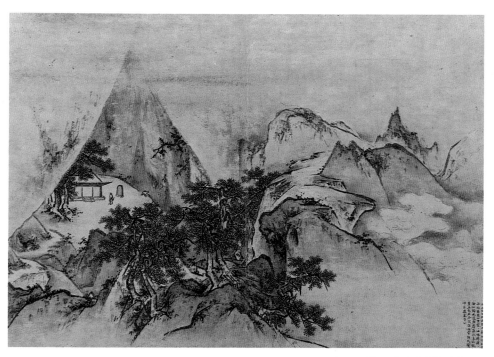

明　王履　華山圖冊頁之一

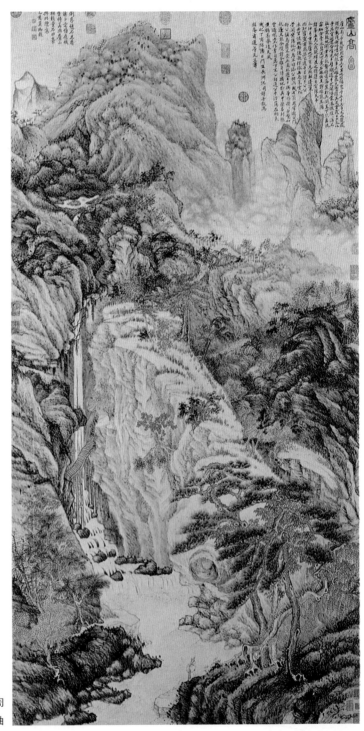

明　沈周
廬山高圖軸

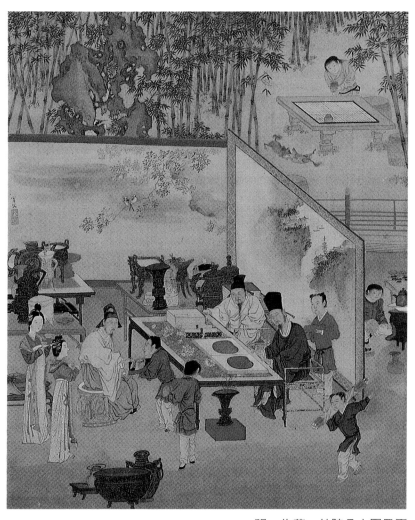

明　仇英　竹院品古圖冊頁

明　文伯仁　樵谷圖軸（局部）

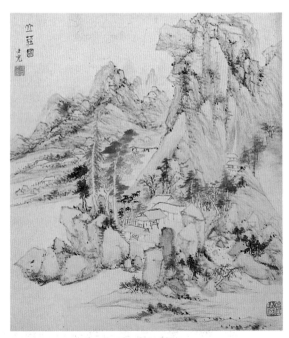

明　沈士充　山莊圖冊頁

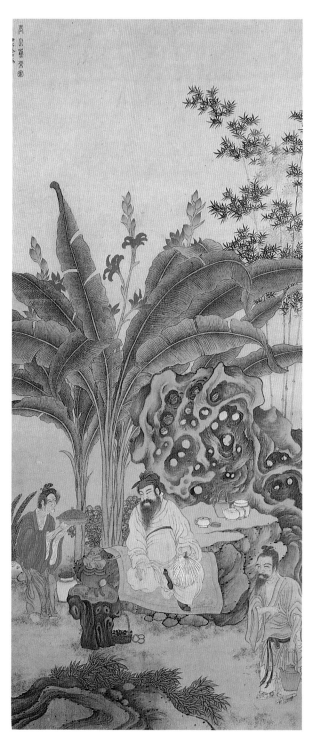

明　丁雲鵬
玉川煮茶圖軸

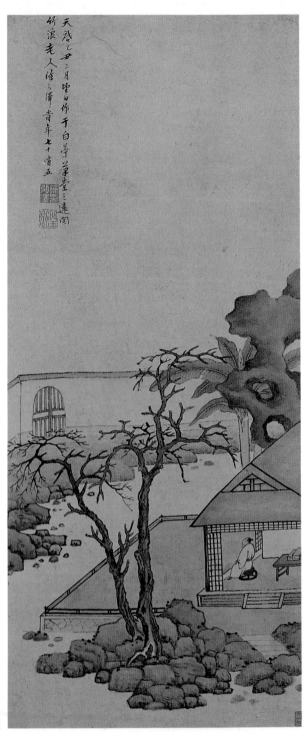

明　徐弘澤　山水圖軸

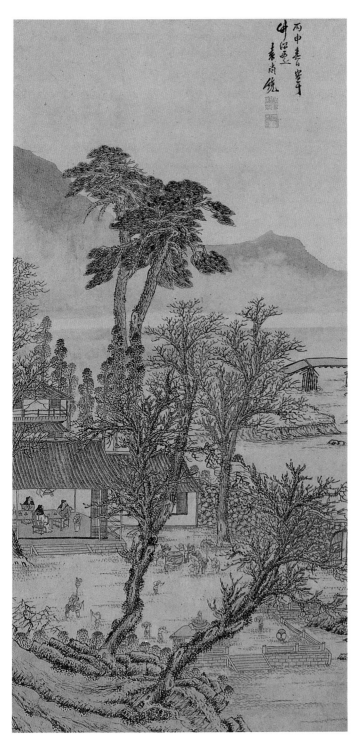

明　袁尚統
歲朝圖軸

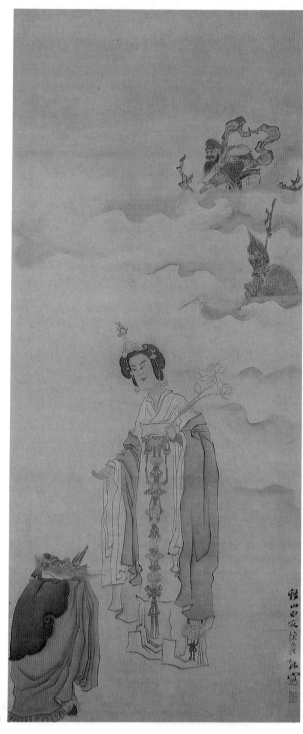

明　陳洪綬
龍王禮佛圖軸

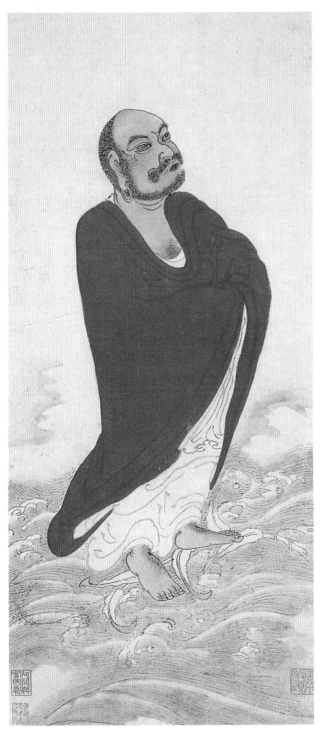

明　陳繼儒
達摩渡江圖軸（局部）

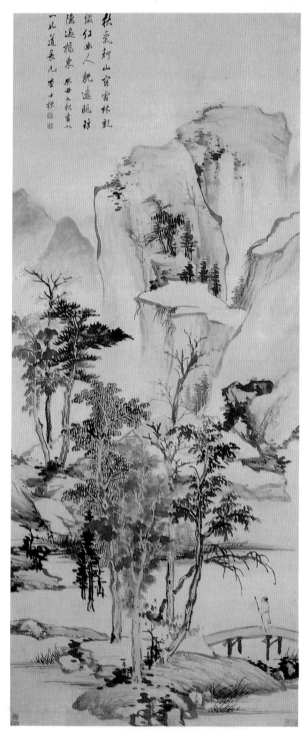

清　查士標
秋景山水圖軸

清　石濤　山水冊頁之一

清　吳歷
遠浦歸帆圖軸
（局部）

清　惲壽平　花卉冊頁之一

明　文徵明　蘭亭修禊圖（局部）

清　禹之鼎　王士禎放鷴圖卷（局部）

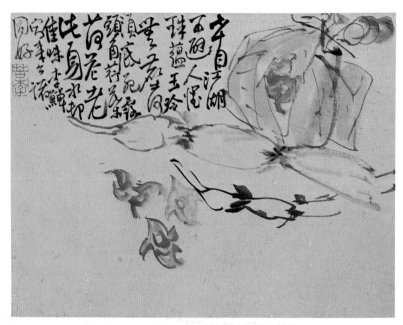

清　李鱓　雜畫冊頁之一

黃油紙幟日遮遮中酒鍾馗紗帽鮮

醉眼也隨蜂蝶玉小西圍裏鬧葦花

新雁久筆嵒寫于緣筠小閣

清　華嵒
午日鍾馗

清　袁江　漢宮春曉圖軸（局部）

「滄海美術／藝術論叢」緣起

　　民國八十年初，承三民書局暨東大圖書公司董事長劉振強先生的美意，邀我主編美術叢書，幾經商議，定名爲「滄海美術」，取「藝術無涯，滄海一粟」之意。叢書編輯之初，方向以藝術史論著爲主，重點放在十八、十九、二十世紀。數年下來，發現叢書編輯之主觀願望還要與客觀環境相互配合。在十八開大部頭藝術史叢書邀稿不易的情況下，另外決定出版廿五開「滄海美術／藝術論叢」。

　　藝術論叢以結集單篇論文成書爲主，由作者將性質相近的藝術文章、隨筆分卷分篇、編輯規劃，以單行本問世。內容則彈性放寬到電影、音樂、建築、雕刻、插圖、設計……等文學以外的各類著作，爲讀者提供更寬廣的服務。讀者如能將「藝術論叢」與「藝術史」及「藝術特輯」相互對照參看，當有匯通啓發之樂。

窮理盡法　綱舉目張

中國畫論，是我國歷代畫家藝術實踐經驗的結晶；是祖國藝術理論寶庫中熠熠發光的美學遺產。古代畫論中完整篇章的出現雖然始於魏晉六朝，但先秦兩漢的學術著作中已偶有名言警句。自秦漢以至於清代，論畫的著述或片斷，或全篇，卷帙浩繁，不下數百種。或爲哲人、文人論畫、或爲畫家論畫。大抵哲人論畫者多詳理而略法，對於美學理論的闡述多於技法理論，甚至以論畫爲媒介發揮自家的哲學觀念與倫常思想；畫家論畫則多詳法而兼理、討論繪畫技巧與技法鉤玄抉微，其美學思想則通貫其中。因此，從總體看，中國古典畫論不僅具有基礎理論的一面，而且尤具應用理論的品格。

這一筆豐厚的遺產，由於產生於漫長的封建社會之中，在文化觀念上自不免夾雜著封建性的糟粕，但畫論畢竟是繪畫實踐經驗的理論表述，其核心內容自然集中於對中國繪畫規律的探索，也還包括對繪畫的文化學、哲學或藝術學的思考。唯其如此，它也就不但反映了歷代智者對中國繪畫發展規律的的認識及其深化，同時也從一個重要方面體現了中國傳統美學思想的演進，它既表現了在歷史進程中逐步形成的中國人民藝術思維的特點，又與世界各民族的美術理論和美學思想不乏相通之處。基於此，它無論對於志在推陳出新的畫家，還是對

於試圖豐富發展社會主義美學並建立中國當代美學體系的美學家，都是不可能視而不見的。

　　近代以來，隨著西方文化的迅猛東漸，美術界和美學界的前輩，面對中西文化的碰撞，爲著比較中西文化思想的異同，融合中外以振興中華，從二、三〇年代起，便著手整理和研究傳統的畫論，以期給與重新的估價和科學的擇取。美學家鄧以蟄、宗白華在以西方現代方法研究中國畫論中反映的美學思想方面，最早取得了成就；畫家劉海粟、傅抱石等人則致力於謝赫「六法」等代表性畫論的研討，開近代畫家研究古典畫論的風氣之先；美術史家余紹宋、于安瀾和俞劍華亦選輯了《畫法要錄》、《畫論叢刊》與《中國畫論類編》，在校勘、編選輯錄和分類纂輯諸方面做了大量的工作，爲全面研究古代畫論奠立了翔實可靠又翻檢便利的基礎。進入五、六〇年代以後，爲了發展新美術，改造中國畫並清除對中國畫傳統的民族虛無主義，更多的美術史家繼俞劍華之後投入了古代畫論的點校、注釋與白話翻譯工作，對謝赫、顧愷之、董其昌、石濤諸人畫論的討論也更爲熱烈。廣大的美術家則借助上述成果，投入了中國畫的討論與創新。然而，也許因爲閉關鎖國局限了視野，也許由於急於事功而無暇全面顧及，以致對古典畫論的研究偏重於批判其封建性的糟粕，劃清「現實主義」與「形式主義」的界限，並從畫法上總結中國畫的特點。這當然從一個方面推動了對古典畫論的清理，但研究工作並沒有可能較系統全面地鋪開，也難於令人相信在更多方面已經深入膚理。這是在美術界。在美學界，多數的中青年美學工作者，那時還在從唯心與唯物上討論如何正確認識美的本質，對於美學史則言必稱西方，偶爾涉及中國美學思想史料，

多係哲學家或文學家的言論，畫論尚少有人注意，注意者也還是做著點校注釋的基礎工作。應該充分肯定他們傳播社會主義美學的功績，沒有任何理由責怪他們不進入中國藝術「美的歷程」，那在當時是不具備充分條件的。至於老專家，諸如宗白華與鄧以蟄，或者檢討著往日撰述的「藝術家的難關」，或者在討論爭論之外進行著「美學散步」，極少有新的研究成果問世。

至六〇年代，首先從中國美學史角度研究並講授中國畫論的先生是我的老師王遜。雖然，他也不免歷史的局限，但終究因為師承鄧以蟄，並在以「右」獲罪之後，仍不墮青雲之志，經常與鄧先生討論學問，所以在相當多問題上，對中國繪畫美學史做出了開拓性的建樹。像他之論荊浩《筆法記》，論郭熙《林泉高致》的「山水訓」、論蘇東坡的文人畫觀，都遠在當代名公二十餘年之前提出了相似的創見。遺憾的是，自我北赴吉林，便難於再向王遜先生問學，不久他也就齎志以歿。至於他允諾引見我求教於鄧以蟄先生的遺願，當然也就付之東流了。

我是幸運的，在過了而立之年以後，又有機會在張安治先生的指導下攻讀美術史研究生。說也奇怪，在對畫史和畫論的研究上，張先生與王先生雖則路數不同，各有千秋，卻又有驚人的相似之處。比如，在治畫史上，他們都十分重視文人畫的價值；在治畫論上，他們又都程度不同地納入了中國美學思想史的範圍。在論及石濤的「一畫」時，二人看法的相近，更是如出一人之口。王遜先生說：「石濤的一畫是指一個完整的藝術形象世界的創造」，張安治先生說：「這一畫的總精神……，可以說首先在動筆之前，就要有一完整的（也許開始是未免渾

渾沌沌、模糊不清的)構思, ……最後達到完整的統一」。其所以如此不謀而合, 重要的原因之一, 在於他們曾從學於老一輩精通中國美學思想的美學家, 並終身執弟子禮。王遜先生從學於鄧以蟄已如前述, 張安治先生則師承宗白華, 至老問學不輟。

　　張安治先生早年畢業於中央大學藝術系, 學畫於徐悲鴻、呂鳳子, 學詩詞於吳梅、汪東, 亦在此時從宗白華習美學。他在美術創作上英才早發, 四〇年代抵重慶後開始研究傳統畫論, 那時, 傅抱石、伍蠡甫正在研究顧愷之的遺篇。更後, 他被徐悲鴻先生派赴英倫三島考察研究, 由於眷戀祖國山河, 藝術創作乃從油畫人物轉向國畫山水。五〇年初, 他自英倫負笈歸來之後, 在繁忙的行政指導工作之餘, 更滿懷激情地投入了山水寫生與創作活動。於是, 他對繪畫理論的認識, 亦由西方寫實主義轉向了與中國文人畫傳統的融合。在中國古代的畫論中, 大量篇幅是文人山水畫論, 他的研究也便循此而愈加深入。有一些詩歌概括地反映了他的研究成果, 比如他寫道:「畫家貴寫形, 詩人重寫意。圖眞貴自然, 浮華皆可棄。」他又指出, 「詩述心中意, 畫寫意中形。有法或無法, 理中亦有情。」儘管那時他尚少關於古典畫論的專著, 但從上述詩句中, 從他對郭熙畫論的研究中, 不難看出, 他對傳統畫論中的形與意、情與理、有法與無法、造境與構圖, 已有了非常透闢的把握。

　　他開始講授畫論, 聽說是六〇年代來美院中國畫系執教之後, 而我在畫論課上受教已是七〇年代末葉了。七〇年代中葉以來, 中國學術日益蓬勃發展, 反映在畫論研究上, 則出現了幾個前所未有的新踪象。其一, 是把古代畫論的注釋校勘建立在十分雄厚的古典文獻根底

與深入的研究基礎之上，陳傳席的《六朝畫論研究》便是這樣的一部力作。其二，是畫論史與畫論學的著作相繼出版，《中國繪畫理論發展史》、《中國繪畫批評史略》、《中國畫論研究》，較有代表性。其三，是大量的畫論名篇及其中重要的理論範疇的研究已提到日程上來，時有新的成果發表。對於荊浩、郭熙、沈括、蘇軾、王履、董其昌、惲壽平、笪重光的畫論均有不只一篇論文刊布，圍繞著石濤畫語錄中「一畫」、「尊受」、「蒙養生活」等理論範疇亦展開了學術爭鳴。其四，是從中國美學史的角度研究中國畫論已成為熱門話題，不僅出版了《中國繪畫美學思想史》及一批論文，而且在一些中國美學史著作中，也吸收了畫論研究成果。這種種跡象表明，中國畫論的研究已邁開了新的步伐，並取得了長足的進展，其深度、廣度均已遠勝往昔。雖然水平容或參差不齊，成績亦有大小之別，失誤更在所難免，但各自做出了自己的建樹。

　　張安治先生的畫論研究，也正是在這一時期發揮了承先啟後的重要作用，並以其獨一無二的特色，贏得了社會的重視。七〇年代末期以來，我聽先生講過兩次畫論，後一次是按歷史進程講述歷代畫論名篇的見解，前一次是講關係到畫論全局的幾個傳統理論範疇，同時還結合傳統的畫法理論體系講了幾個畫法專題，並歸納出主宰著中國畫家具體畫法的根本畫法，由法而進理。兩次講授相互補充，使我們獲益良多。如今，收在這本集子裡的各篇相互獨立又密切相關的諸篇論文，大體是以後一講為基礎而鋪敘成文的，重新讀來，倍覺親切。

　　張先生這本集子又名《中國畫論縱橫談》，可謂實至名歸。我想，他所謂的縱，便是從歷史發展中去研究畫論，不容歪曲歷史、割斷歷

史；他所謂的橫，便是在中西比較中尋找中國畫論在世界上位置，論述中國先賢對人類美學思想的獨特貢獻，不事閉關自守，敝帚自珍，亦不唯洋是舉。這正是他研究中國畫論第一個引人矚目的特點。他在近年的美學文章《美醜是非隨筆》中指出：「近年發現的江蘇連雲港巖畫和內蒙陰山的某些早期巖畫，……以大自然爲審美的主要對象，和古希臘以人爲主要對象大異其趣……」，他還說：「人們的審美觀既各有其歷史的、文化傳統的淵源，又因相互的交流和影響，情感可以相通，眼界更爲開闊。如文藝復興時期的名畫，蒙娜麗莎之微笑，我們亦爲之傾倒。而中國鑼鼓喧天、色彩繽紛的京劇和清逸半抽象的文人畫，西方學者亦頗多讚譽。這正是『同』中有不同，又『不同』中有同。」他由於擅長在橫向比較裡分析中、西美學思想的同中之異與異中之同，所以在〈形與神〉一文中能夠明晰地指出，儘管古代中西藝術家莫不在理論上重形，同時在實踐上同樣不忽視神，但遠在西方深入討論形神關係的文藝復興時期前數百年即提出「以形寫神」的傳神論。這「不僅是顧愷之在中國畫論方面的傑出貢獻，在世界美學史上，也是光芒閃耀的明珠！」爲了在中外比較中說明中國畫論中反映出的美學思想，他十分注意於把畫論中每一見解的提出與藝術實踐的歷史實際聯繫起來，與當時的社會文化、哲學思想甚至文藝思潮聯繫起來，加以剖析，給以極有分寸的闡釋和充分的論述。爲此，還盡可能使用新出土的文獻資料（如漢簡中的古佚書《經法》，馬王堆帛畫），以美術史研究的新成果去支持畫論的深入探討，避免了某些空頭理論家持論的空疏浮泛。

　　如衆所知，中國古典畫論浩如煙海，游入其中固然不易，跳得出

來尤其為難。若無貫通今古的眼光，舉綱張目的手段，皓首窮之，亦難得要領。張先生的高明處，在於高屋建瓴地在畫論發展的流變中敏銳地發現繁雜的內在聯繫，緊緊抓住一些影響全局的理論範疇，舉一反三地攻而克之。中國傳統畫論美學中的概念、範疇與命題，車載斗量、多不勝數、層次非常豐富、區別非常微妙，在不確定中有確定，在解釋與使用中變異著內涵，於是常常出現名同而實異或名異而實同的現象。張安治先生則在深入研究，融會貫通之後，提綱挈領地拈出「形與神」、「理與法」、「立意與意境」、「畫品與風格」等在畫論發展中一以貫之又不斷演進著的幾對範疇，在相互的聯繫與區別中，在歷史的流程中，要言不繁地把握住了中國畫論美學思想的主要特徵與獨特價值，清明洞達，發人興味。這種研究，一方面適應了新時期畫家反思傳統的需要，另一方面也為正在方興未艾的中國美學史研究提供了足資汲取的成果。同時，更為後學者指明了在歷史聯繫中從畫論概念、範疇、命題入手的正確道路。我也正是在他的引導下，開始把得自王遜先生研究每一畫論重要理論範疇與命題的方法與盡可能的宏觀把握有所結合。我想，這可以說是張先生治畫論的第二個特點。

　　第三個特點，在我看來是形成了他特有的法、理並重的體系。在古典畫論中，人們常提到的理，有時指自然法則，有時指高於自然法則的藝術規律。至於畫論中法，或者是藝術手段的規律，或者是具體的成規。頗有一些繪畫理論家和美學家研究畫論時重理而輕法，以為畫法理論的層次太低，不屑一顧。然而，他們可能忽略了這樣一個事實：亦即中國古代畫論的作者大多數本身即是畫家，他們有著極為豐富的實踐經驗，也不可能不去考究那些表現「形而下者謂之器」的畫

法，又因爲他們還具備了相當的文化修養，深明「技進乎道」的道理，所以在畫論中言道而不忘技，論技而歸乎道。很多重要的理論見解恰恰是在技法的闡述中流露出來的。以謝赫與石濤一先一後兩位繪畫理論家而言，他們無不是精於繪事的高手，因此，前者的「六法論」與後者的「一畫論」都是以一理貫衆法，法中有理，理不離法，形成了重畫理而不輕畫法的理論體系。大約正是洞悉了這兩家論畫的閫奧吧，張先生的畫論研究也便斟酌這兩家的體系形成了自己的框架，除去前述的重要理論範疇的討論外，一部分內容是討論被稱爲「經營位置」或「置陣布勢」的構圖理論和筆墨設色理論的演變的，另一部分則從中抽出關乎「矛盾統一」與「創造與繼承」的根本大法或至理來加以討論。不難看出，張先生重視畫論美學思想而不涉於高妙玄虛，深入具體法度又能開掘法中之理。這一個特點的形成，實在與他自己首先是一個藝術家密不可分的。他兼長詩、書、畫，在繪畫上，素描、水彩、油畫、版畫、中國畫無所不能。唯其以畫家兼史論家的眼光治畫論，自難爲理論而理論，由概念到概念地去研究，唯其深知畫家的甘苦與需要，故能以當代畫家的實踐經驗去深究古代畫論與藝術實踐的關係，把畫法理論的歷史研究提到美學理論的高度，這是那些無條件從事繪畫的研究者所難於比擬的。如果說王遜先生愼密的邏輯思辨，曾經從一個重要方面影響了我和同學們去提高著述的理論價值，那麼，張安治先生的提綱挈領見微知著的研究途徑，更使我和同學們懂得了如何向富於應用理論品格的傳統畫論去深入開掘並始終密切聯繫實際。在畫家們厭倦於某些前衛理論家販殖「語罷不知所言何物」的今天，他的成果之受到更大的歡迎是可以想見的。

　　老師的畫論論文即將結集出版了。近十年來，他爲了培養我兼治畫論，始而指導整理抄校講稿，繼之鼓勵我著文，如今又把作序的重任交付於我。我雖然受業多年，但遠未窺先生學海的津涯，僅能以粗淺的學習先生畫論研究的心得奉獻讀者。我深知，命我作序，其實也是先生對我的鞭策與寄望，希望我在繁重而事倍功不及半的系務行政工作中不忘治學，不忘以先生循循善誘的風範惠及學子，我將銘記先生的苦心，在今後努力奮進。

<div align="right">1988.4.22</div>

墨海精神

——中國畫論縱橫談

目次

形與神

 墨海精神

一

　　形神關係，這是我國美術界比較熟悉的問題，也是中外美術史家和評論家歷來都極爲重視和值得深入探討的問題。從美學史的角度看，自中國先秦時期至魏、晉以前以及西方文明的搖籃古希臘時代，對於美術創作多重在形似。如古希臘哲學家蘇格拉底（前 469-399）和柏拉

新石器時代　彩陶盆

圖（前 427-347），都以為藝術是自然的模仿；今天我們看到的古希臘雕刻的完美造型，人、神一體，正是這種理論的反映。可是他們也談到「雕刻亦能表現心靈狀態」及「肉體應服從精神」的論點。當時雕刻作品中，也的確體現了特定的精神狀態和美的理想。但對這種理論上的矛盾——如藝術與自然、精神與物質在藝術表現中的關係究竟如何處理等問題，在西方，是在文藝復興以後才得到較全面深入的探討。

中國在春秋、戰國時代，哲學上百家爭鳴，但側重在人倫、政治和宇宙觀、辯證規律等方面；對詩歌和音樂雖有涉及，可是對於繪畫、雕刻，可能因為它們和工藝美術關係密切，多由缺少文化修養的專業畫工（或工奴）所創作，所以當時能著書立說的人物，雖有談論美術作品的政教目的、裝飾作用及精湛技巧的片斷言論，卻極少有關其創作方法或屬於美學範疇的意見。

戰國《韓非子·外儲說》中有這樣一段：

> 「客有為齊王畫者，齊王問曰：『畫孰最難者?』曰：『犬馬最難。』『孰易者?』曰：『鬼魅最易。夫犬馬，人所知也，旦暮罄于前，不可類之，故難。鬼魅無形者，不罄于前，故易之也。』

從畫的難易角度說明了寫真實難，畫從來沒有人見過的鬼魅容易；其實質就是重視寫實，重視要有表現真實形象的能力。

到漢代的貴族淮南王劉安，在其著作《淮南子》中說：「尋常之外，畫者謹毛而失貌。」他發現有的畫工，畫得非常瑣細，卻沒有能夠表現對象真正的容貌。這句話說得太簡單，這個和「毛」字對立的「貌」

字，可能是指畫得比較精煉的形象，也可能包括有人物精神狀態的涵義。如果是後者，也就是初步提出了形神關係的問題。指明了人物畫表面形象的繁瑣描繪和能表現精神面貌的作品是有區別的。

我們有幸在今天能夠看到戰國時代的小幅帛畫和長沙馬王堆出土的西漢帛畫；漢代和更早期的地面殿宇及其壁畫雖早已無存，但洛陽、內蒙、遼陽、望都等地出土的漢墓壁畫，都開拓了我們的眼界，使我們認識當時畫工的智慧和創造才能。如以夔、鳳和女像為內容的戰國帛畫和馬王堆西漢帛畫中一些動物的畫法，明顯和同時代漆器上的繪畫甚至銅器上的裝飾有親密的淵源。可是那一幅「非衣」中的女墓主和托地巨人形象的刻劃以及洛陽漢墓壁畫中的歷史人物、望都壁畫中的侍從官吏、營城子壁畫中的門衛等，或高僅數寸，線紋細如髮絲，或放手揮毫，大筆塗抹，都能生動表現人物的神情性格，絕不是「謹毛而失貌」，可惜當時還沒有文人學士去研究總結畫工們的創作經驗。

晉代的陸機在他的文章中談到：

「宣物莫大于言，存形莫善于畫」。

對於繪畫製作的要求，還簡單地停留在以記錄形象為滿足。到東晉的顧愷之，他自己既是文人，又是卓越的畫家。儘管後世也有人把他吹捧為「文人畫家之祖」，但他和宋代以後那些僅畫梅、蘭、竹、菊或抒情山水畫的文人畫家還大不相同。他約在二十歲時就能畫整堵牆的宗教壁畫《維摩詰像》，並生動地表現了維摩詰清瘦有病和「隱几忘言」的神態。從現存的宋人摹本《洛神賦圖卷》中，我們仍為洛神翩

若驚鴻的風姿所傾倒；《列女仁智圖卷》摹本裡人物的動態神情也富有變化，能恰當地體現內容。這些資料可以證明，他確是繼承了漢代以來專業畫工的優秀技巧和實踐經驗，加之他具有豐富的文化修養和優越的社會地位，這些條件使他有可能在繪畫理論方面作出不朽的貢獻！

　　他在《魏晉勝流畫贊》①的開始部分是這樣說的：

　　　「凡畫，人最難，次山水，次狗馬，臺榭一定器耳，難成而易好，不待遷想妙得也」。

　　他明顯地繼承了從戰國以來談繪畫難易的問題。並作了進一步的發揮；指出畫人最難，把山水排在第二位，可能因為大自然包羅萬象，其組合和變化的規律也難於掌握，而把畫建築物列在最後，因為它看起來很繁複，畫起來很費功夫，但終究是有一定規律的死東西，所以容易畫好。最重要是「遷想妙得」四個字，既說明繪畫藝術不僅是單純地模仿自然，需要發揮作者的想像，用現代術語說就是「主觀能動性」，就是「形象思維」，才能得到完美（妙）的表現。再從人物畫的

注 ●●●●●●●●●●●●●●●

① 　據俞劍華編《中國畫論類編》及顧愷之各篇的文字內容，張彥遠《歷代名畫記》中有關〈魏晉勝流畫贊〉和〈論畫〉兩篇的題名應加掉換。本文依此意見。

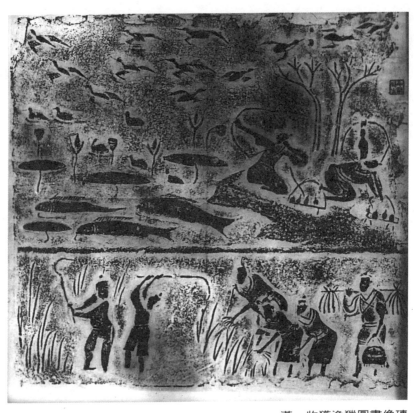

漢　收獲漁獵圖畫像磚

角度看，到底怎樣去「遷想」？要「妙得」些什麼呢？顧愷之在對一些
前人的作品作具體評論時，給我們提供了答案。

「小列女：面如恨，刻削爲容儀，不盡生氣。」
「壯士：有奔騰大勢，恨不盡激揚之態。」
「伏羲、神農：雖不似今世人，有奇骨而兼美好，神屬冥芒，
居然有得一之想。」

在他的另一篇《畫雲臺山記》中，也提到：「天師瘦形而神氣遠。」
可見他對人物畫所讚美的，也就是要求表現的是「奔騰大勢」，是「有
奇骨」和「得一之想」，是「神氣」；而他所認爲不足的，是「不盡生
氣」或「恨不盡激揚之態」，也都是屬於精神狀態的範疇。這些使我們
明確認識到：顧愷之以爲畫人最難，還不僅在於人的形象特徵掌握不
易，而主要在於傳達人的神氣（包括特定的個性和變化多端的神情動
態）最難，需要畫家具有形象思維的能力，用心去觀察體會。

顧愷之的《論畫》談了一些「摹畫」的方法之後，有兩處具體談
到表現人物神氣和「點睛」、「實對」的關係：

「……若長短、剛軟、深淺、廣狹與點睛之節，上下、大小、
醲薄，有一毫小失，則神氣與之俱變矣！」
「凡生人亡（無）有手揖、眼視而前亡（無）實對者，以形寫
神而空其實對，荃（全）生之用乖，傳神之趨（趣）失矣！空
其實對則大失，對而不正則小失，不可不察也。一像之明昧，
不若悟對之通神之。」

　　引文中的「長短、剛軟……」等是連接前句，指摹寫舊本時須注意其形象、筆法、色彩等個別的特點。緊接說「點睛」，明顯最爲重要，只要在位置的高低、瞳仁的大小和墨色的濃淡任何一方面有微小的差錯，所表現的神氣就完全不同。唐代張彥遠《歷代名畫記》中關於顧愷之事跡的一段：

　　　　「畫人嘗數年不點目睛，人問其故。答曰：四體妍蚩，本亡（無）關于妙處；傳神寫照，正在阿堵之中。」

　　早在公元四世紀，顧愷之就深刻體會到「眼睛是心靈的窗戶」，精心表現在他的人物畫實踐中並形成理論。

　　必須有「實對」是和點睛的要求密切聯繫的。「實對」一般理解爲畫中人的眼神必須對向某一實物，如果沒有這種「實對」，就不能傳神；如果對得不準，則是較小的失敗。所以人像畫得神情生動與否，不能不注意這種「晤對通神」。「實對」這一理論使我具體想起洛陽西漢壁畫墓中的歷史故事畫②，無論是《二桃殺三士》的壯烈武士們或《鴻門宴》中的所有人物，眼眶都畫得大大的，而眼珠只一小點，點得或高或低，或偏左，或偏右，很明確地表現了正看著畫中某一個人或某一件東西，顯得神情生動。這是顧愷之理論的確切證明，也說明這一理論的形成根植於我國古代優秀畫工的長期實踐。

注
②　可參閱《考古學報》1964 年第 2 期。

　　有的學者以爲聯繫文中的「以形寫神」和「晤對通神」來理解，「實對」應有畫家必須面對真人，以觀察體會其神情性格的涵義。顧愷之留傳的三篇有關畫論的文章，素來以難解著稱。上述的看法也言之成理，並爲後世所普遍採用。但最值得注意的幾個字是「以形寫神」！從創作方法上看，這要比「晤對通神」具有更深刻、更重要的意義。

　　它說明了寫「形」是基礎，寫「神」才是目的。應從低級階段發展到高級階段，從精確地描繪形象的基礎上達到生動地傳神。從哲學或美學的角度看，「形」屬於物質，「神」是指精神狀態。「以形寫神」是要求通過物質來表現精神，也就是通過現象來表現本質。「形」與「神」旣是兩個方面，有具體與抽象之別，有低級與高級之分，卻又能夠統一在美術創作之中。這種概括而能夠實踐，簡明而內含豐富，帶有辯證唯物因素的論點，和「遷想妙得」一樣，不僅是顧愷之在中國畫論方面的傑出貢獻，在世界美學史上，也是光芒閃耀的明珠！

二

　　顧愷之在繪畫理論上的成就，旣和他自己的創作實踐、全面的文藝修養和繼承古代繪畫的優秀傳統有關，但當時的具體歷史背景、文藝批評的興起和哲學上各方面的影響也不能忽視。

先從最後一點來看：戰國荀況的〈天論〉中就提出：「形具而神生」。近年出土的漢簡中發現的古佚書《經法》中有這樣一段：

> 「道者，神明之原也。神明者，處于度之內而見于度之外者也。處于度之（內）者，不言而信；見于度之外者，言而不可易也。處于度之內者，靜而不可移也，見于度之外者，動而□不可化也。（動而）③靜而不移，動而不化，故曰神。」

《莊子》的〈天地・第十二〉篇中也談到：

> 「執道者德全，德全者神全，形全者神全；神全者，聖人之道也。」

可見早在戰國時期，一些哲學家在探討宇宙以及所謂「道」或「德」的本源，特別是現象和本質的關係時，都採用了「形」和「神」這兩個字來代表對立而又互相聯繫的兩個方面，這非常適合於用來研討美術創作上最根本的問題。

顧愷之「以形寫神」和荀況的「形具而神生」說完全一致，雖然雙方論證的出發點並不相同。《經法》的作者以為所謂「道」（神明之原）體現在內外兩個方面：「處于度之內」的，有「不言而信」，「靜而

注 ・・・・・・・・・・・・・・・
③ 括弧內二字，疑為衍文。

不移」的特點；「度之外」則是可見的，特點是「言而不可易」，「動而不可化」。「度之外」是指具體的物質現象，而「度之內」是指精神本質。這兩方面統一的規律就叫「神」，也就是「道」。莊周的論點雖未免故作玄虛，但「形全則神全」這一句，也說明體現所謂「聖人之道」的「神」，也是來自代表物質存在或具體形式的「形」，精神並不能離開物質而存在。再如：

> 「觀水有術，必觀其瀾。日月有明，容光必照焉。」(戰國《孟子·盡心上》)
>
> 「形閉中距，則神無由入矣。」(漢·劉安《淮南子·原道》)

前者說明觀察事物的本質必須通過其表面垷象，後者認識到離開形也就談不到神。這些都是顧愷之形神論的哲學思想基礎。比顧愷之稍晚的南北朝唯物主義哲學家范縝（約 450-515）在《神滅論》中把形神關係說得更爲鮮明透徹，他說：

> 「神即形也，形即神也。是以形存則神存，形謝則神滅也。」
>
> 「形者，神之質也，神者，形之用也。是則形稱其質，神言其用；形之與神，不得相異。」

這些論證既幫助我們對「以形寫神」論的深入理解，也必然影響後世畫論在這方面進一步的探討。

從時代特徵看，魏晉時期佛教思想已經傳入，又是在長期戰亂動

北周　麥積山石窟壁畫飛天（局部）

盪之後，所以思想比較解放，在一些文人學士中，流行「玄學」和「清談」，對文藝理論的研究隨之興起。魏文帝曹丕著有《典論》中包括〈論文〉一篇。晉代的陸機則著有《文賦》，談了十種文體及其風格特徵。在他的〈演連珠五十首〉中，有一段說：

> 「圖形于影，未儘纖麗之容；察火于灰，不睹洪赫之烈。是以問道存乎其人，觀物必造其質。」

這說明表現或觀察物象的美及其本質的重要，絕不能僅僅停留於表面現象。以後到南北朝齊、梁的時代，劉勰的《文心雕龍》和鍾嶸的《詩品》等，對謝赫、張彥遠等畫論的影響都頗為顯著。

我們從史書和劉義慶著《世說新語》中，可以發現不少資料表明晉代統治階級人物極為重視人物的儀容風度。如：

> 「嘗謂兄王衍曰：『兄形似道，而神峰太儁。』」（《晉書・王澄傳》）
> 「岩岩清峙，壁立千仞。」（《晉書・王衍傳》）
> 「少有重名，神采秀徹。」（《晉書・周顗傳》）

這種時代的風氣，和顧愷之在評論前人作品及他自己的創作中，都著重要求表現「神氣」、「生氣」或人物的風度，乃至「以形寫神」論的形成，也有十分密切的聯繫。

三

南齊謝赫的《古畫品錄》是繼顧愷之畫論的重要發展。在其〈敍〉中，提出被後世長期奉爲經典的「六法」：「第一是『氣韻生動』，第二『骨法用筆』，第三『應物象形』……」從字面看似乎並沒有提到「神」或形神關係，但我們如果從其正文把古代畫家分列六品並逐一加以評論中，就可以得到較深的理解，如：

屬於「第一品」的，「張墨、荀勖：風範氣候，極妙參神；但取精靈，遺其骨法。若拘以體物，則未見精粹；若取之象外，方厭膏腴，可謂微妙也!」

屬於「第四品」的，「遽道愍、章繼伯：幷善寺壁，兼長畫扇。人馬分數，毫釐不失。別體之妙，亦爲入神。」

屬於「第五品」的，「晉明帝：雖略于形色，頗得神氣。筆跡超越，亦有奇觀。」

從這些評語中，可以看到「妙極參神」、「入神」、「神氣」、「神韻」等等內容，並使人體會到以下三點：一、對人物畫還是十分重視精神狀態的表現；二、把形象和神氣的得失比較來談，有人偏長於此，有人偏長於彼；三、聯繫「骨法」或「筆跡」來談形神，說明「骨法用筆」不僅是表現「形」，也是表現「神」的主要手段。所以要求「氣韻」和「寫神」實質上是一脈相承，同胎異貌，也是一種發展。可以說「以

形寫神」是概括的綱領，而在「六法」中則把形、神和表現形神的最主要技法這三個方面分列為三法，以有利於對繪畫創作和批評的深入分析研究。

唐代張彥遠在他的《歷代名畫記》中「論六法」篇裡說：

> 「至于鬼神人物，有生動之可狀，須神韻而後全。若氣韻不周，空陳形似；筆力未遒，空善賦彩，謂非妙也。」
> 「夫象物必在于形似，形似須全其骨氣：骨氣、形似，皆本于立意而歸乎用筆。」

又在論顧、陸、張、吳用筆時說：

> 「張、吳之妙，筆才一二，像已應焉。離披點畫，時見缺落，此雖筆不周而意周也。」

張彥遠進一步闡明「形似」是基礎，「神韻」才是表現的目的；僅有「形似」而缺「氣韻」，僅善於著色而「筆力」軟弱都不是好畫。又說明「用筆」的重要，不僅表現對象的「神」（包括所謂「神韻」和「骨力」）與「形」，更能表達作者的創作思想（所謂立意）；所以他十分推崇張僧繇和吳道子用簡單幾筆，就能生動地表現形象，看起來好像不完整，而創作意圖已能夠完美體現。他的論點恰恰說明了謝赫「六法」中前三法排列的合理性及有機的聯繫，也從技法和評論的角度，對顧愷之的「以形寫神」論作了補充。

唐　韓滉　五牛圖卷之一

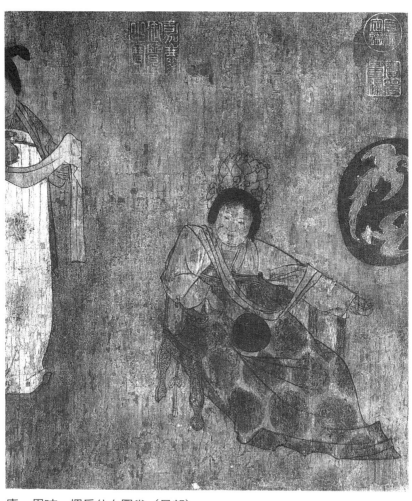

唐　周昉　揮扇仕女圖卷（局部）

墨海精神

　　荊浩是五代時期傑出的山水畫家，他從山水畫的角度對「形神論」
又提出新的意見，在他的《筆法記》裡說：

　　「度物象而取其眞，物之華，取之華；物之實，取其實，不可
　　執華爲實，若不知術，苟似可也，圖眞不可及也。」

又說：

　　「曰：『何以爲似？何以爲眞？』叟曰：似者，得其形，遺其氣；
　　眞者，氣、質俱盛。凡氣傳于華，遺于象，象之死也！」

　　「可忘筆墨，而有眞景。」

　　他提出「似」和「眞」的區別，「似」只是表面形象的描繪，而「眞」
必須包含對象內在的「氣」和眞實的形質兩個方面；並肯定這才是創
作的目的，是繪畫藝術的高級表現，至於僅僅是表面的形似或筆墨的
技巧都是次要的。不能和達到表現「眞」或「眞景」相比。這和顧愷
之形、神兩方面的聯繫並以傳神爲最高要求的精神完全一致。
　　荊浩又談到在觀察研究物象追求表現「眞」的過程中，要同時注
意對象有「華」和「實」兩個方面，也就是表面現象與精神本質兩個
方面，不能以爲表面現象就是本質；要知道它們的區別，都收入畫幅，
才能達到「眞」，這正是「以形寫神」論的補充說明，更適合於山水畫
的需要。這種用辭的不同從哲學上看，如《莊子》的〈漁父〉篇中就

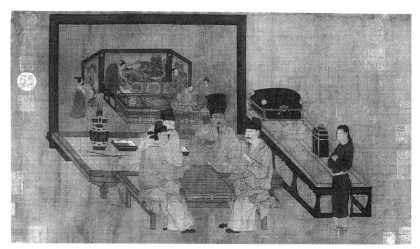

五代　周文矩　重屏會棋圖卷

有兩處提到「眞」：

「眞在內者，神動于外，是所以貴眞也。」
「眞者，所以受於天也，自然不可易也。」

可見荊浩《筆法記》中所說的「眞」和山水畫家所追求的自然眞理，與顧愷之所要表現的「神」，實質相通，至少也可以說非常近似。

 墨海精神

四

　　到宋代，由於「文人畫」興起，文人畫家或收藏家、鑑賞家們對繪畫的評論頗爲流行。他們對於顧愷之以來的畫論傳統，既很熟悉也頗爲重視，但由於缺少實踐經驗或追求的創作目標已和前人不同，必然要提出他們自己的新論點。雖有些評論家繼承傳統，重「形」更重「神」。如董逌在〈廣川畫跋〉中說：

> 「大抵畫以得其形似爲難，而人物則又以神明爲勝。物各有神明也，但患未知求於此耳！」
>
> 「樂天言：畫無常工，以似爲工。畫之貴似。豈其形似之貴邪？要不期于所以似者貴也。」
>
> 「世之論畫，謂其似也。若謂形似，長說假畫，非有得于眞象者也。若謂得其神明，造其縣（玄）解，自當脫去轍跡，豈媲紅配綠，求像後模寫卷界而爲之邪！」

　　董逌承認「形似爲難」，又引用唐代詩人白居易的「以似爲工」，再說明僅得形似還是不夠，要能「得其神明」。所謂「不期于所以似者」，應該理解爲不能僅希望達到表面的形似，而能夠自然表現出精神面貌的「似」才算可貴。

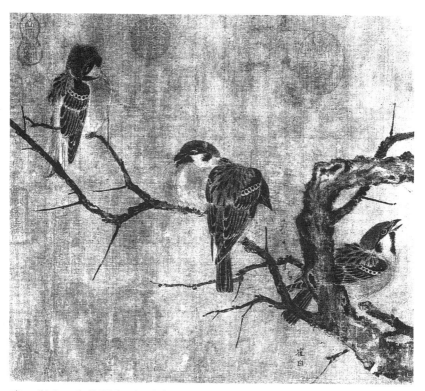

宋　崔白　寒雀圖卷（局部）

　　但宋代及其以後的許多文人畫家，都未免偏重「神」而忽視形，或以爲形易神難。如：

　　　「書畫之妙，當以神會，難可以形器求也。」（沈括《夢溪筆談》）
　　　「作畫形易而神難。形者，其形體也；神者，其神采也。」（袁文）

　　這裡已體現重神輕形的傾向。最突出的是人所熟知的著名文人畫家蘇軾和倪瓚的名句。
　　東坡說：

　　　「論畫以形似，見與兒童鄰。作詩必此詩，定知非詩人。」

　　元代倪雲林在畫上的題句說：

　　　「僕之所謂畫者，不過逸筆草草，不求形似，聊以自娛耳！」

　　他們的論點從表面看好像完全否定了「形似」，可是從他們的實踐看，並不是如此。蘇東坡畫竹學文同，據說他畫的竹竿一筆直上，不分節；但他同意文與可的「成竹在胸」論，並自以爲「若予者，豈獨得其意，並得其法。」④可見他畫的竹子，雖重「意」，作法也和文同

注 ‧‧‧‧‧‧‧‧‧‧‧‧‧‧‧‧
④　載蘇軾作〈文與可畫篔簹谷偃竹記〉。

接近，絕不是不要形似，畫得完全不像竹子。從引用的後兩句談詩的意見也只是表明優秀的詩人必須能發揮想像，重視意境，不能受一定的題材範圍所局限，也不是否定詩的主題內容。至於倪雲林還說過：他畫的竹子並不計較其「似與非」（意即像或不像）以及竹葉的「繁與疏」，竹枝的「斜與直」，只是為了寫「胸中逸氣」。但從遺跡上看他畫的竹子，既風格秀逸，也恰當表現了幹、枝、葉各方面的形象特徵，絕不是蘆葦或它種植物。他畫的山水畫雖極為簡淡疏秀，不畫點景人物，極少用色彩；在表現他所追求的超逸空靈的意境的同時，也體現了太湖附近自然山水的面貌。

　　對這種理論和實踐看起來好像有矛盾應如何理解？元末明初的文人畫家王紱在他的《書畫傳習錄》中，作了很好的解釋和發揮。

　　　　「今人或寥寥數筆，自矜高簡；或重床疊屋，一味顢頇；動曰
　　　　不求形似，豈知昔人所云不求形似者，不似之似也。彼繁簡失
　　　　宜者，烏可同年語哉！」

　　他用「不似之似」來說明蘇、倪的不求形似是不追求表面的酷似而達到精神實質上的「似」，這和荊浩所論「似」與「真」既有區別又能夠統一，但必須以「真」為重也是一致的。王紱的看來有些玄妙又很概括的四個字，對以後文人畫家的創作和畫論的發展影響深遠。

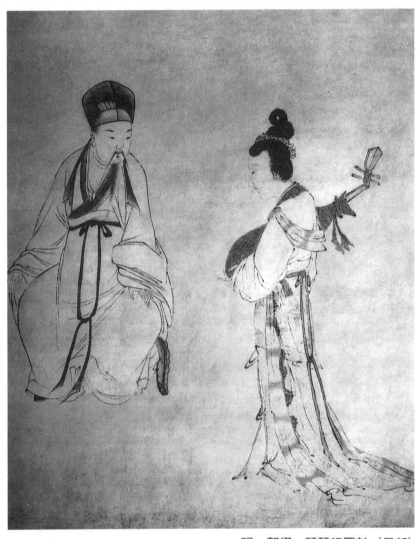

明　郭翊　琵琶行圖軸（局部）

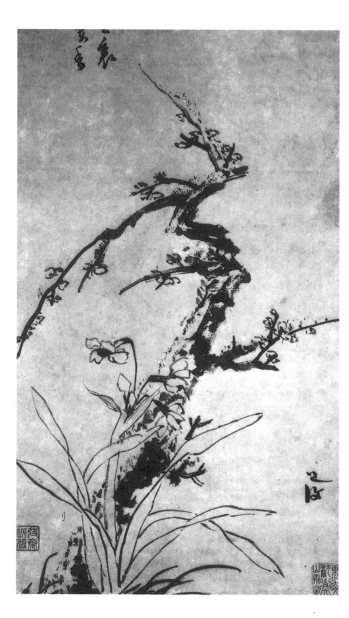

明　陳淳
梅花水仙圖軸
（局部）

明代初期傑出的山水畫家王履在他的《華山圖》序裡說：

> 「取意捨形，無所求意。故得其形，意溢乎形；失其形，意云何哉？」

他明確指出山水畫的意境（也可以通於人物畫的主旨、傳神）出於形象；善於表現形象，才能意境鮮明而充實，否則根本談不到「意」的表現。他的論點是「以形寫神」論的直接繼承。

明代中葉以後，脫離實際的文人山水畫大為流行，講宗派，以繪畫為筆墨遊戲，閉門造車而沾沾自喜；對具有寫實能力或格調工整的畫院畫家和民間畫工一律排斥。這一類的「文人畫家」互相吹捧，製造輿論，所以明、清兩代的大量畫論著作中，充塞了許多空談技法風格的文字，以某一家為宗師而貶抑其他，以筆墨技巧為評畫的最高標準，以為「氣韻」產生於筆墨等等論調。但也有不少優秀的畫家堅持學習前人與師法造化不能偏廢，在創作上富創造精神，在理論上也砥柱中流，繼承樸素唯物和辯證的傳統，繼續發揚「以形寫神」論的卓越觀點，和傾向形式主義的言論作不可調和的辯爭。對中國畫的不斷發展作出了可貴的貢獻。

這一方面具有代表性的畫論，屬於明代的如：

> 「傳神者必以形，形與心，手相湊而相忘，神之所托也。」（莫是龍）
> 「畫品惟寫生最難，不獨貴其形似，貴其神采。」（莫是龍）

「畫當爲山水傳神。」(唐寅)

「夫神在形似之外，而形在神氣之中。形不生動，其失則板；生外形似，其失則疏。故求神氣于形似之外，取生意于形似之中。生、神取自遠望，爲天趣也；形似得于近觀，爲人趣也，故圖畫張挂以遠望之。」(高廉)

「凡狀物者，得其形，不若得其勢；得其勢，不若得其韻；得其韻，不若得其性。」(李日華)

莫是龍以爲「神」離不開「形」，當形與思想、技巧結合而默契，精神才能顯現。他並認爲「形似」和「神采」同樣可貴。唐寅乾脆說山水畫也要「傳神」，可見古代畫家們對「神」、「氣」(或「生氣」)、「眞」等名詞的運用比較靈活，所指都是內在精神生命或自然規律。高廉擅長詞曲，又是繪畫評論家，他把繪畫的表現分爲「天趣」、「人趣」、「物趣」三種，並說：「天趣者，『神』是也；人趣者，『生』是也；物趣者，『形似』是也。」這樣未免把形神關係弄得比較複雜化，但也說明了形似是基礎，它能夠表現「物趣」、而所謂「生意」，也包含在形似之中；只有最高級的「天趣」或「神氣」、則要超出形似(當然也還是產生於形象，不過要超出一般的表面的形似)，並且要從遠處來欣賞，從整體的表現來領略這種「天趣」的美。李日華則以形象爲出發點，要求在選景、剪裁、布局等方面能得「勢」，進一步則需要做到節奏韻律的和諧，而最高的要求則是表現對象的精神本質，這也正是說明了由低級到高級的「以形寫神」的過程。

清代的畫家繼續有所發揮：

墨海精神

明　曾鯨　葛震甫像（局部）

「不求形似，正是潛移造化而與天遊；近人只求形似，愈似所以愈離。」（惲壽平）

「形之不全，神將安附？」（鄒一桂）

「畫不尚形似須作活語參解。如冠不可巾，衣不可裳，履不可屬，亭不可堂，牖不可戶，此物理所定而不可相假者。古人謂不尚形似，乃形之一不足而務肖其神明也。」（方薰《山靜居畫論》）

「形無纖微之失，則神當自來矣！」（沈宗騫《芥舟學畫編》）

「提要之要，以己之神，取人之神也。」（丁皋《寫眞祕訣》）

「畫境當如春雲浮空，流水行地，皆出自然，乃爲眞筆，方能爲山水傳神。」（秦祖永《繪事津梁》）

「畫梅要不象，象則失之刻。要不到，到則失之描。不象之象有神，不到之到有意。染翰家能傳其神意，斯得之矣！」（查禮《畫梅題記》）

　　惲壽平和方薰爲「不求形似」作了進一步的解釋，指出這是爲了追求自然規律或能表現「神明」的相似，絕不是不要形似或僅追求表面的形似。鄒小山和沈宗騫都只用一句話一箭中的：形掌握不了，神到哪兒去找？這一句問得好，可以說是給不重視形的客串家們當頭一棒！沈宗騫則從正面告訴人，所謂「神」（特別是人像的精神狀態）是產生於極精微的造型技巧；前面談到顧愷之十分重視點睛的故事也是有力的證明。丁皋、秦祖永、查禮等都從他們自己的實踐經驗來說明畫人像、畫山水、畫梅花都同樣要重視傳神及其方法或要點。查禮所

明　周之冕　百花圖卷（局部）

說的精神和倪雲林的「不求形似」很相像，但其「不象之象」、「不到之到」又正和王紱的「不似之似」的觀點一脈相承。

　　直到近代、現代有成就的文人畫家陳衡恪、齊白石、黃賓虹等，他們既在創作上發揚創造精神，卓有成就；在形神關係問題上也抒發了值得重視的意見：

　　　「所謂不求形似者，其精神不專注于形似，如畫工之勾心鬥角，惟形之是求耳。其用筆時，另有一種寄託，不斤斤然刻舟求劍，自然天機流暢耳。且文人畫不求形似，正是畫之進步。何以言之？吾以淺近取譬：今有人初學畫時，欲求形似而不能，久之

則漸似矣。後以所見之物體，記熟于胸中，則任意畫之，無不形似；不必處處描寫，自然得心應手，與之契合。蓋其神情超于物體之外，而寓其神情于物象之中。無他，蓋得其主要之典故也。」(陳衡恪《中國文人畫之研究》)

「作畫妙在似與不似之間，太似爲媚俗，不似爲欺世。」(齊白石〈題畫〉)

「大筆墨之畫，難得形似；纖細筆墨之畫，難得神似。此二者余嘗笑昔人，來者有欲笑我者，恐余不得見。」(齊白石《辛酉〔1921年〕日記》)

「畫有三：一、絶似物象者，此欺世盜名之畫。二、絶不似物象者，往往名寫意，魚目混珠，亦欺世盜名之畫。三、惟絶似又絶不似于物象者，此乃眞面。」(黃賓虹〈1952年答編者⑤問何謂「妙在似與不似之間」〉)

「畫者欲自成一家，非超出古人理法之外不可。作畫當以不似之似爲眞似。」(黃賓虹〈1953年11月致編者⑤信〉)

　　陳衡恪在一九二二年完成的《中國文人畫之研究》中，一方面談到從初學追求形似，而逐步達到能記熟物象，得心應手，寓神情於物象之中，這還是符合「以形寫神」的規律。假如一個文人畫家依這樣的步驟前進，必能獲得成就。從這種發展的最後階段來談「不求形似」，

注 ‧‧‧‧‧‧‧‧‧‧‧‧‧‧‧‧

⑤　「編者」爲《黃賓虹畫語錄》編輯人王伯敏自稱。

墨海精神

清　邊壽民　蘆雁圖軸（局部）

實際已能夠做到「不似之似」。但另一方面也未免有輕視畫工的傾向，以及所謂「另一種寄託」（應即指所謂「人品」「才情」等）並強調「天機流暢」，還沒有能脫離封建社會文人畫家的思想範疇。

　　齊白石、黃賓虹都長壽，並有極豐富的創作經驗，他們在理論方面也互有影響。所以齊翁的「妙在似與不似之間」和黃老的「以不似之似為真似」的觀點十分接近，也都是繼承了王紱的論點。同時他們兩位的補充意見也很相似，齊以為「太似（繁瑣的描繪表面現象）為媚俗」。黃則以此為「欺世盜名」，齊以「不似（太不像實物）「為欺世」。黃則以為是「託名寫意，魚目混珠」，也是「欺世盜名」。他們所批評的對象，都是繁瑣無生氣的作品和沒有精研現實而冒名寫意企圖騙人的作品。所以齊白石提醒我們：粗線條潑墨的大寫意畫不能忘記形似，著意於工緻刻劃的畫不能忽視神氣的表現。今天繪畫的題材內容雖已有更大的發展和變化，這一簡明的教訓還是很有用處。

　　從「以形寫神」的提出到「似與不似之間」，已經歷了一千五百多年，中國畫已發展成為具有獨特民族風格並十分豐富多彩的世界一大畫派；中國畫論也從簡略的片斷記述發展到卷帙浩繁，並反映了各歷史時期繪畫藝術的演進和文藝思想的辯爭。而這種有關形神關係問題的探討，始終是中國畫論和創作實踐的核心問題；它對歷代畫家的影響十分深刻，這一理論的創立和長期的發展，也對世界美學作出了引人注目的貢獻。

墨海精神

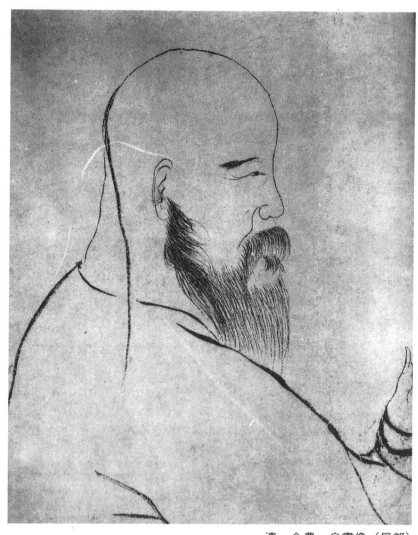

清　金農　自畫像（局部）

第二章

氣韻生動

一

　　在中國傳統畫論中，意義重要、爲歷代畫家所推崇又稍帶神祕色彩、較難理解的一項畫法原則，要算「氣韻生動」。它是南齊(479-501)

西漢　　馬王堆一號墓帛畫 （局部）

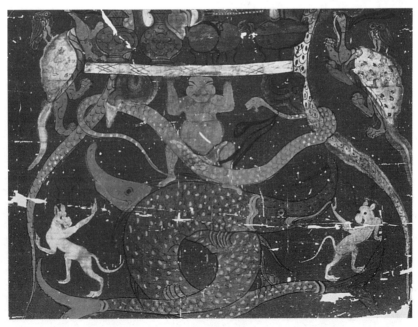

謝赫所著《古畫品錄》序中提出「畫有六法」的第一法。其他五法（骨法用筆、應物象形、隨類賦彩、經營位置、傳移模寫）都明顯是繪畫造型技法的各個方面，唯有這一法比較抽象卻又放在第一位，因此後世的許多畫家和評論家，認爲它是超越於其他五法之上的一項最高要求，它既是繪畫創作的首要目的又是對作品評價的標準。但對「氣韻生動」涵義的具體解釋以及如何達到這一目標或產生氣韻的根源，則未免眾說紛紜，令人眼花撩亂，並且不可避免地包含了一些片面的、唯心的觀點。所以先試從產生這一原則的基礎條件和謝赫本人在評論作品中運用「氣」、「韻」時的涵義來進行探討。

　　謝赫所處的時代比顧愷之(345-406)約晚一百年，當時的文藝理論，已從魏、晉以來社會風氣的演變和文藝思潮各方面的相互影響而得到進一步的發展。如與謝赫大致同時的劉勰（約 465-532）著《文心雕龍》一書中，不僅主張「爲情而造文」，反對「爲文而造情」，並提出作爲構成文章的要素和批評的標準「六觀」：「是以將閱文情，先標六觀：一觀位體，二觀置辭，三觀通變，四觀奇正，五觀事義，六觀宮商。斯術既形，則優劣見矣。」

　　鍾嶸（？-約518）的《詩品》把一百多位詩人分列上、中、下三品，並在他們的名下各有評論。這些和謝赫在《古畫品錄》中提出「六法」，並把許多畫家分爲「六品」，體例上頗多近似。他們成書的準確歲月雖已無從查考，但互有影響是很可能的。

　　至於「氣韻生動」放在第一位，既和當時文藝思潮重視性情的表現有關；與魏、晉以來品評人物風度和文藝的標準也必然具有內在的聯繫。

墨海精神

東晉　顧愷之（傳）　洛神賦圖卷（局部）

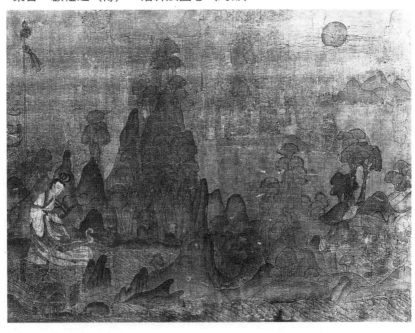

「孫興公爲庾公參軍，共遊白石山。衛君長在坐。孫曰：『此子神情都不關山水而能作文。』庾公曰：『衛風韻雖不及卿，諸人傾倒處亦不近。』」

「時人目王右軍，飄如遊雲，矯若驚龍。」

「阮渾長成，風氣、韻度似父。」

「支道林常養數匹馬。或言道人畜馬不『韻』。支曰：『貧道重其神駿。』」（均錄自南朝劉義慶《世說新語》）

再如自東晉陶潛、謝靈運等田園詩的流行和山水畫的興起亦如影隨形，在《古畫品錄》之前，已有專論山水畫的宗炳《畫山水序》和王微的《敍畫》。在這些條件下，作爲繪畫創作的首要法則，如果僅談重「神」或「傳神」，總未免偏於人物畫、忽略山水畫之嫌（儘管後世如明代的唐寅，也說過「畫當爲山水傳神」），至於提出「氣韻」，旣和「神氣」、「神采」等一脈相通，又比較包涵廣闊，更合時宜。

如從南北朝以前的哲學基礎看，儒家和道家都談「氣」，重視「氣」，《管子》①中以爲「精氣」是自然界的原始物質，「氣」充滿天地之間，比天更爲根本。

漢代王充《論衡》中說：「天地，含氣之自然也。」「精神本以血氣爲主，血氣常附形體。」都以「氣」爲宇宙的本源，也是生命，物質的本源。

注................
①　《管子》傳爲春秋時管仲所著。

墨海精神

　　在人生觀方面，則以「氣」爲人的精神本質，如戰國時代的《荀
子》說：「人有氣、有生、有知亦且有義，故最爲天下貴也。」《孟子》
中爲人傳誦的有「吾善養吾浩然之氣」。「其爲氣也，至大至剛，以直
養而無害，則塞於天地之間。」這是以後歷代文人、義士重視「氣節」、
「氣度」和「養氣」的思想根源。

　　畫家，特別是文人畫家，重視在自己的作品中能充分地表現大自
然的「氣」和自己生命（包括思想）中的「氣」也是很自然的。《莊子》
中還有一段很生動的記載：「宋元君將畫圖，衆史皆至，受揖而立，舐
筆和墨，在外者半。有一史後至者，儃儃然不趨，受揖不立，因之舍。
公使人視之，則解衣槃礴，裸。君曰：『可矣，是眞畫者也。』」說明宋
元君也很重視這一位「解衣槃礴」的具有豪放氣質的畫家。

　　在魏、晉時代的文藝理論中，如「文以氣爲主，氣之清濁有體，
不可力強而致。」（曹丕〈論文〉）「收百世之缺文，采千載之遺韻。」（陸
機《文賦》和「清音貴於雅韻克諧，著作珍乎判微析理。」（葛洪《抱
朴子》）等，都是在謝赫以前談到「氣韻」的先驅。

　　在《古畫品錄》品評畫家時談到「氣、韻」之處也很不少，如：

　　　「頗得壯氣，陵跨群雄。」（評衛協）

　　　「神韻氣力，不逮前賢。」（評顧愷之）

　　　「非不精謹，乏于生氣。」（評丁光）

　　　「體韻遒舉，風采飄然。」（評陸綏）

　　　「力遒韻雅，超邁絕倫。」（評毛惠遠）

　　　「情韻連綿，風趣巧拔。」（評戴逵）

　　關於氣有「壯氣」、「氣力」、「生氣」等，看來和一般所謂人的「神氣」或內在的「精神」有些近似。所以有些西方研究中國畫論的學者認為「氣」和「神」的涵義很難區別，都譯為「spirit」。固然在中國文學或文藝理論中，這兩個字或有關的辭語的確經常通用（或為了避免文辭的重覆而換用），但在畫論中，或在哲學的範疇中，它們又確有區別。顧愷之的「以形寫神」和「傳神阿堵」，就不能改為「以形寫氣」和「傳氣阿堵」。在某些文獻中，雖有時說「氣韻」，有時說「神韻」或「神氣」，這大多屬於泛論，也或有綜合二者的涵義。在比較精微的場合，「氣」和「神」、和「韻」，涵義都有所不同。從《古畫品錄》中的品評看，「壯氣」和「氣力」，顯然偏於壯美的表現，而「力遒韻雅」這一句所包含的兩個方面，「力」的形容詞是「遒」，形容「韻」的卻是「雅」；並用「風采飄然」來加強形容遒舉的「體韻」。所以英譯「氣」以用「vitality」（生命力）為宜。一般解釋「韻」是指音韻和諧，也常用於描寫人物瀟灑自然的風度或讚美一件藝術作品清逸優美的格調。在繪畫上一談到「韻」，既有節奏和諧的涵義，又自然聯繫到「雅韻」或「逸韻」；在美學上正是和「壯美」相對立的「秀美」的範疇。所以謝赫把氣韻列在「六法」的第一位，既繼承並發展、擴大了顧愷之「傳神論」的內容涵義，適應了當時的審美要求和各類創作題材逐步興起的需要，更不僅指一件繪畫作品首先要能表現描寫對象的內在本質，具有和諧的節奏美與動人的壯美或秀美的風格，也同時體現了作者的生命力（「浩然之氣」）、氣質、風度及情趣。

二

　　對於「氣韻生動」這一完整的辭語，歷來也有不同的理解，有人以爲「氣韻」和「生動」是兩個方面的要求，意即「生動」具有其獨特的涵意，如人物的形態生動，構圖的處理生動和表現的技法生動等。也有人以爲歷來對於「六法」原文的斷句有問題，應爲「六法者何？一曰氣韻，生動是也；二曰骨法，用筆是也；……」我們如果概括分析這兩種意見的涵義，前者是不以氣韻爲重點，而把「氣韻生動」分割爲二，地位同等；後者在句法上做文章，實際把「生動」和「氣韻」等同（這種斷句法，對「應物象形」、「隨類賦彩」二法尤覺欠妥），反不如作爲整體理解意義積極。我們再試看和謝赫的時代比較接近的評論家的有關論述。

　　南陳·姚最在《續畫品並序》中評謝赫時有這樣幾句：「……至於氣韻精靈，未窮生動之致；筆路纖弱，不副壯雅之懷。然中興以後，眾人莫及。」

　　大意是謝赫雖爲當時畫人像的高手，但氣韻和傳神（「精靈」二字只能作對象的精神美來解釋，不是「氣韻」的形容詞），還沒有做到十分生動；筆法細弱，不能表現對象豪壯或高雅的胸襟。這四句形式上雖近似四六對偶，而一、三兩句，並非嚴格的對句。如從「氣韻」和「生動」這四字的關係看，「生動」還是「氣韻」的形容詞。

　　唐代張彥遠《歷代名畫記‧論畫六法》中說：「……今之畫，縱得形似，而氣韻不生；以氣韻求其畫，則形似在其間矣。」

　　這幾句說明應十分重視「氣韻」，也有「得魚忘筌」之意。值得注意的是「氣韻不生」的「生」字，明顯是「生動」的意思。可見在張彥遠眼中，氣韻的表現，有「生動」或「不生動」之分；「生動」是要求氣韻應有充分表現的補充語或形容詞。因為這幾種解釋及不同的斷句，對「氣韻」的涵義，並未提出什麼特殊看法或因此產生較本質的分歧，所以本文對此不多加論述。

　　至五代傑出的山水畫家荊浩，在《筆法記》中提出「夫畫有六要：一曰氣，二曰韻，三曰思，四曰景，五曰筆，六曰墨。」

　　如果和謝赫的「六法」一對比，他也是十分重視氣韻，並把它分列為首二要；謝的「骨法用筆」，被概括為「筆」；因為荊浩是水墨山水的大師，所以他認為墨更重要，墨即是色，所以用「墨」代替了「隨類賦彩」，至於「思」和「景」，正和在詩、畫評論中流行的「意境」一詞完全一致，具有表現作者情感、自然形象（「應物象形」）和構思、構圖（「經營位置」）的涵義。所缺少的只有「傳模移寫」，或因這一法稍偏於學習方法，和當時山水畫的創作關係不大而未列入「六要」。所以這「六要」正是中國山水畫興起的重要時刻對謝赫「六法論」的新發展。

　　再看荊浩對於「氣」和「韻」的進一步解釋：「圖畫之要，與子備言：氣者，心隨筆運，取象不惑。韻者，隱跡立形，備遺不俗。」

　　這幾句很簡潔卻較難理解，也具有從山水畫的角度來解釋「氣韻」的特色：自己的情感、氣質能在創作中自然體現，表現對象時毫不猶

疑, 揮灑自如, 這不正是山水畫的「氣」! 塑造完美的形象而略去(「隱」)
平凡的自然軌跡, 或取 (「備」) 或捨 (「遺」) 以達到動人的不一般的
表現; 這也包含了具有節奏美和風格美的要求, 或許正是荊浩理想中
的「韻」。

　　自宋代以後, 文人登上畫壇的越來越多, 「畫論」的著作也浩如煙
海。絕大多數文人畫家, 都以「氣韻生動」為金科玉律, 但理解也頗
有不同, 這正是他們的藝術實踐和美學思想的反映, 並對後世中國畫
的發展產生不同的影響。宋代大詩人兼書畫家蘇軾, 是從理論上闡明
文人畫精髓最早的典範。他雖沒有直接解釋「氣韻生動」的論述, 但
在他的詩文中, 常用形象化的語言, 使人感到「氣韻」在繪畫藝術中
十分重要的意義。如:

　　　　「當其下筆風雨快, 筆所未到氣已吞。」
　　　　「觀士人畫, 如閱天下馬, 取其意氣所到。」

　　這也使我們聯想到杜甫的名句:「元氣淋漓幛猶濕。」這都生動地
說明「氣」在中國畫中本質的、十分重要的意義。
　　〈東坡題跋〉中還有談作畫與其寫文相似的一段。

　　　　「吾文如萬斛泉源, 不擇地皆可出。在平地, 滔滔汨汨, 雖一
　　　　日千里無難; 及其與山石曲折, 隨物賦形, 而不可知也。所可
　　　　知者, 常行於所當行, 常止於不可不止, 如是而已矣。其他,
　　　　雖吾亦不能知也。」

這正是對荊浩的「心隨筆運」的最好解釋。他在論畫時直接談「韻」甚少，多用具體的形象來抒發作品所表現的風姿(亦可稱爲風韻)；如：

> 「瘦竹如幽人，幽花如處女；低昂枝上雀，搖蕩花間雨……。」
> (〈書鄢陵王主簿所畫折枝二首〉)

他的〈墨花並敍〉：

> 「造物本無物，忽然非所難。花心超墨暈，春色散毫端。縹渺形才具，扶疏態自完……。」

首二句雖好像談禪，而意指信手揮寫的墨花何嘗遜於眞花？用墨暈亦能表現春色，縹渺的形已能表現扶疏的態，這種形態爲東坡所深深欣賞，也正因爲它們表現了「韻」。

另外他評畫時經常談到「清新」(或「清麗」)和「變」。如：

> 「詩畫本一律，天工與清新」(〈書鄢陵王主簿所畫折枝二首〉)
> 「……其身與竹化，無窮出清新」(〈書晁補之所藏文與可畫竹三首〉)
> 「山水以清雄奇富，變態無窮爲難，燕公之筆渾然天成，粲然日新，已離畫工之度數，而得詩人之清麗也」(〈跋蒲傳正燕公山水〉)

無論是「清新」、「清麗」或「清雄」，都明顯是畫家所創造的秀美或兼壯美的格調，「新」字還具有獨創的表現個性的涵義。至於「變態

無窮」，是說明作者絕不是機械地摹仿自然，而是用自己的心靈感受來表現自然。擷取和自己的感情、性格相一致的自然美；所以這種「變態」既千變萬化，因人而異；又必然富有自作者內心深處迸發的節奏美，也就是所謂的「韻」。有點類似音樂家的作曲，無論大海波濤的怒吼聲如何驚心動魄，百鳥的和鳴如何清脆嘹亮，都不能感人至深，不能繞樑三日；必需通過作曲者心靈的感受和再創造，才能成爲富有性格和韻律感的樂曲。

東坡還有一首詩很能說明風格、韻致的重要：

> 「……吳生雖妙絕，猶以畫工論；摩詰得之於象外，有如仙翮謝樊籠。吾觀二子皆神俊，又於維也斂衽無間言。」（〈鳳翔八觀‧王維吳道子畫〉）

東坡對吳道子的畫藝在本詩前節和另一篇〈書吳道子畫後〉中都極爲讚美，可是和王維的畫一比，還是更推崇王作。這雖然未免有對某種風格的偏愛，但從「仙翮謝樊籠」的比喻看，王維的作品應該是表現得更自由、具有灑脫自然的風韻。

「氣韻生動」既爲歷代文人畫家所特別重視，關於它和其他五法的關係，也頗多精闢的論述（張彥遠所談「氣韻」和「形似」的關係，前已涉及，不贅）。再如：

> 「六法之內，惟形似、氣韻二者爲先。有氣韻而無形似則質勝于文，有形似而無氣韻則華而不實」（宋‧黃休復《益州名畫錄》）

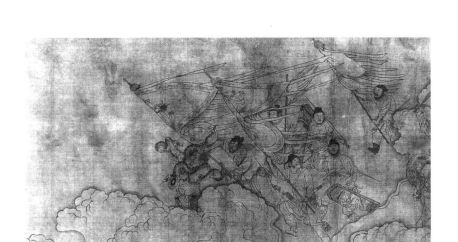

宋　李公麟　西岳降靈圖卷（局部）

「凡用筆先求氣韻，次采體要，然後精思。若形勢未備，便用巧密精思，必失其氣韻也」（宋・韓拙《山水純全集》）

「人物以形模爲先，氣韻超乎其表；山水以氣韻爲主，形模寓乎其中，方爲合作。若形似無生氣，神采至脫格，皆病也」（明・王世貞《藝苑卮言》）

「有筆、有墨謂之畫，有韻、有趣謂之筆墨，瀟灑風流謂之韻，盡變窮奇謂之趣」（清・惲壽平《甌香館畫跋》）

「六法首重氣韻，次言骨法用筆，即其開宗明義，立定基礎，爲當門之棒喝。至于因物賦形，隨類賦彩，傳摹移寫等，不過入學之法門，藝術造形之方便，入聖超凡之借徑，未可拘泥于此者也」（現代・陳衡恪《文人畫之研究》）

墨海精神

「神者，形象之華；韻者，乃形象之變態；能精于形象，自不難求得神韻」（現代・徐悲鴻《當前中國之藝術問題》）

以上所引，或淵源於顧愷之的「以形寫神」論，或追蹤張彥遠氣韻高於形似的闡述，作進一步的發揮與補充，各有獨特的見地：黃休復以「形似」與「氣韻」並重；「氣韻」為本質的表現，「形似」為華美的外表。王世貞則從人物畫和山水畫分別來談：人物畫必先得形，有精確生動的造形才能得到超出表面形象的氣韻；山水畫因為對象無定形，則可以更著重於追求氣韻，同時自然地表現了物象。總之，形似和氣韻生動（所謂「生氣」、「神采」）必須兼顧。這和韓拙談山水畫「用筆先求氣韻」的精神是一致的，因為山水畫中景物較繁雜，如果起首就拘泥於細節的刻劃，忘記了更重要的意境的表現和整體位置的安排，自然談不到氣韻了。陳衡恪繼承張彥遠所談骨法用筆和氣韻的密切關係，亦以這二法為最要，並以為其他四法，都不過是入門的手段，未免偏於文人畫的角度，過於輕視形似。精於人物的徐悲鴻先生，則以為欲求得神韻必須精於形象，形象的變態生「韻」。他曾舉例說：如在真山水中，遇有煙雲掩映或風雨驟至，常愈顯其美。在畫一老樹時，倘筆筆如實細描，必覺平淡；如奮筆揮毫，用破筆或潑墨取得意外的效果，這也是「變態」，卻產生了「韻」。主要從事花鳥畫創作的惲南田，則以為「瀟灑風流」的格調才是「韻」，而稱「盡變窮奇」為「趣」，這自然更符合花鳥畫的特點。他們都從各個角度來豐富人們對「氣韻」的理解。

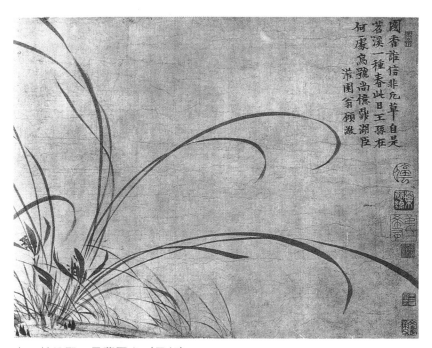

宋　趙孟堅　墨蘭圖卷（局部）

三

　　多年來也有不少文人畫家，通過自己的創作實踐，對「氣韻生動」在「六法」中的地位和能達到「氣韻生動」的手段或因素，有不同的看法。如：

　　清代的鄒一桂在《小山畫譜》中說：

　　　　明·謝肇淛云古人六法：「『此數者何嘗道得畫中三昧以古人之法，而施之於今，何啻枘鑿？』愚謂即以六法言，亦當以『經營』爲第一，『用筆』次之，『傅彩』又次之，『傳模』應不在畫內，而『氣韻』則畫成後得之。一舉筆即謀氣韻，從何著手？以氣韻爲第一者，乃賞鑑家言，非作家言也。」

　　清·盛大士《溪山臥遊錄》：

　　　　「畫有『六長』②：所謂氣骨古雅，神韻秀逸，使筆無痕，用墨精彩，布局變化，設色高華是也。六者一有未備，終不得爲高手。」

注 ‧‧‧‧‧‧‧‧‧‧‧‧‧‧
②　宋·劉道醇亦有「六長」，與此不同，亦無甚新意。

清‧張庚《浦山論畫》：

「氣韻有發於墨者，有發於筆者，有發於意者，有發於無意者，
發於無意者爲上，發於意者次之，發於筆者又次之，發於墨者
下矣！」

從這三段就可以發現不少問題：鄒一桂先引用謝肇淛的話，表示
他同意這種觀點，以爲「六法」已不適用於當時的繪畫創作。鄒自己
所加的補充說明，完全從創作的具體過程出發，自然是先構思、構圖，
次落墨，再著色；屬於學習或復制範疇的「傳模」自可不包括在內。
並補充說「氣韻」是繪畫完成後的綜合效果，是鑑賞一件作品的首要
標準。這種說法雖有它一定的道理，但沒有能較客觀地體會謝赫提出
「六法」的主要涵義。至於達到「氣韻生動」的手段或過程，如果作
者在構圖、動筆之前，沒有對「氣韻生動」明確認識和要求，而在作
品完成時它就能自然出現，這也是極少可能的。盛大士的「六長」和
荊浩的「六要」大同小異，也把氣韻分列在首二條，但把「思」和「景」
改爲「布局」和「設色」，這又綜合了謝赫「六法」中「隨類賦彩」、
「經營位置」二法；不過盛大士的「六要」中每一條都有具體的要求，
如「古雅」、「秀逸」、「無痕」、「精彩」等，這些雖未必完全恰當（如
「使筆無痕」，只能適合於渲染及某種皴法），卻比荊浩的解釋，較爲
簡明易懂。至於他認爲必須「六長」俱備，才能算高手；則不如謝赫
《古畫品錄》序中認爲「雖畫有六法，罕能盡該，而自古及今，各善
一節」談得比較靈活。張庚以爲氣韻發於無意者爲最佳，初看似乎故

弄玄虛，實際的意思應指出於作者性靈，出於自然，水到渠成，而不是故意做作；這當然要勝於內蘊不足勉強追求。如果「氣韻」僅靠筆墨技巧，必然又低一等。

類似張庚看法的還有：

「畫家氣韻各有分別，大家魄力雄渾，骨格勁逸，氣韻從沈著中透露。名家蹊徑幽秀，姿態生動，氣韻于輕逸處發現。在畫者出之無心，目者不禁擊節稱賞，乃爲眞氣韻。此筆中之氣韻，即雲林所謂胸中逸氣也。功夫到神化時，方能有此境界。如專于墨中求氣韻，殊失用筆之妙，爲門外儈夫。」(清‧秦祖永《桐陰畫訣》)

「惟因性靈與感想所發揮而出者方有個性之表現，氣韻即自然發生，所以歷來大家之畫，各人有各人之風格，亦即各有其氣韻。」(余紹宋《中國畫之氣韻問題》)

他們都認爲「眞氣韻」正是不同畫家的不同風格，也代表了作者的個性和情感，所以是自然流露，也可以說「出之無心」。秦祖永又以爲氣韻通過精妙的筆法而體現，不能從「墨」中求氣韻。

但持相反的看法或僅憑自己的經驗，得出較片面的結論的，也大有人在，如：

「畫用焦墨生氣韻」(明‧汪砢玉《珊瑚網》)

「墨太枯則無韻；然必求氣韻，而漫羡生矣。墨太潤則無文理；

宋　梁楷　布袋和尚

然必求文理，而刻畫矣。凡六法之妙，當于運墨先後求之」(明・顧凝遠《畫引》)

「用墨用筆，相爲表裡；『五墨』（乾、黑、濃、淡、濕）之法，非有二美。要之，氣韻生動端在是也」(清・王原祁《雨窗漫筆》)

這大多從山水畫立論，或喜用焦墨、乾筆皴擦，或重視乾濕結合及墨色變化，即以此爲產生氣韻的根源。

「六法中第一氣韻生動；有氣韻，則有生動矣。氣韻或在境中，亦或在境外；取之于四時寒暑，晴雨晦明，非徒積墨也」(明・顧凝遠《畫引》)

「氣韻生動與煙潤不同。世人妄指煙潤遂謂生動，何相謬之甚也！蓋氣者，有筆氣，有墨氣，有色氣，俱謂之氣；而又有氣勢，有氣度，有氣機，此間即謂之氣韻，而生動處又非韻之可代矣」(明・唐志契《繪事微言》)

「六法中原以氣韻爲先，然有氣則有韻，無氣則板呆矣。氣韻由筆墨而生，或取圓渾而雄壯者，或取順快而流暢者；用筆不痴不弱，是得筆之氣也。用墨要濃淡相宜，乾濕得當，不滯不枯，使石上蒼潤之氣欲吐，是得墨之氣也。不知此法，淡雅則枯澀，老健得重濁，細巧則怯弱矣，此皆不得氣韻之病也」(清・唐岱《繪事發微》)

「畫山水貴乎氣韻。氣韻者，非雲煙霧靄也，是天地間之眞氣。凡物無氣不生，山氣從石內發出，以晴明時望山，其蒼茫潤澤

之氣騰騰欲動；故畫山水，以氣韻爲先也」（清·唐岱《繪事發微》）

「氣韻生動爲第一義。然必以氣爲主，氣盛則縱橫揮灑，機無滯礙，其間韻自生動矣。杜老云：『元氣淋漓幛猶濕』，是即氣韻生動。」

「氣韻生動，須將生動二字省悟，能會生動，則氣韻自在。」（清·方薰《山靜居畫論》）

　　明代的顧凝遠，清代的唐岱、方薰等，都承認「氣韻生動」是繪畫創作的第一義，但顧以爲得氣韻自然生動，而氣韻表現在畫面的意境中，並且生動的季節氣候、變化也能表現氣韻，不能僅靠用墨的技法。唐志契也指出「煙潤」（即用乾筆皴擦和濕筆渲染的效果）不是「氣韻生動」，而是在技法各方面都能有生氣蓬勃表現的結果。末二句又暗示「氣」和「生動」的關係密切，「韻」則有所不同。方薰「以氣爲主」的論調，基本與顧相同，但他在另一段中又強調「生動」是關鍵。可見許多文人畫家對「氣韻生動」的理解未免混亂。唐岱的解釋以氣、韻爲一體，氣韻生於筆墨，並談到氣韻、筆墨的表現有不同的風格和筆墨技巧應避免的缺點。至於唐岱說：山水畫的氣韻，並不靠雲霧等來表現，而要能表現大自然的「眞氣」（本質、規律），這也有一定的道理；實際自然的生命、規律，也不能排除晴陰雨霧的變化。至於他說「山氣從石內發出……」這幾句不過是他個人的體會，未免屬於主觀臆想。

　　由於中國古代畫論多出於士大夫文人畫家或鑑賞家之手，雖有不少創造性的見解，精闢的理論，從某種技法的角度得出較片面的結論

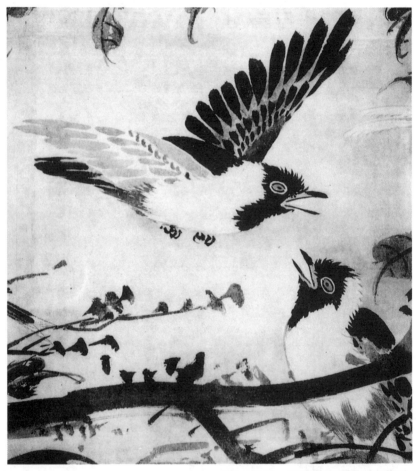

明　林良　灌林集禽圖卷（局部）

自不足爲奇，但也有唯心傾向較強的言論，雖傑出的評論家有時也不能避免。如：

謝赫的《古畫品錄》中評姚曇度一節中說：

「畫有逸方，巧變鋒出，……天挺生知③，非學所及。」

姚最《續畫品錄》中評梁元帝說：

「右天挺命世，幼稟生知。……」

謝赫的前兩句沒有問題，後兩句未免過於強調天賦（「生知」），輕視學習的作用。姚最或因蕭繹是帝王，更加吹捧。

宋代郭若虛在他的《圖畫見聞誌》中，把「生知」和氣韻的關係說得更爲神祕：

「六法精論，萬古不移。然而『骨法用筆』以下五法可學，如其『氣韻』，必在『生知』；固不可以巧密得，復不可以歲月到，默契神會，不知然而然也。嘗試論之：竊觀自古奇跡，多是軒

注 ● ● ● ● ● ● ● ● ● ● ● ● ● ● ● ●

③　「生知論」的根源，應來自《論語・季氏》：「生而知之者，上也；學而知之者，次也；困而學之，又其次也……」

軒冕才賢、岩穴上士，依仁遊藝，探賾鉤深，高雅之情，一寄于
畫；人品既已高矣，氣韻不得不高；氣韻既已高矣，生動不得
不至。所謂神之又神而能精焉。」

　　這一段應該承認是歷來「氣韻生知」論最全面的闡述。其中也有
些較合理的因素：如氣韻的表現需要有「默契神會」，自然流露，不能
僅靠精巧、細密的技能。至於「不可以歲月到」如果是指那種巧密的
功夫，未嘗不對，如指任何人不管費多長時期就是學不到，那就有問
題。最後強調「人品」，「氣韻」是作者氣度、情感、性格的表現，自
不能離開人品；把人品作為表達氣韻的基本因素之一是合理的。但表
現得能否「生動」，能否達到「神之又神」，還必須具有其他的條件（如
對於這一門藝術創作的各方面規律和技巧的掌握等）；一件繪畫作品
的「氣韻」──「生動」──「神之又神」，並不能簡單地和「人品」畫
等號。至於「軒冕才賢」那一節，承襲張彥遠「自古善畫者，莫匪衣
冠貴冑、逸士高人……」的論調，在「生知論」中，又夾雜了士大夫
文人畫家輕視畫工的偏見。
　　郭若虛的這一發揮，對後世文人畫家影響巨大，如：
　　董其昌在《畫旨》中說：

「氣韻不可學，此生而知之，自然天授。」

又在《畫禪室隨筆》中說：

「潘子輩學余畫，視余更工，然皴法三昧，不可與語也。畫有『六法』，若其氣韻，必在生知，轉工轉遠」。

明・李日華《紫桃軒又綴》說：

「繪事必以微茫慘淡爲妙境，非性靈廓徹者，未易證入。所謂氣韻，必在生知，正此虛淡中所涵義多耳。其他精刻逼塞，縱極功力，於高流胸次間何關也。」

清・惲壽平《甌香館畫跋》：

「筆墨可知也，天機不可知也；規矩可得也，氣韻不可得也。」

明　徐渭　雜花圖卷（局部）

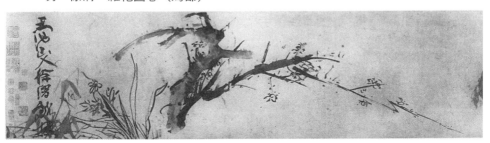

　　董其昌除了強調「生知」外，又吹噓自己皴法的高明，似乎氣韻
即由此而來。「轉工轉遠」比郭若虛的「固不可以巧密得」又進一步；
李日華的輕視「功力」，惲壽平以爲從「規矩」不能得氣韻（實際惲壽
平的作品大多很守規矩），都和董論一致。但李日華又以爲只有「微茫
慘淡」的境界，「虛淡中所涵義多」（大致如倪雲林的風格），才能算得
氣韻，這作爲個人的偏愛未嘗不可，作爲氣韻的定義未免狹窄，恰恰
反映了古代封建社會某些文人畫家的思想特徵。

> 「有一種畫，初入眼時，粗服亂頭，不守繩墨；細視之，則氣
> 韻生動，尋味無窮，是爲非法之法。惟其天資高邁，學力精到，
> 乃能變化至此」。
>
> 「畫中理氣二字，人所共知，亦人所共忽。其要在修養心性，
> 則理正氣清，胸中自發浩蕩之思，腕底乃生奇逸之趣，然後可
> 稱名作」（清・王昱《東莊論畫》）
>
> 「有書卷氣，即有氣韻」（清・蔣驥《傳神祕要》）
>
> 「昔人謂氣韻生動是天分，然思有利鈍，覺有後先，未可槪論
> 之也。委心古人，學之而無外慕，久必有悟，悟後與『生知』
> 者殊途同歸」（清・方薰《山靜居畫論》）

　　王昱的言論較爲全面，他既看到天資的重要，也重視學力，他並
不否定技法，而重視創造性的「變化」，能做到「非法之法」，所以表
面雖「粗服亂頭」，卻能深深感人，做到氣韻生動。第二節指出畫家修
養的重要，要做到「理正氣清」（亦即具有高尚的人品），才能表現出

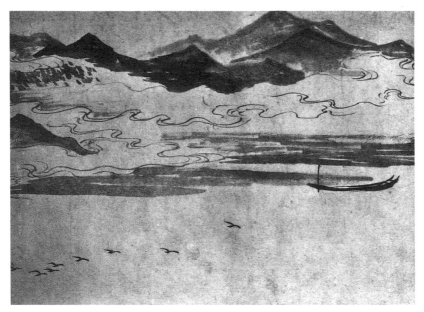

<div align="center">清　王翬　雲溪高逸圖卷 （局部）</div>

「浩蕩之思」（氣）和奇逸之趣（韻）。蔣驥雖是肖像畫家，也很重視氣韻，並認爲作者要有「書卷氣」（即豐富的文化修養），這和文人畫家的理想：「讀萬卷書，行千里路」相一致。方薰不愧爲是一位富有實踐經驗又不盲從古人的理論家。他指出人們的天賦雖有不同，認識雖有遲早，但只要專心學習，就能體會到氣韻的奧妙，和聰明人的成就並沒有兩樣。方薰沒有完全否定「生知」，他筆下的「生知者」應指天賦較佳的，和片面強調「生知論」者有所不同。

墨海精神

清　王樹谷　弄胡琴圖軸（局部）

清　　居廉　　花卉草蟲圖冊頁之一

四

　　就僅從上述的一些理論上的例證，可以看出「氣韻生動論」長期以來對中國畫壇的巨大影響。它推動了文人畫的發展，使中國繪畫在世界藝壇較早地重視作者胸襟、個性的表現和韻律、風格、情調的發揮，同時也具有要求表現對象的生命、本質之美的涵義。使中國畫的素質比較接近於音樂，沒有流於瑣細地摹仿自然而不能自拔。當然某些評論家、文人畫家所宣揚的「生知論」或較片面的理解，使「氣韻生動」蒙上了詭祕的模糊的面紗，也未免產生一些消極因素，如盲目抬高缺少創造精神的文人畫，貶低藝工作品、民間藝術和較工整的繪畫形式等。放筆抒寫、富於浪漫精神的花鳥畫或山水畫，一般認為是適合於表現氣韻生動的形式；而實際粗野不是豪放，輕率不是秀逸，矯揉做作不是自然的奇變，一件作品是否氣韻生動既有程度高低之分，又必須具備較全面的修養，高尚的品格，對表現對象的深刻理解。精湛的藝術技巧和充沛的創作熱情，才談得上「無法之法」，揮灑自如，創造出氣韻生動的作品。再如李公麟的白描，陳洪綬、任伯年的工筆重彩畫，或漢、唐壁畫，明、清以來民間年畫的精品，它們或精嚴秀勁，性格鮮明，或放肆天真，耐人尋味，都具有充沛、生動的氣韻。不過因為古代的文人評論家大多只重視所謂「慘淡微茫」的意境，只重視從他們自己所具有的思想感情和藝術修養所能表現的那種氣韻。

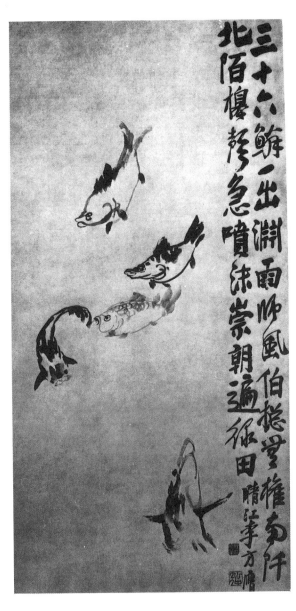

清　李方膺　游魚圖軸

清　閔貞　採桑圖軸（局部）

清　高其佩
指畫蝦圖軸

這在今天看來，自然不容易被多數人所理解、接受。今天的畫家，也必然能放開眼界，充實自己的全面修養，追求能表現新時代精神和自己的新思想感情、新人品的氣韻。

從繼承優秀傳統的角度看，我們不能用今天的標準去要求古人，也不能用今天邏輯學的水平去衡量「六法」（何況謝赫只是一位畫家兼評論家，並不是精通邏輯的哲學家）。可以涉想謝赫當時著眼於系統地提出繪畫創作應有這六個方面的要求，並以「氣韻生動」為最重要，而統稱之為「六法」。他稱譽陸探微和衛協「備該之矣」（即六法俱善）。他更以為古代許多畫家，如果用「六法」來衡量，可以「各善一節」，也就是說：可以「氣韻生動」表現得很好，而其他五法差一些。這說明其他方面有所欠缺，也可以得到「氣韻生動」。所以把它列為一「法」，不作為總綱。總之，「氣韻生動」既和其他各法有緊密的聯繫，又可以作為一項獨立的標準。我們在「法」字上做文章，討論它能不能稱為一「法」，似乎無甚意義。

我們從中國古代的美學成就看，提出「氣韻生動」，並把它放在六法的第一位，既是顧愷之「以形寫神」論的新發展，又適應了當時山水畫興起的新需要。把寫「神」的要求更推進一步。謝赫以後的評論家，又從各個角度豐富了「氣韻生動」所包含的內容；其中雖夾雜有一些片面的、唯心的因素，在今天已完全有條件取其精華，棄其糟粕。對這一重要的理論作深入探討，對於闡明中國古代畫論的真實涵義，繼承中國文藝理論的優秀傳統，以及對當前的繪畫創作，都將有積極的意義。

第三章

立意與意境

一

在傳統畫論中，「意」的確立與表達是個頗爲重要的問題，圍繞這一問題，古代許多畫家和理論家進行了有益的探討，總結了寶貴的經驗，發表了精闢的見解。今天加以研究，不僅有助於加深對中國畫論傳統的理解，也會對創作有所啟發。

「意」作爲一個理論範疇，在古典畫論裡，最早出現於南齊‧謝赫的《古畫品錄》之中。謝赫在評論顧愷之的藝術時指出：

「格體精微，筆無妄下；但跡不逮意，聲過其實。」

在這段文裡，他把「意」作爲「跡」的對立面提出來，說明對二者的內涵已有比較明確的界限。所謂「跡」，在這裡無疑是指作品的形貌，既包括體格，也包括筆法，那麼，所謂「意」，自應指作品的具體內容了。眾所周知，在謝赫活動的時代，山水、花鳥畫雖已濫觴，但仍以人物畫爲主，據姚最的記載，謝赫即是一個擅寫「麗服靚妝」的人物仕女畫家，他對人物畫內容的理解，主要是指所畫對象的神情，或稱風範氣韻，當然也包括作者的審美評價。正是從這樣的意義上，姚最批評謝赫說：

「氣韻精靈，未窮生動之致；筆路纖弱，不副壯雅之懷。」

其中的「氣韻精靈」是指對象的神情，其中的「壯雅之懷」則指作者的審美評價。就此看來，「意」從提出之日就是指具體作品的主題思想。發展到清代，張庚在《浦山論畫》中仍然繼承了這一看法。他強調指出：

「所謂意者若何？猶作文者，當求古人立言之旨。」

「立意」這個提法，就古代畫論而言，最先見於唐代張彥遠的《歷代名畫記》。他在闡述謝赫「六法」的內在聯繫時，拈出了「立意」，並認爲「立意」是統率「六法」的。張彥遠寫道：

「夫象物必在於形似，形似須全其骨氣，骨氣、形似皆本於立意而歸乎用筆。」

可見，他所講的「立意」，也就是今天我們所說的主題思想的確立了。其後，歷代畫家和理論家又提出了「造意」、「命意」與「作意」，究其所指，是與「立意」略無不同的。

張彥遠的《歷代名畫記》完成於九世紀。那時，不獨人物畫繁榮興盛，山水、花鳥畫亦有較大發展，因此，他在論及山水松石畫家之際，已接觸到創造意境問題，如在論述宗偃藝術時即指出「境與性會」。在這裡，境是景象，性是作者的性情，說「境與性會」，已大有「情與

景合」、「情景交融」的意味。儘管張彥遠沒有舉出「意境」二字，但他分明已經看到山水等抒情性作品的立意有賴於構築獨特的意境了。

以後，歷五代、宋、元、明，歷代畫論不斷總結「立意」包括「意境」創造的經驗。

至清代笪重光正式提出了「意境」，他在《畫筌》中所講的「天懷意境之合」，僅從用語上，也可以看出與張彥遠「境與性會」的一脈相承。

中國古代畫論，雖不乏體系完備，邏輯嚴密之作，但不少出自畫家與鑒賞家之手，使用理論用語並不十分嚴格。因此，儘管「立意」一詞的出現肇始於唐，「意境」一詞的出現不早於清，卻不能就此認為以前的畫論與「立意」、「意境」問題無涉。實際上，「立意」問題自古以來就在理論與實踐上受到高度重視，「意境」創造的經驗也從山水等抒情性繪畫興起之時即被提出，只是沒有運用同樣的概念罷了。為此，我們討論這類問題，就不能僅僅局限於使用了「立意」與「意境」詞語的一些畫論，也不能只著眼於理論篇章而忽略創作實踐，這樣才有便於更好地理解問題的實質，總結相應的歷史經驗。

二

在魏晉以前，論畫文字中雖無「立意」一說，但從有關記載和遺存作品來看，當時繪畫創作的立意是十分明確的，幾乎無不與統治者

鞏固其政治統治、加強思想教化的目的密切相關。在奴隸制時代，據郭沫若先生考證：周初「矢殷」銘文中就記載著描寫「武王、成王伐商及巡省東國」的圖畫，其立意當然是著眼於宣揚統治者的文治武功了。另據《孔子家語》記載：

「孔子觀周明堂，有堯、舜、桀、紂之容，各有善惡之狀。」

其作畫的目的則是「存興廢之誡」，發揮其鑒誡作用。

進入封建社會之後，這一特點更加明顯。戰國時期，楚國大詩人屈原寫有一篇〈天問〉，對於自然現象、神話傳說和歷史故事提出了許多懷疑。據漢代王逸的研究，屈原寫作〈天問〉與楚國「先王之廟」及「公卿祠堂」的壁畫大有關係。壁畫的內容則是：

「圖天地、山川、神靈、琦瑋譎詭及古聖賢、怪物行事。」（《楚辭章句・天問注》）

聯繫馬王堆西漢墓出土的帛畫，可知這類圖畫雖可能以不小的篇幅描繪宇宙自然、神話怪異，而主體仍然是人物。所以，楚國祠、廟壁畫的創作目的，也不外乎「善以示後」的教化作用。到了漢代，史書上的有關記載更多，如漢武帝時，於甘泉宮畫天地、太一、神鬼；漢宣帝時，在麒麟閣畫功臣像；明帝時，畫雲臺二十八將；漢靈帝時，於鴻都門學畫孔子及七十二弟子像等等。這些記載說明兩個問題：一是兩漢時代官方組織了重大的壁畫創作活動；二是壁畫的內容除適應

神話迷信者外，大多表揚功臣、宣傳孔孟之道，無不是爲鞏固封建統治的目的而立意的。文獻記載如此，大量出土的帛畫、壁畫、畫像磚石也莫不如此。因爲彼時的作者都是畫工，他們沒有創作的自由，很少有可能離開統治階級的意願去表達自己的思想，相反，大多只能按照統治者的意旨去創作。

　　魏晉以前的論畫文字也有一些篇幅反映了統治階級對立意的要求。東漢王延壽在〈魯靈光殿賦〉中把「惡以誡世，善以示後」作爲繪畫的創作目的，主張描繪壞人壞事以便警誡世人，歌頌好人好事以便讓後人仿效。他說：

> 「圖畫天地，品類群生。雜物奇怪，山神海靈。……上及三后，淫妃亂主，忠臣孝子，烈士貞女，賢愚成敗，靡不載敍。惡以誡世，善以示後。」

魏的曹植則從欣賞角度重申了類似主張。他說：

> 「觀畫者，見三皇五帝，莫不仰戴。……見令妃順后，莫不嘉貴。是知存乎鑒戒者圖畫也。」

晉代的陸機進一步認爲，圖畫可以與詩歌媲美，雖不善於宣講道理，卻能夠形象化地爲統治者歌功頌德。他指出：

> 「丹青之興，比雅頌之述作，美大業之馨香，宣物莫大于言，

存形莫善於畫。」

東晉的王廙已開始注意書畫創作的個性。說：

「畫乃吾自畫，書乃吾自書，學畫可以知師弟子行己之道。」

他也敎授子侄輩畫《孔子十弟子圖》。這說明，他提倡的道並未離開孔孟之道。前文已述，謝赫是已知最早提出「意」的理論家，而他主張的「意」，正是以「莫不明勸戒，著升沈，千載寂寥，披圖可鑒」爲實質的。

張彥遠是最先提出「立意」的美術史論家，從《歷代名畫記》全文考察，他並不反對山水畫「怡悅情性」的作用，然而他更強調：

「夫畫者，成敎化，助人倫，窮神變，測幽微，與六籍同功，四時並運。……見善足以戒惡，見惡足以思賢。留乎形容，式昭盛德之事；具其成敗，以傳旣往之蹤。記傳所以敍其事，不能載其容，賦頌有以詠其美，不能備其象，圖畫之制，所以兼之。」

這種對於繪畫創作目的與作用的認識，可以說集前人之大成。不難想見，他之把「立意」作爲運用「六法」的闌奧，其實正是爲了提倡繪畫「成敎化，助人倫」的效用。

繪畫作品要在爲政敎服務的目的上立意，在封建社會的漫長歷史

過程中，一直是統治階級提倡的所謂正統繪畫的追求。後來，雖然文人畫興起，山水、花鳥畫盛行，仍有不少畫論著者堅持這一主張。

宋代著名宮廷山水畫家郭熙，即在《林泉高致·畫題》中強調：

> 「自帝王名公巨儒相襲，而畫者皆有所爲述作也。如今成都周公禮殿有西晉益州刺史張牧畫三皇五帝三代至漢以來君臣賢聖人物，燦然滿殿，令人識萬世禮樂，故王右軍恨不克見。而今爲士大夫之室。則世之俗工下吏，務眩細巧，又豈知古人於畫事別有意旨哉！」

宋徽宗趙佶主持編寫的《宣和畫譜》，也要求繪畫「庶幾見善以戒惡，見惡以思賢。」

明代的宋濂基於類似主張，有感於車馬、士女、花鳥、山水等觀賞性繪畫的風行，在《畫原》中寫道：

> 「古之善繪者，或畫《詩》，或畫《孝經》，或貌《爾雅》……。下逮漢、魏、晉、梁之間，講學之有圖，烈女仁智之有圖。致使圖史並傳，助名教而翼群倫，亦有可觀者。世道日降，人心寖不古，若往往溺志於車馬士女之華，怡神於花鳥蟲魚之麗，遊情於山林木石之幽，而古之意益衰矣！」

宋濂看到了「古之意」與後世之意的不同，卻沒有考慮到「成教化，助人倫」與「怡悅情性」，其實是一個問題的兩個方面。對於統治

階級來說，這兩種目的是互爲補充，各得其用的，只不過當權者常常在言論上更強調前者而已。

　　一般地說，歷代統治者大都要求畫家圍繞著「指鑒賢愚，發明治亂」的根本需要而立意，但由於社會的治亂以及生產文化的發展變異的制約或影響，情況也時有變化。總的看，魏晉以降，繪畫創作立意的出發點已經不局限於直接地爲政教服務了。

　　從文獻記載看，此時不但有顧愷之在《論畫》中談到的《小烈女》屬於「見善戒惡」的作品，而且也出現了像《七賢》這一類帶有反綱常名教意味的作品。唐人畫史中還記載他畫過《雪霽望五老峰》和《吳中谿山邑居圖》等可以「臥遊」的山水畫。從出土畫跡和傳世的顧畫古摹本考察，如司馬金龍墓漆畫與顧愷之《女史箴圖》、《列女仁智圖》摹本等，固然較多在宣揚封建的倫理道德上立意，但即使在宣傳宗教迷信的敦煌壁畫中，某些邊邊角角也出現了描寫世俗生活的小品。

　　在繪畫理論上，更破天荒地產生了宗炳與王微的兩篇山水畫論。宗炳在《畫山水序》中明確地主張爲「暢神」而畫山水。他說：「神之所暢，孰有先焉」。王微則在《敘畫》中更直接了當地提出，山水畫應表現「望秋雲而神飛揚，臨春風而思浩蕩」的「畫之情」。

　　總之，魏晉六朝時期繪畫創作的題材領域開始擴大，立意的視野也自然比較開闊。通過某些作品表現個人的感情、個性以至生活理想，成爲立意問題上的新現象。繪畫上如此，文學詩歌上更是如此，或者應該說前者恰恰受到了後者的影響。

　　在文學創作上，戰國、秦、漢以來，像屈原那樣的大詩人少如鳳毛麟角，雖有些作賦的專家，但大量的詩歌是從民間採集而來的樂府

民歌。封建官僚文人中大量出現詩人的風氣，可以說始於魏、晉、六朝。最有代表性的人物，在漢、魏之際，是素有建安風骨之稱的曹操，在晉則是以田園詩聞名的陶潛，至南朝還有以山水詩著稱的謝靈運。他們的詩歌或慷慨悲涼，或平淡天眞，或清新雋永，在立意上普遍帶有抒寫情懷、表現個性的特點。

同樣特點也表現在文學評論上，西晉的陸機主張即景抒情，在詩文中發抒眞情實感。他在《文賦》中寫道：

「遵四時以嘆逝，瞻萬物而思紛；悲落葉於勁秋，喜柔條於芳香。……慨投篇而援筆，聊宣之乎斯文。」

「方天機之駿利，夫何紛而不理，思風發於胸臆，言泉流於唇齒。」

他的「立言之旨」，看來即是自然而然地表現自己有動於衷的思緒與情感。

齊、梁之間的劉勰在其名著《文心雕龍》中，以爲「立文的本源」首先在於情。他說：

「情者文之經，辭者理之緯；經正而後緯成，理定而後辭暢，此立文之本源也。」

同時，他認爲個人情感的抒發，又離不開「世情」與「時序」，從而指出「文變染乎世情，興廢繫乎時序」。意思是：文章的內容，特別

其感情內容並非一成不變，而總是隨著時代的感情、時代的風氣而變化，文體的興衰也與時代的變化大有關聯。這一關於詩文立意實質的看法非但不保守，而且相當深刻。

鍾嶸則在《詩品》中指出：只有通過寫詩才能充分表達欣賞自然景色和追懷歷史故事所引起的深沈感觸，體現多種多樣的思想感情。他說：

> 「若乃春風春鳥，秋月秋蟬，夏雲暑雨，冬月祁寒，斯四候之感諸詩者也。嘉會寄詩以親，離群托詩以怨。至於楚臣去境，漢妾辭宮。……凡此種種，感蕩心靈，非陳詩何以展其義？非長歌何以騁其情？」

魏晉六朝之際，在繪畫尤其是詩文上立意範圍的拓展，對感情生活的重視，對作者個性以及生活理想的表達，是有著深刻的社會原因和思想背景的。漢末的黃巾起義摧垮了東漢王朝的統治，也沈重打擊了統治者用作思想武器的儒家禮教。儘管其後不久又形成了軍閥割據的動亂局面，最終導致了東晉和南朝的偏安江左，但正在尋找新的思想武裝的統治階級的思想控制不免有所鬆弛，人們的思想已從儒家禮教的束縛下有所解放。一時之內，高談玄理，倡言佛、老，行為放誕成為貴族和寒族士大夫中的一種風氣。於是在掌握文化的士人中出現了一批詩人畫家。這些詩人畫家有一定的社會地位，思想較為自由，作品的立意不圍繞為政教服務也行得通，畫家作品的立意也不必像以往畫工一樣聽命於統治者了，當然從實質上講，他們的立意也並沒有

違背地主階級的根本利益。

這一時期，繪畫立意範圍的開拓，儘管遠遜於詩文，又是特殊歷史條件的產物，但因客觀上拓展了審美領域，符合藝術規律，所以對唐、宋以後尚意畫風的興起不衰產生了深遠的影響。前文已述，張彥遠從理論上首次提出「立意」的同時，也在山水畫範圍中提到了「境與性會」，亦即指出，立意的途徑之一是通過一定景象的描寫表現出作者的情性，體現作者的主觀世界。「意」在傳統畫論中，一方面是指主題思想，謝赫的「跡不逮意」可爲代表，已見前文。另一方面，它又指作者企圖表達的主觀思想，這在宋以後的畫論中不勝枚舉。其所以如此，主要是因爲任何題材內容的作品都要確立主題，都要伴隨著好惡感情表達體現一定的理性認識，都要在描寫客觀世界的同時又表現主觀世界。但不同作品的主客觀結合又有不同。在某些人物故事畫中，憑藉眞實地描寫客觀對象的形、神，體現其思想感情，同時給予善、惡的評價，自然是一種主、客觀的結合。在另一些山水、花鳥畫中，以描繪自然景物的特點，利用聯想、想像寄託作者在廣泛生活中獲得的思想感情，也是一種主、客觀結合。不過後者更重主觀世界的表現罷了。

中國古代畫家和評論家，從來不忽視外界事物的眞實描繪，每每以師造化爲格言，姚最甚至提出「心師造化」。但唐代長於畫松的山水畫家張璪，卻主張「外師造化，中得心源」。他是在談論創作經驗時發表這一名言的，雖不是探討「意」的問題，實際上卻強調了作者主觀思想感情的表達，爲「尚意」之論開了先河。

宋以後，圍繞「尚意」問題，又陸續提出了「意氣」、「意境」與

「意趣」。宋代文人畫家蘇東坡始倡「意氣」。他說：

> 「閱士人畫如閱天下馬，取其意氣所到……。」

「意」與「氣」表面相似而實有不同，「氣」與「神」亦有接近處，都是表現本質的東西，但「神」是描寫客體的本質，「氣」是作者主體的精神本質，是泛指作者的胸襟、氣度、風格等等。蘇東坡主張文人畫表現「意氣」，明顯是更重視畫家主觀的表達。

宋代郭熙暨其子郭思進一步探討意境創造的經驗，以為：

> 「真山水之煙嵐，四時不同，春山澹冶而如笑，夏山蒼翠而如滴，秋山明淨而如粧，冬山慘淡而如睡，畫見其大意，而不為刻畫之迹，則煙嵐之景象正矣。」

其實，如笑、如粧、如睡，都是用一定的自然景色比喻人的神情態度，實際上就是借景抒情。用他們自己的話說，便是「寫貌物情，攄發人思」，以「道盡腹中之事」。

元代的黃公望在狀寫自然山水時，雖比之郭熙「實處轉虛」，但仍然重視圖寫真景，他還進一步提出：

> 「畫不過意思而已。」

這自然更是「尚意」的明證。

墨海精神

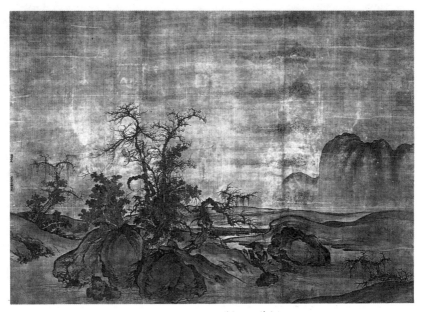

宋　郭熙　窠石平遠圖軸（局部）

遠至明、清，屠隆、王昱等人又提出了「意趣」。明代屠隆指出：

> 「意趣具於筆前，故畫成神足，莊重嚴律，不求工巧，而自多
> 妙處。」

「意」與「趣」分別而論，涵義多有不同。「意」是作者的思想感情，「趣」是客觀對象的機趣。二者聯用，則指作者特定思想感情與極為生動、感人的客觀物象的契合。從這個意義上理解「意趣」，可以看出，它不但是「尚意」畫風的產物，而且也是「尚意」之論的發展。

清代的王昱，把意與趣的關係說得更清楚了：

> 「胸中自發浩蕩之思，腕底乃生奇逸之趣，然後可稱名作。」

他說的「思」，其實便是「意」，他認為由「意」生「趣」，適足說明他的重「意」。其他不少畫論雖然不曾使用「意」、「意氣」、「意境」、「意趣」的概念，卻分明是尚意的。石濤說：

> 「山川使予代山川而言也。……山川與予神遇而跡化也。」
> 「竹之所貴，要畫其節標風霜，歲寒中卓然蒼翠也。」

魯得之則是主張用寫竹來象徵文人的節操。

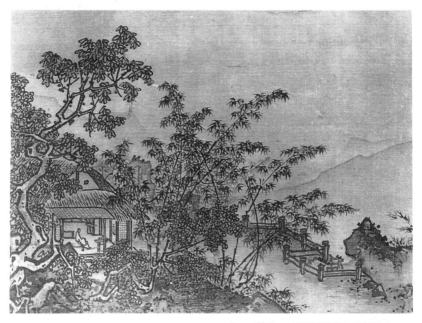

宋　夏圭　梧竹溪堂圖冊頁之一

三

「意」在傳統畫論中既然指主題，指作者的思想感情，那麼，立意的高下淺深必然關乎作品的成敗優劣。正是從這點出發，張彥遠在論畫六法中強調了「本於立意」，後代的畫家與評論家也高度重視立意。比如，清代的方薰在其《山靜居畫論》中就曾指出：

> 「作畫必先立意以定位置，意奇則奇，意高則高，意遠則遠，意深則深，庸則庸，俗則俗矣。」

如前所述，張彥遠是在討論「六法」時提出了「立意」，並把「立意」當作統率六法的關紐。也就是涉及了「骨氣」、「形似」、「用筆」與「立意」的內在聯繫，涉及了「立意」在整個創作過程中的位置；「立意」與藝術形象的關係，「立意」與筆法技巧的關係。因其言中肯繁，鈎玄抉髓，所以對後代影響深遠，被許多畫論所繼承發展。

就「立意」在整個創作過程中所居的地位而言，張彥遠認為一方面要先有「立意」，另方面要使「立意」在作品中得到充分展現。他的兩段話都說明了這一見解。一謂「本於立意而歸乎用筆」；一謂「意存筆先，畫盡意在，所以全神氣也。」

後一段話見於對顧愷之的評論，重點在人物畫，所以強調「立意」

墨海精神

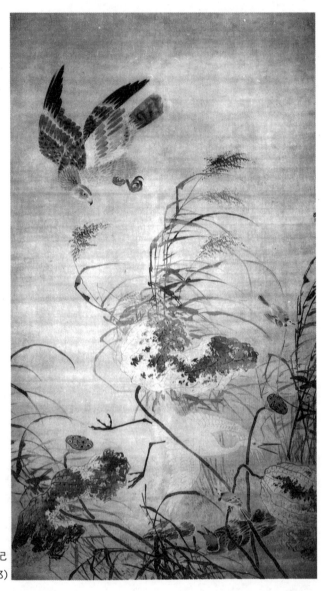

明　呂紀
殘荷鷹鷺圖軸（局部）

要圍繞著傳寫對象的神氣。相似的主張也見於傳爲王維的《山水論》，該文開篇明義，第一句就是：

> 「凡畫山水，意在筆先。」

雖然沒講「畫盡意在」，但在歷數怎樣按「立意」處理畫面形象之後寫道：「能如此者，可謂名手之畫山水也。」這篇託名爲王維的畫論，很可能來自民間相傳的畫訣，其時間亦較早。稍晚的《六如居士畫譜》也指出：

> 「意在筆先，筆盡意足。」

這些看法總的特點是主張意在筆先，意在畫內的。

從「立意」與藝術形象創造的關係而論，張彥遠提出了：

> 「骨氣，形似皆本於立意。」

「骨氣」與「形似」分指人物的形神，合而觀之，當指作品中的藝術形象。這一論點又涉及了「形」與「意」的關係，在他看來，兩者之間「意」是根本，是統帥。由於他立論的對象主要是人物畫，人物畫「立意」的實現要靠「以形寫神」，所以沒有拋開「骨氣」專門探討「意」與「形」的關係。

隨著繪畫題材領域的擴大和「尚意」畫風的高漲，「意」與「形」

墨海精神

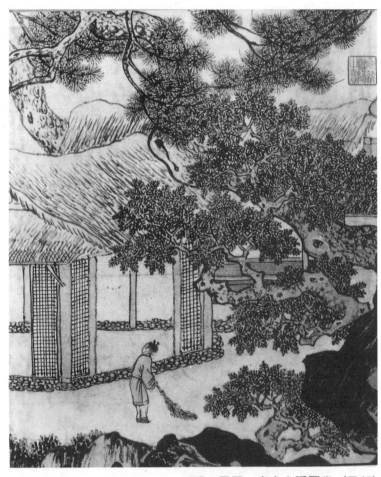

明　周臣　春泉小隱圖卷（局部）

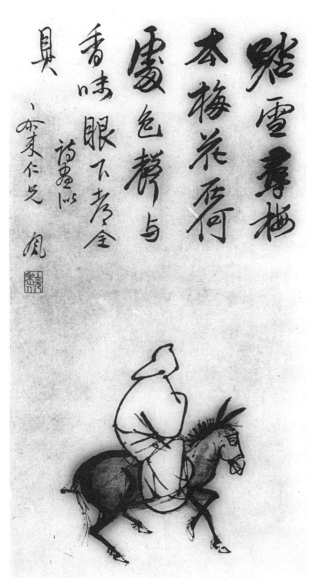

明　張風
踏雪尋梅圖

的關係被提到日程上來，王履就此繼承發揚了張彥遠的「本於立意」之論，在《重爲華山圖序》中指出：

> 「畫雖狀形，主乎意。意不足，謂之非形可也。雖然意在形，捨形何以求意？故得其形者意溢乎形，失其形者形乎哉！」

　　他一方面強調了「意」對於「形」的主導作用，以爲「意」不足不可能產生好的藝術形象，同時又提出了「形」對「意」的能動作用，認爲藝術形象表現得好則「意溢乎形」。這種見地頗有辯證因素，對於推動中國畫論的健康發展是有其積極作用的。

　　重視「意在筆先，畫盡意在」與「畫雖狀形，主乎意」是中國繪畫和畫論的優良傳統。西方畫家也並非不重視意，但印象派以來，確有不少畫家拿寫生當創作，滿足於表現光的美，色彩的美，也對我國繪畫產生了若干影響，看來珍視並重溫我國畫論的上述論點，還是有必要的。

　　中國畫論中主張的「意在筆先」的「意」，也不是一種抽象空洞的無源之水，無本之木。它來源於生活，來源於大自然，經過畫家的感受思索，伴隨著形象思維而逐漸明確起來，勃發於胸中，欲罷而不能。歷代有關「胸有成竹」、「胸有全馬」、「胸有丘壑」的主張說明了這一點。文與可教導蘇東坡說：

> 「故畫竹必先得成竹於胸中。」

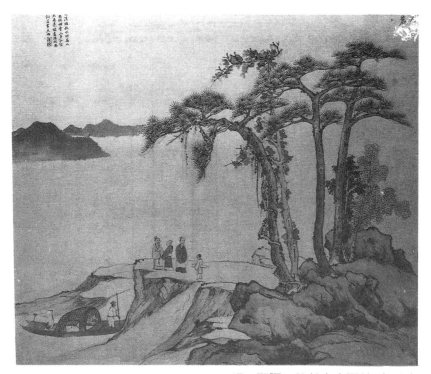

明 邵彌 貽鶴寄書圖軸 (局部)

墨海精神

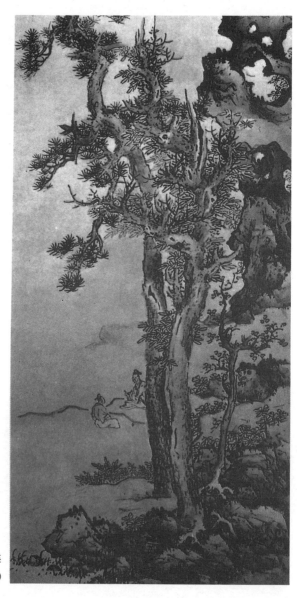

明　蘭瑛
江皋話古圖軸（局部）

明　趙左　長林積雪圖軸（局部）

羅大經在論及李公麟畫馬時說:

> 「李伯時過太僕卿廨舍,終日縱觀御馬,至不暇與客語,積精儲神,賞其神駿,久久則胸中有全馬矣!信意落筆,自爾超妙。」

《宣和畫譜》在談到山水畫創作時也指出:

> 「岳鎮川靈,海涵地負,至於造化之神秀,陰陽之明晦,萬里之遠,可得於咫尺間,其非胸中自有丘壑,發而見諸形容,未必知此。」

清代的方薰也發表了類似見解,他寫道:

> 「古人作畫意在筆先,杜陵謂十日一石,五日一水者,非用十日、五日而成一石、一水也。在畫時意象經營,先具胸中丘壑,落筆自然神速。」

鄭板橋的「胸中勃然遂有畫意」亦來自「紙窗粉壁日光月影之間。」當然,立意的過程,也絕不僅僅是感受、觀察、認識、描繪對象的過程,還有更多的畫外感受的積累與引發,王履在自述重畫華山圖的立意過程中有一段極好的說明:

> 「既圖矣,意猶未滿。由是,存乎靜室,存乎行路,存乎床枕,

存乎飲食，存乎外物，存乎聽音，存乎應接之際，存乎文章之
中。一日燕居，聞鼓吹過門，恍然而作曰：得之矣夫！」

四

中國畫論裡的「立意」除去相當於今天「主題」的涵義之外，也
有「意匠」的意思。「意匠」與「意」有聯繫又有區別，「意」是指畫
什麼，爲什麼而畫；「意匠」則是怎樣去畫。用今天的話說，「意匠」
也就是「構思」。

中國古代畫家在意匠經營上積累了豐富的經驗，最主要的一條就
是提倡「匠心獨運」，也就是強調構思的獨創性。謝赫是一位已知最早
注意及此的畫家，他在評論顧駿之時指出：

「始變古則今，賦彩製形，皆創新意。」

此後，很多畫論中運用「創意」一詞評價畫家作品。所謂「創意」，
實際上旣包括具體作品主題的新穎性，也包括意匠經營的獨創性。

《宣和畫譜》說李公麟「以立意爲先，布置緣飾爲次」，又說他「更
自立意，專爲一家」，充分肯定其匠心獨運。文獻記載：李公麟爲黃庭
堅作《李廣射胡兒圖》，畫李廣引弓欲射，箭鋒指處，人已落馬。他沒
有畫箭已發出，卻以引而未發的瞬間誇張地表現了敵軍喪膽和將要得

到的效果，因而大得黃庭堅的稱賞，他自己也志得意滿地表示：倘若別人來畫一定畫成「箭中追騎矣！」這一記載，正是李公麟重視構思獨創性的明證。

　　至於宋代畫院的考試，更是十分重視構思的匠心。當時的試題，多取唐人詩句，評價標準則特別注重構思的獨出心裁。文獻記載中有許多生動的例子。比如：明・唐志契《繪事微言》〈名人畫語錄〉記：

> 「引馬醉狂述唐世說云，政和中徽宗立『畫博士院』，每召名公，必摘唐人詩句試之。賞以『竹鎖橋邊賣酒家』為題，眾皆向酒家上著工夫，惟李唐但於橋頭竹外，掛一酒帘，上喜其得『鎖』字意。又試『踏花歸去馬蹄香』，眾皆畫馬、畫花，有一人但畫數蝴蝶飛逐馬後，上亦喜之。……凡喜者皆中魁選」。

　　又如，鄧椿《畫繼》載：

> 「所試之題，如：『野水無人渡，孤舟盡日橫』，自第二人以下，多繫空舟岸側，或拳鷺於舷間，或棲鴉於蓬背。獨魁則不然，畫一舟人臥於舟尾，橫一孤笛。其意以為非無舟人，止無行人耳，且以見舟子之甚閑也。」

　　這一講求「意匠」的傳統，也為現代畫家所繼承，白石老人尤得此中三昧。作家老舍請他畫「蛙聲十里出山泉」詩意，命題之難，遠勝宋徽宗畫院，但老人卻馳騁才能，完成了一幅佳作。畫中，在山谷

間一道泉水奔湧而下，由於畫幅長，所以加強了泉水急流的勢態，水中無數小蝌蚪游動，卻不見一隻青蛙。意謂現在可能沒有蛙聲，但不久小蝌蚪都長成青蛙，而且會隨泉水流遍豈止十里的原野！古代有些文人畫家，題材雖多爲梅蘭竹菊等「四君子」，但構思造意並不滿足於千篇一律。清代汪士元在《天下有山堂畫藝》中指出：

> 「鄭所翁（按即鄭所南）寫蘭，不著地坡，何況於石，……此高人意見，偶有感發，非理之必然也。」

其他記載還說鄭所南在解釋自己的獨特構思時說：「國土不存，根將焉附？」他是在南宋覆亡之際，用以表示自己的愛國思想的。

以上所舉諸例，不僅說明中國畫家高度重視構思的獨創，也說明他們提倡構思的巧妙，特別追求以少勝多，含蓄不盡，能意在畫外。在這方面，傳統畫論中也有很多富於啟示性的見解，彌足珍貴。如張彥遠提出：

> 「畫不周而意周」

這本屬以有限的視覺形象體現豐富意蘊的問題，經過後人發展，特別在山水畫領域中，成爲了以「意在筆先」爲前提的「意在畫外」的重視意境創造的主張。從意匠經營的角度豐富發展了傳統畫論。郭熙暨郭思在《林泉高致》中指出：

墨海精神

「春山煙雲連綿，人欣欣；夏山嘉木繁陰，人坦坦；秋山明淨
搖落，人蕭蕭；冬山昏霾翳塞，人寂寂。看此畫令人生此意，
如真在此山中，此畫之景外意也。」

　　這裡所說的畫外意，也就是一定景色引起的思想感情，俗說見景
生情。情與特定的景有關，但並不是景色本身的情，而是作者所寄寓

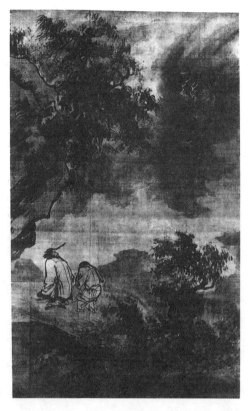

　　　明　汪肇　起蛟圖軸

的情。同樣的道理，也見於前引《六如居士畫譜》。《畫譜》在指出：
「意在筆先，筆盡意足」之後又補充說：

> 「或有高人勝士，寄興寓情，當求諸筆墨之外，方爲得趣。」

這裡直接點出了「寄興寓情」，道理說得更透徹了。再如方薰的「畫有盡而意無盡」一樣是上述見地的發揮。「意在畫外」的主張，實質在於意的表達要含蓄不盡，再大的作品也不能包容一切，只能畫局部，畫片斷，畫直觀印象最深的形象，但只要能引發人的聯想，便能以少許勝多多，使人玩味不盡，這與詩文中的「言外之意」，音樂中的「弦外之音」，造形藝術中的「象外之旨」同一關紐。

意匠經營問題，也就是立意的實現問題，立意的實現，既要訴諸於形象，又要憑藉物質材料的運用和技巧，所以也就涉及了「意」與「法」的關係問題。在這方面，古代畫家亦有經驗之談。謝赫在評論袁蒨時指出：

> 「但志守師法，更無新意。」

除去明顯地主張意要「新」，法要「變」之外，也已經有了「以意運法」的意思。清代的方薰進而強調：

> 「畫有盡而意無盡，故人各以意運法，法亦妙有不同。摹擬者假彼之意，非我意之所造也。」

 墨海精神

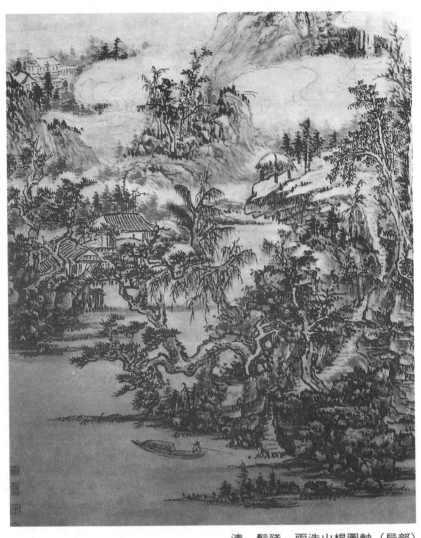

清　髡殘　雨洗山根圖軸（局部）

　　他一方面著重肯定了「意」對「法」的支配作用，另方面又提倡以我之意運我之法。

　　如前所述，中國古代畫論圍繞著意的確立（立意）與意的實現（意匠，包括意境）積累了許多有益的經驗，足資我們借鑑。但由於古代畫論主要是封建社會藝術實踐的產物，必不可免地帶有歷史局限性與

清　費丹旭　執扇倚秋圖

階級局限性。總起來看，這局限性反映在兩個方面：

　　一是「意」的實際內容的局限性，由畫家個人在作品中表現的「意」雖因人而異，但又都反映了階級的「意」，民族的「意」，時代的「意」。同中有異，異中又有同。前述魏、晉以前封建社會畫工的立意，不得不受統治思想的左右，即使創作中有突破統治者的控制之處，也難得在畫論中得到反映。魏、晉、南北朝以來，有些文人畫家作品的「立意」漸趨不直接爲政教服務，相應的主張也愈益在畫論中得到體現。然而由於歷史的和階級的局圍，他們主張的「立意」無例外地服務於自我陶醉的創作目的，或用以「暢神」，或用以「遣興」，或用以「陶養性情」，或作爲「長壽法門」。此外，也有的畫家主張「立意」不需

清　任熊　姚大梅詩意冊頁之一

要有什麼目的，不必問什麼客觀效果，於是意匠經營也就被取消了。
比如王原祁在《麓臺題畫稿》裡說：

> 「筆墨一道，用意爲尚。而意之所至，一點精神在微茫些子間，
> 隱躍欲出。大癡一生得力處，全在於此。畫家不解其故，必曰：
> 某處是其用意，某處是其著力。而於濡毫吮墨，隨機應變，行
> 乎所不得不行。止乎所不得不止。火候到而呼吸靈，全幅片段，
> 自然活現，有不知其然而然者，則茫然未之講也。」

他似乎也很重視「立意」，但反對著力經營，主張「行乎所不得不
行，止乎所不得不止」，「不知其然而然」，這種觀點，其實質是提倡徑
直發泄自己潛在的意識，而作漫無目的之筆墨遊戲。從理論上看，在
貌似故作神祕的背後，不過是主張下意識地表現封建文人的空虛、自
我陶醉的思想感情罷了。

二是在實現「立意」的途徑上的主觀隨意性。比如在意境創造問
題上，古代畫論中即有「因情造境」與「因心造境」之說。提出這種
理論的畫家，可能也觀察過眞山眞水，積累了來自現實的感受，或許
他們提出此說的目的主要是強調意境創造中「意」的主導作用，但是
從理論表達上看則傾向於唯心論。試從張璪的「外師造化，中得心源」
來比較，我們就會發現，主張「因情造境」和「因心造境」的人恰恰
忽略了「外師造化」，這就變成一種強調主觀隨意性的理論。

因此，我們今天來研究借鑑古典畫論中有關「立意」與「意境」
的理論見解，也需要持分析的態度，批判吸收。既要認清古人提倡的

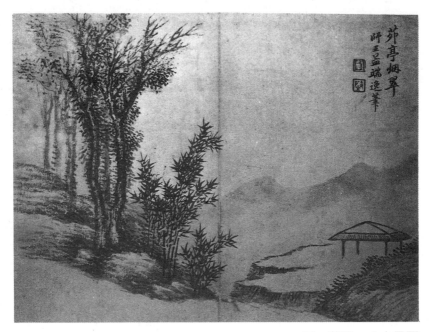

苏亭烟翠

师王孟端逸笔

清　戴熙　山水冊頁

封建禮敎內容的「意」應予淘汰，也不能被那些逃避現實的封建文人消極的「意」所迷惑，更不能盲從以爲長年關在書齋中臨摹，便可「因心造境」、「因情造境」，創造出美妙的作品。我們學習古代畫論中這一方面的理論，立足點是根據新時代的精神和需要而立意。並研究應如何表達新意，創造新的意境。但又不等於傳統的題材都應否定，如封建時代的英雄人物的畫像，其「立意」也可以是頌揚其對中華民族文化的卓越貢獻，而激發人民建設新社會、新文化的熱情；表現壯美的祖國山河的山水畫，其感染力將使人更加熱愛祖國；生氣蓬勃的花鳥畫，可使人感到生活的豐美和宇宙生命的活躍。如「立意」在此，都將成爲今天豐富人民精神生活的有益養料。

　　所以在傳統畫論中，如重視「立意」、「意境」和「意匠」、要求「情景交融」，「以少勝多」、「畫外之意」等能加強藝術表現力的一些寶貴經驗，今天仍值得重視和借鑑。「借古以開今」，這一份優秀的遺產應深入研究並使之能用於實踐，發揚光大。

第四章

畫品與風格

墨海精神

一

　「畫品」，是我國傳統畫論中常見的一個名詞，歷代的畫家和評論家，或運用它來品評作者及作品的等級，或用以指明各種風格的差異。在中國古代，不僅有「畫品」，還有「詩品」和「書品」，可以說，講求品第、分品評論也是中國傳統美學上的一個特點。在西方美學史上，評論各類文藝作品並不分品，常常僅就具體作品討論其優劣高下；對於風格的研究，雖不少論及崇高之美，或悲劇美、喜劇美等，但沒有中國分得那麼細，剖析得那麼精微。中國傳統美學之所以出現分品評議，首先與對人物的品評有關，在此影響下出現的《畫品》、《書品》與《詩品》，又在相互啟發下獲得發展。

　中國古代對人物的品評，濫觴於漢，盛行於魏晉六朝。如《漢書‧李廣傳》評論李廣之弟「為人在中下」，是已知較早的人物品評史料。當時，把人物分成等級給予評價的目的，是為了按封建社會的倫理道德標準選拔人才，補充仕宦隊伍。曹魏統治者繼承了這一傳統，實行「九品中正制」，用以維護豪門貴族的既得利益。及至東晉、南朝，品評人物已成為士族們的一種風氣，評論標準也不再限於倫理道德與政治才幹，而更注意人物的氣度風采，換言之，也就是更著重從審美角度來鑑賞人物了。正是在這種情況下，出現了《詩品》、《書品》和《畫品》等。在文學方面，梁朝的鍾嶸（？-552 年）於 513 年完成了《詩

品》。他把詩人分爲上、中、下三個品級進行論評，同時發抒自己的理論見解。在書法方面，同時代的庾肩吾（487-551 年）寫成《書品》，把 128 位擅長眞書與草書的書法家，分成九品，加以評論，實際在上、中、下三個大等級中，又分別細列上、中、下。與此同時，活動於齊、梁間的謝赫，在入梁之後，大約 490 年之際著成《畫品》（一稱《古畫品錄》）。

謝赫的《畫品》，把古今 28 位畫家，分爲六品，實際上是在上、中、下三個大品級中去掉了下品，在上、中兩個品級中又各分爲上、中、下三等。他明確指出：撰寫《畫品》的目的，是爲了權衡畫藝的優劣：「夫畫品者，蓋眾畫之優劣也。」因此，他對品次的排列，雖也適當考慮作者時代的遠近，但最根本的著眼點還是作品的「巧」、「拙」：

「然跡有巧拙，藝無古今，謹依遠近，隨其品第。」

至於品評的標準，謝赫則提出了「六法」：

「六法者何？一氣韻生動是也；二骨法用筆是也；三應物象形是也；四隨類賦彩是也；五經營位置是也；六傳移模寫是也。」

由於謝赫開創了分品評論畫家的體例，又提出了評畫標準，在中國畫論史上產生了深遠的影響。

自蕭梁至初唐，繼謝赫之後出現了一批「畫品」的著作。大多仍以六法爲標準，不斷補充評論接近當時的畫家。其中，有些不再分品，

如《續畫品》與《後畫錄》便是如此。陳・姚最的《續畫品》大約完
成於550年，他自稱本書「所載並謝赫所遺」因「人數既少，不復區
別。」所謂「不復區別」，並不是一律看待，而是不再分品，評論還是
有的，或優或劣，在他的行文中「可以意求」。而且，姚最對於謝赫黜
顧，頗不以爲然。謝赫把顧愷之列在第三品，即上品之下，姚最則在
《續畫品》的序中表示：

> 「長康之美……，矯然獨步，終始無雙」，「列于下品，尤所未
> 安。」

　　唐代沙門彥悰的《後畫錄》是賡續謝、姚之作，成書於635年，
共評27人，亦未分品。但是，唐代畫品也有分品之作，李嗣眞的《畫
後品》可爲代表，該書一名《續畫記》，大約完成於690年左右，原書
已佚，現只存張彥遠《歷代名畫記》徵引的十九人評語。這十九人都
被列爲上品，很難窺見全貌，但李嗣眞尚有《書後品》流傳，共評八
十一人，分列十品。據此推斷，《畫後品》也是分品評論的，上品之後
肯定還有品級，是否與《書後品》完全一樣，已經無法臆測。

二

　　及至盛唐，分品出現了變化，以往的上中下三品變成了「神、妙、
能」三品。標誌這一變化的人物是傑出的書畫史論家張懷瓘。張懷瓘

寫有《書斷》和《畫斷》，《畫斷》沒有流傳下來，《歷代名畫記》所引四條，自屬九牛一毛，難窺全豹，但唐代另一美術史家朱景玄在說明個人論著時指出「以張懷瓘畫品，斷神、妙、能三品定其品格」，張氏的《書斷·序》也自稱「較其優劣之差，爲神、妙、能三品」，以此看來，《畫斷》以神、妙、能三品定優劣是沒有疑問的。三品區別何在？張懷瓘沒有說明，但從他的運用中可以大略把握。被他列爲神品的書家有張芝，評曰：

「心手隨變，精熟神化，」

還有王瓘，評曰：

「率情運用，不以爲難，」

被他列爲妙品的書家有王洽，評曰：

「雖卓然孤秀，未至運用無方。」

從中可以看出，神、妙、能的區別主要在於藝術性的高低，在於隨心所欲地進行藝術表現的能力的差異。這比之只區分上、中、下，自然是大大前進了一步。

自中晚唐至兩宋，神、妙、能三品又演化爲神、妙、能、逸四品，圍繞著逸品與神妙能三品的關係，特別是逸品與神品何者居先，出現

了兩種不同看法。

開始，逸品被列在神、妙、能三品之外，以朱景玄爲代表。朱景玄在760年左右寫成《唐朝名畫錄》，該書據張懷瓘《畫斷》的神、妙、能三品「定其品格」，每格中「上、中、下又分爲三」，但把格外不拘常法者，定爲「逸品」。擅長潑墨的王墨即被列入此品。顯然，在他的認識中，逸品未必高於神品。這當然是畫法發展在美術評論中的反映。

稍後，張彥遠則將近乎於逸品的「自然」，置於神品之前。他在847年完成了美術史巨著《歷代名畫記》，以「自然、神、妙、精、謹細」五等評價畫家，這五等分屬上、中兩品，他說：

「自然者，爲上品之上；神者，爲上品之中；妙者，爲上品之下；精者爲中品之上；謹而細者，爲中品之下。」
「失於自然而後神，失於神而後妙，失於妙而後精，精之爲病也而成謹細。」

他爲什麼如此推崇自然，聯繫他對被稱爲自然的顧愷之的議論可知，自然，對於畫家而言是「得其妙理」。對於觀者而言是「妙悟自然，物我兩忘，離形去智」。其實，自然也就是「超逸」。但與朱景玄的「不拘常法」不同。

集中體現了神、逸高下之爭的幾個人物是宋代的黃休復、劉道醇與徽宗（趙佶）。黃休復著有《益州名畫錄》，成書於1006年。他在書中以逸、神、妙、能四格評量畫家，認爲「逸格」最高，勝於「神格」。

宋　馬和之　唐風圖冊頁之一

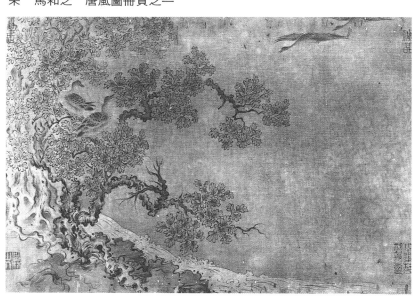

他說：

> 「畫之逸格，最難其儔。拙規矩于方圓，鄙精研于彩繪，筆簡
> 形具，得之自然，莫可楷模，出于意表，故目之曰逸格爾。」

　　不難看出，他的「逸格」，來自張彥遠的「自然」，又有發展。在
黃休復認識中，逸格作品不斤斤計較形象，也不太受法則束縛，不追
求五彩繽紛的華美，也不必精細周詳，但需要做到筆墨簡約而形象自
然，其獨特風格情調出人意表，無法仿效。它不同於「神格」之處，
主要是別有創造，獨具風標。「神格」又高於「妙格」，特點在於：

> 「應物象形，其天機迥高，思與神合，創意立體，妙合化權。
> 非謂開廚已失，拔壁而飛，故目之曰神格爾。」

　　黃休復的意思是，神格作品不失形似，且能以形寫神，在內容和
形式上都合於造化，並非傳說中顧愷之的「妙畫通神，變化飛去」，也
不是傳說中張僧繇畫龍「點睛即飛去」。他認為妙格雖列在神格之下，
亦要能得心應手地發揮藝術個性，在表現上盡其精微：

> 「畫之于人，各有本性，筆精墨妙，不知所然。若投刃于解牛，
> 類運斤于斫鼻，自心付手，曲盡玄微，故目之曰妙格爾。」

　　能格是四格之末，但也需有高強的功力，了解事物特性，畫什麼

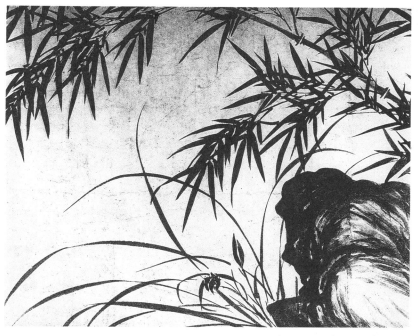

元　李衎　四清圖卷（局部）

都能做到形象生動。他說：

「畫有性周動、植，學侔天功，乃至結岳融川，潛鱗翔羽，形
象生動者，故目之曰能格爾。」

明　沈周　臥遊圖冊頁之一

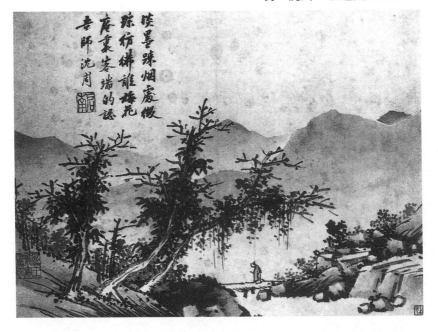

　　神、妙、能、逸四種品格，在黃休復之前已經提出，但沒有解釋，黃氏不但把逸格列在首位，而且詳細闡述四格之異，因此對後世發生了較大影響。

　　北宋劉道醇卻不大重視逸品，他在 1080 年前後寫成《聖朝名畫評》，把宋代畫家按畫種擅長，分列爲人物、山水、畜獸等六門，每門中又分神、妙、能三品。看來，他仍然承襲著張懷瓘的分品主張。

　　宋徽宗則是黃休復「逸」前「神」後的反對派。他認爲神、逸二者，應是神前逸後，四品排列，應爲「神、逸、妙、能」。爲什麼這樣主張呢？宋徽宗沒有直接材料傳留，但支持黃休復「逸」前「神」後主張的鄧椿，在《畫繼》中有所分析。

　　鄧椿活動於北宋晚期，他的《畫繼》成書於 1170 年前後。在書中，他追溯了分品歷史，以爲逸品最高，寫道：「自昔鑑賞家分品有三：曰神、曰妙、曰能。獨唐朱景眞（按：即朱景玄，因避宋帝諱，改「玄」爲「眞」。）撰唐賢畫錄，三品之外，更增逸品。其後，黃休復作《益州名畫記》，乃以逸爲先，而以神、妙、能次之。景眞雖云：逸格不拘常法，用表賢愚。然逸之高豈得附於三品之末？未若休復推之爲當也。至徽宗皇帝尙法度，乃以神、逸、妙、能爲次。」

　　鄧椿是推重文人畫的，以爲「畫者文之極也」，他繼黃休復之後把逸格作爲四品之首提出來，又不以專尙法度爲高。更重逸格的內容，在他看來，逸格不僅是藝術水平的尺度，而且是藝術格調的標誌了。自此以後，逸格漸漸成爲文人畫追求的目標。

三

　　如果說，「畫品」的產生與人物品評有直接的關係，那麼，「畫品」名目以及先後排列的演變，則與時代背景、藝術思潮、創作實踐不無關聯。唐以前的作者主要是畫工，也產生了少數優秀的文人畫家，但文人的氣質、修養只能部分地在創作中略有反映，還沒有形成文人畫。從顧愷之的《女史箴圖》《列女仁智圖》看，他的藝術與《司馬金龍墓屏風漆畫》頗爲相近，還不曾有質的區別。當時的「畫品」沒有也不需要專門反映士大夫階層藝術家的特殊追求，所以「畫品」更多地受到人物品評的影響，分別上、中、下三品，或上、中、下之中再有上、中、下共分九品的目的，只是評價藝術的優劣。

　　入唐以後，隨著社會政治經濟的發展，繪畫藝術也得到空前發展，優秀畫家的大量湧現，創作經驗日益豐富，對藝術的探討也更加深入，只用上、中、下等品級區別優劣，已難令人滿足，於是更能揭示藝術造詣與藝術水平高下的「神、妙、能三品論」應運而生，發展到中、晚唐，繪畫題材更加廣泛，風格形式更加多樣，畫法也頗有新創，「潑墨」、「破墨」都於此時出現。

　　張璪作畫「唯用禿毫，或以手摸絹素」「嘗以手握雙管，一時齊下，一爲生枝，一爲枯枝。氣傲煙霞，勢凌風雨，槎枒之形，鱗皴之狀，隨意縱橫，應手間出。」

王墨「凡欲畫圖障，先飲。醺酣之後，即以墨潑。或笑或吟，腳蹙手抹，或揮或掃，或濃或淡，隨其形狀，……應手隨意，倏若造化。」

李靈省「若畫山水、竹樹，皆一點一抹，便得其象，物勢皆出自然」。

由於這些畫家「不拘於品格，得非常之體，符造化之功」，為了有別於神、妙、能三品，「逸品」提出來了，三品發展為四品。

此時，文人畫家也多起來，他們的廣泛修養受到重視：如鄭虔詩書畫三絕；王維的「詩中有畫，畫中有詩」，一些文人畫家的文學、書法修養反映到繪畫中來。儘管此時他們的畫風可能還相當工細，甚至不如吳道子的「疏體」奔放生動，但格調超逸，不事造作，崇尚自然，與「不拘常法」的「逸品」有其異曲同工之處，于是，相當於「逸品」的「自然」在一些理論家見解中一躍而出，被視為「上品之上」。

經五代到北宋，文人畫成為畫壇上新興的藝術潮流，也是一些文人自覺的創造運動，反映這種創作思想的畫論，也就正式地把「逸格」擺在諸品之前，用以推重格調高超的作品。另一方面，五代、北宋的宮廷繪畫也在蓬勃發展，雖也並非絲毫不受文人畫的感染，但一般講較重形似和法度，宋徽宗趙佶是北宋宮廷藝術的倡導者與組織者，他那時，文人畫已相當流行，蘇軾、文同、米芾等文人畫名家的湧現，受到社會高度重視，他不便於過分貶低文人畫尚「逸」的追求，所以又提出另一種四品的序列：「神、逸、妙、能」，把「逸」放在第二位。

元、明、清以來，文人畫進一步盛行於畫壇，提倡逸品，為時所趨，甚至越演越烈，自不無流弊。在大量畫史、畫論中，認為元季四家的地位高不可攀，道理也很簡單，除去他們確有技法、風格上的獨

特貢獻之外，論畫者每以他們爲逸品的典型代表。明代仇英也是水平極高的畫家，這點歷代文人也不否認；但在一般評論中，他的作品大多被認爲是神品或妙品。不能否認，這與文人輕視畫工大有關係。實際上，許多高手畫工之作，只被列爲能品。

這一很長的歷史時期，「畫品」的品級未見增多，排列次序也未見變化。或者直接承繼「逸、神、妙、能」的四品論，以逸格爲首；或者沿襲「神、妙、能」的三品論，但融入了提倡逸格的內容。與前代不同處，在於一些論畫篇章致力於討論「逸」與「神、妙、能」的關係，或者探討臻於各品的條件，也有的畫論深入剖析逸品包含的各種風格。在理論認識上也有所前進。

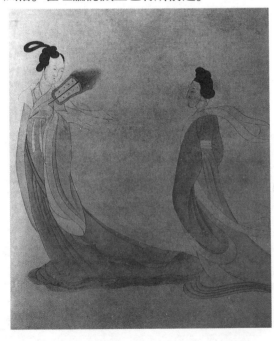

明　文徵明
二湘圖軸（局部）

　　方薰雖屬在野文人畫家，但學有淵源，功力深厚，所以在《山靜居論畫》中說：

　　　　「逸品從能、妙、神三品脫屣而出，故意簡神清，空諸工力，
　　　　不知六法者烏能造此？」

　　基本思想是不能忽視基本功力，不得藐視法則規矩，先要「有法」而後才可能「無法」。他並沒有把四品當成互不相關的等級，而是主張

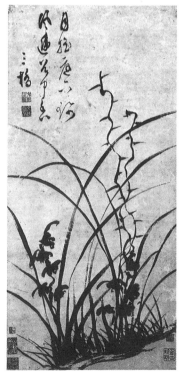

明　文彭　蘭草圖軸

　　循序漸進，由能入妙，由妙入神，由神入逸，這樣來解釋逸品的取得，
應來自他自己的實踐經驗。

　　　　唐岱是提倡「神、逸兼到」的，他並不否認神、逸二品在表現上
的區別，但認爲在臻於化境上本無不同，因此欲臻此境必需多遊多見。

明　丁雲鵬　三敎圖軸

他在《繪事發微》中指出：

「古云畫有三品：神也，妙也，能也。而三品之外，更有逸品。古人只分解三品之義，而何以造進能到三品者，則古人固有所未盡也。餘論欲到能品者，莫如勤依格法，多自作畫。欲到妙品者，莫如多臨摹古人，多讀繪事之書。欲到神品者，莫如多遊多見。而逸品者，亦須多遊。寓目最多，用筆反少，取其境界幽僻，意象穠粹者，間一寓之于畫。心溯手追，熟後自臻化境，不羈不離之中，別有一種風姿。故欲求神、逸兼到，無過於遍歷名山大川，則胸襟開豁，毫無塵俗之氣，落筆自有佳境矣。」

唐岱是清朝的宮廷畫家，所以像宋徽宗一樣，雖不贊同朱景玄的「三品之外，更有逸品」，但亦不願像黃休復一樣把逸品列於三品之前，他別出心裁地提出了「神逸兼到」，其實是納逸品精神於神品之中。主張既達到逸品的格調，又有神品的修養和功力，作為一個師法王原祁、從臨摹入手的畫家，提出多遊多看還是比較難得的，也有其合理的、有益的因素。

唐志契著意於逸品多種風格的研討，區分其異，又指出其同，反映了畫家們在謀求風格多樣化中致力於逸格的努力。他在《繪事微言》中寫道：

「蓄逸有清逸，有雅逸，有俊逸，有隱逸，有沈逸，縱逸不同，

墨海精神

明　商喜　關羽擒將圖軸（局部）

　　從未有逸而濁，逸而俗，逸而模稜卑鄙者。以此想之，則逸之
　　變態盡矣。逸雖近於奇，而實非有意爲奇，雖不離乎韻，而更
　　有邁於韻。」

　　他列舉了各種各樣的逸，著重指出它們的共性在於，與「濁」水
火不容，與「俗」針鋒相對。「濁」和「俗」都是文人畫家對畫工畫的
貶斥。「濁」則不「清」，「俗」則不「雅」，而文人畫自認爲格調「清」、
「雅」，他們不否認畫工亦有奇妙之作，但以爲那是有意求奇，並非「如
蟲蝕木，偶爾成文」，他們也不否認畫工畫的氣韻，但以爲絕無「韻外
之旨」。唐志契的認識代表了這種意見。
　　笪重光的看法與唐志契不大一樣，他不一概排斥畫工畫，以爲「畫
工畫能得其形」，也不一概稱讚文人畫，以爲「時流托士夫氣，藏拙欺
人。」因此，他在《畫筌》中指出：

　　「氣勢雄遠，方號大家；神韻幽閑，斯稱逸品。」

　　言外之意是，創作逸品的文人未必全是大家，大家之作不必都是
逸品。逸品只是情調幽閑之作。這種議論，還是比較客觀的。

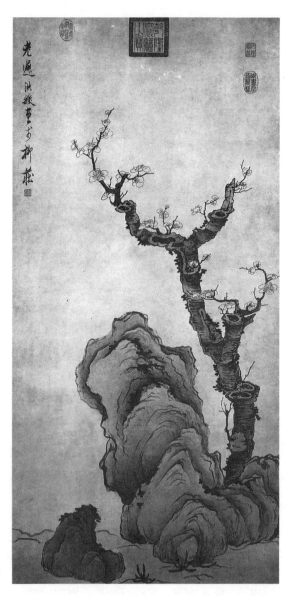

明　陳洪綬　梅石圖軸

清 原濟 搜盡奇峰圖卷（局部）

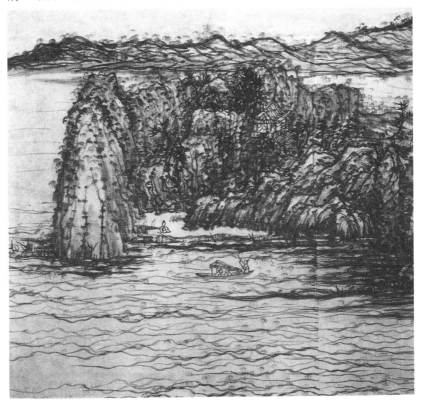

四

在傳統的文論與畫論中，畫品的涵義有二：一是指優劣的品級，已如前述；二是風格的品類，上文所引唐志契對「逸」的論述，已涉及風格問題，其他畫論中雖也時或論及，但由於品級論占了上風，直至清代才出現討論繪畫風格品類的專著──《二十四畫品》。

《二十四畫品》是《二十四詩品》影響下的產物。晚唐詩人司空圖，把詩歌風格概括爲二十四種，用四言詩的形式，比喩的方法，論述各種風格的差異，寫成《二十四詩品》。對於各種「詩品」，他沒有分別高下，實際上是提倡多種風格。清代黃鉞深受這一影響，於是「仿司空表聖之例，著畫品二十有四篇」。在二十四篇之中，他討論了二十三種風格：

> 「神妙、高古、蒼潤、沈雄、冲和、澹逸、樸拙、超脫、奇闢、縱橫、淋漓、荒寒、清曠、性靈、圓渾、幽邈、明淨、健拔、簡潔、精謹、俊爽、空靈、韶秀。」

最前冠以「氣韻」，體現總的要求。他所標舉的各種風格，雖然以文人向慕的風格爲主，但畢竟是主張風格多樣的。

在多種多樣的風格中，傳統畫論尤其重視「自然」與「樸拙」的

風格。從中可以看出老莊思想的影響。老子說：

「人法地，地法天，天法道，道法自然。」

他所說的「道」，實際已是宇宙法則，但他以爲還有高於「道」的規律，這就是「自然」。張彥遠所立五等之中以「自然」居首，黃休復以「得之自然」的「逸格」爲先，莫不與道家重「自然」有關。

宋代以後的畫論，講求「自然」的特點，尤爲明顯。有的推重「性出天然」，如宋代郭若虛在《圖畫見聞誌》中說：

「顧、陸、張、吳及二閻」皆「性出天然」。

「天然」亦即「自然」，有的提倡「天成」，清代笪重光在《畫筌》中主張：

「偶爾天成，加以人工而或損」。

「天成」亦即「自然」，即所謂妙造天成之意。妙造天成的對立面是人工造作。矯揉造作易怪僻，怪僻者雖不同尋常，但難於耐人尋味。因此傳統畫論常常把「自然」與「平淡」連在一起，提倡平淡自然，主張「看似尋常最奇崛」。

笪重光說：

「怪僻之形易作，作之一覽無餘。尋常之景難工，工者頻觀不厭。」

方薰也說：

「畫有初視平淡，久視神明者爲上乘。有入眼似佳，轉視無意者。吳生觀僧繇畫，諦視之再，乃三宿不去，庸眼應莫辨。」

「自然」還與生機活潑密切相關，主張「自然」者往往要求畫家作畫活潑生動在有意無意之間。清代秦祖永在《繪事津梁》中指出：

「用筆需要活潑潑地，隨形取象，在有意無意之間；畫成自然機趣天然，脫盡筆墨痕跡，方是工夫到境。」

「自然」，似乎是看不出刻意求工的痕跡，但它正是工夫到家的結果，秦祖永的議論闡明了這一問題。

倡導風格的樸拙，也是傳統畫論特別是文人畫論的一個特點。溯其思想淵源，亦與老莊哲學有關。老子說：

「吾將鎮之以無名之樸。」

莊子說：

「樸素而天下莫能與之爭美」。
「旣雕旣琢，復歸於樸。」

以樸拙爲美，說到深處，還是追求自然。清代王昱認爲「樸」則正，不同於求異好奇，詭僻狂怪。這與笪重光主張尋常而自然，藐視怪僻同一機軸。他在《東莊論畫》中說：

「畫有邪正，筆力直透紙背，形貌古樸，神彩煥發，有高視闊步旁若無人之慨，斯爲正脈大家。若格外好奇，詭僻狂怪，徒取驚心炫目，輒謂自立門戶，實乃邪魔外道也。」

惲壽平則認爲拙則眞，眞其實也還是眞率天然，並非拙於技巧。他在《甌香館畫跋》中評論趙孟頫說：

「文敏所不可及，正在時俗所謂拙處，乃見眞，非眞拙也，時俗謂之拙耳！」

其他一些畫家也認爲崇尚古拙質樸的風格，並不是反對新穎，而是反對小巧纖弱。清代華琳在《南宗抉祕》中提出：

「作畫固貴古質，尤貴新穎，特不得入於纖巧耳！」

同時代汪士元在《天下有山堂畫藝》中則稱：

「寧頑莫秀，寧拙莫巧，寧粗老莫軟弱。」

論其思想淵源，也還離不開道家的「大璞不琢」，「大巧若拙」。文人畫家以古樸質拙爲高，說到底，離不開文人崇尙的品格和自我表現。方薰說：

「寧樸野而不得有庸俗狀，寧寒乞而不得有市井相。」

市井是商人活動之所，泛指小商人。在封建社會中，商人地位低下，士、農、工商，商居其末，被認爲庸俗之至，爲文人所不齒。文人畫家爲了標榜自己的清高，寧可與漁樵爲伍，也不願接近商賈，更不願賣畫(實際並不如此)。他們主張風格樸拙，主要是要求體現文人的眞性情。如果除去封建文人的局限性不論，僅從重神、重本質的角度著眼，其中亦有合理和值得重視的因素。

五

文人畫論還常常崇雅斥俗，把「雅」與「俗」作爲兩種對立的格調，談得極多。《繪事津梁》的作者秦祖永即稱：

「看畫尤須辨得雅俗，有一種畫雖工實俗，習氣最不可沾染。」

　　其他不少畫論也談到了雅俗之別，清代的王槩即認爲，雅則「生」，即或帶有「稚氣」和「霸氣」，而不能有「市氣」，有「市氣」必俗。他在《芥子園畫傳》中說：

> 「筆墨間寧有稚氣，毋有滯氣；寧有霸氣，毋有市氣。滯則不生，市則多俗，俗尤不可浸染。去俗無他法，多讀書，則書卷之氣上升，市俗之氣下降矣。」

　　「市氣」的涵義，上文已述，需要補充的是，商人爲贏利，難免投合顧主好尙。「生」的反面是「熟」，「熟」在藝術表現上是指技法雖熟練，但表面漂亮而毫無新意。有「稚氣」，是技巧不成熟，但不僵化，不陳腐，當然也不會有「甜熟」之嫌。帶「霸氣」，是顯得霸悍可畏，但絕不孱弱或取悅於人，自然不會油腔滑調。很清楚，王槩提倡的「稚」，固然也有反對停滯僵化和陳腔濫調之意，但根本點是反對迎合世俗的習氣，以封建文人的「書生氣」爲高格調。《東莊論畫》的作者王昱就以爲「雅」即是「逸」，是指作品的神韻、氣骨，不是表面的華麗滋潤，更非精細入微。他說：

> 「畫之妙處，不在華滋而在雅健，不在精細而在清逸。蓋華滋、精細可以力爲，雅健、清逸則關乎神韻、骨格，不可強也。」

　　所謂「不可強」者，就是說，「雅」的格調實際是作者神韻的流露，無法勉強。

明代的顧凝遠則強調「雅」則「生」、「拙」，其對立面是「莽氣」與「作氣」。他在《畫引》中說：

> 「然則何取於生且拙？生則無莽氣，故文人所謂『文人之筆』也。拙則無作氣，故雅人所謂『雅人深致』也。」

在這兒，「作氣」即作家氣，即畫工氣，有畫工刻意求工的特點；「莽氣」即魯莽之氣，粗放之氣，不含蓄蘊藉之氣，其實亦指畫工畫而言。正如他自己所說，「雅」不過是文人的「雅人深致」罷了。在文人畫家看，「市氣」與「作氣」本來是一回事，一般畫工以作畫為生，當然要出售於市井，並儘量要畫得快，賣得多，自然易沾染市井氣，易流於「熟」而「媚俗」，因為古代畫工少讀書，缺乏豐富的文化修養，自然不可能「免俗」，不可能具有文人氣質。王原祁看到了這一點，因而在《麓臺題畫稿》中說：

> 「畫法與詩人相通，必有書卷氣然後可以言畫。」

意思是不懂詩文，沒有書卷氣的畫工沒有資格談畫。其實鄧椿早在宋代就在《畫繼》中談到：

> 「其為人也多文，雖有不曉畫者寡矣。其為人也無文，雖有曉畫者寡矣。」

這已經不是討論怎樣致力於「雅」，而是在宣言「雅」的格調乃是文人的專利品了。

在文人畫論的雅俗觀中，除去自我標榜，貶低畫工的階級意識以外，也帶有追求豐富藝術內涵，反對庸俗地迎合低級趣味的涵意。在繪畫藝術的創作中，實際存在著內容和形式兩方面的高下與精粗之別，為達到高級而精粹，文人畫家主張的「雅」，也不無典雅、雅正之意。換言之，即主張走正路，表現高尚含蓄之美。黃公望在《寫山水訣》中說：「作畫大抵要去邪、甜、俗、賴四個字」，就是一般地反對內容有害，反對技法甜熟，反對風格庸俗，反對無謂糾纏，也未必專指畫工。

明代的高濂則明確把「雅」作為一種內在美加以提倡，反對表面悅目，一覽無餘。他在《論畫》中指出：

> 「又如周昉《美人圖》，美在意外，豐度隱然，含嬌蘊媚，姿態端莊，非彼容冶輕盈，使人視之艷想目亂。」

近代畫論家余紹宋雖然沒有從內在美與外表美的角度論雅俗，但能強調雅的關鍵不在畫法而在氣韻。他說：

> 「有氣韻之畫則雅，否則俗。雅俗之分不在其畫之工致、設色與否也。今人往往以水墨為雅，以設色為俗，又或以淡筆、簡筆為雅，涉筆濃重或繁縟者為俗，皆是皮相之論。」

　　如果把「雅」理解爲與技法、形式完全無關，或僅在於技法的完美，他的說法也不無可議之處，因爲有「氣韻」未必精神境界就高，也不能把「雅」理解爲藝術高低的標準。但他的鋒芒所向，是針對那些以爲設色濃重或內容繁密即爲「不雅」論者，這的確維護了擅長色彩豐富、刻畫細密的工匠畫。頗爲難得！

　　《芥舟學畫編》的作者沈宗騫，不曾對雅俗進行分析，他以爲「雅」可以表現爲多種形態：

> 「雅之大略亦有五：古淡天眞，不著一點色相者，高雅也；布局有法，行筆有本，變化之至，而不離乎矩護者，典雅也；平原疏木，遠岫寒沙，隱隱遙岑，盈盈積水，筆墨無多，愈玩之而愈無窮者，雋雅也；神恬氣靜，頓消其燥妄之氣者，和雅也；能集前古各家之長，而自成一種風度，且不失名貴卷軸之氣者，文雅也。」

　　字裡行間，儘管有抬高文人畫之嫌，但著眼點或落腳點是在於：平淡天眞，變法有則，象外有味，和諧統一無美不具，足見其心目中的「雅」，既包含文人畫的各種精神境界，又有高級完美的要求，把「雅」的意義說得十分廣泛。

　　在長期歷史進程中形成並不斷演化的「畫品」論，雖然導源於人物品評，但逐漸形成了評價畫藝高下品級的各種方式，在一定程度上總結提高了對作品藝術性的估價和要求。後來發展至研討多種風格或有意提倡某種格調之後，儘管頗受文人畫家思想的局限，卻仍然或多

或少地接觸到中國繪畫怎樣由粗而精、由低級至高級的理論問題，並擴大了中國畫思想境界的領域和技法形式的多樣化，使之更加豐富多姿。

清　羅聘　人物山水圖冊頁之一

墨海精神

清　虛谷　梅鶴圖軸

第五章

置陳布勢

一

中國畫論中，「立意」主要是指主題思想，但立意也常包含進一步的「構思」，即準備如何畫？在構思的過程中，自然和「構圖」相聯繫，就是涉及畫面上的人物賓主位置、形象大小、動靜疏密、背景襯托等等問題。在我國古代畫論中，對於這一方面當然也很重視。但有兩種不同的提法：東晉時的顧愷之就已提出「置陳布勢」一詞，到南齊謝赫的《六法》中，第五法是「經營位置」。當然因為後者較為簡單明瞭，也包含在長期為後人認為是繪畫技法的系統理論之中，普遍加以注意研究，而實際「置陳布勢」不僅提出的時代較早，除「置陳」二字已說明位置安排的意義外，更提出一重要的要求——「布勢」，很值得注意。我們如果追溯顧愷之在繪畫創作上重「勢」的根源，在戰國時代的哲學和兵法上就可以看到它的影子。如：

> 「齊人有言曰：雖有智慧，不如乘勢。」（戰國《孟子·公孫丑》）
> 「遠計之，有奇勢。……」（戰國《孫子兵法》）

在顧愷之自己的《論畫》①和其他文獻中，更可以看出他所以重

注••••••••••••••••••

① 據俞劍華《中國畫論類編》第 350 頁按語。本文所引各段，應屬《論畫》，而非《魏晉勝流畫贊》。

「勢」的理由和妙處：

> 「若以臨見妙裁，尋其置陳布勢，是達畫之變也。」(論畫「孫武」)
> 「有奔騰大勢。」(論畫「壯士」)
> 「皆衛協手傳，偉而有情勢。」(論畫「七佛及夏殷與大列女」)
> 「其騰踔如�虛空，於馬勢儘善也。」(論畫「三馬」)
> 「……使勢蜿蜒如龍……畫險絕之勢。……後爲降勢而絕。」
> (《畫雲臺山記》)

　　他指出在創作時不僅要把對象題材作巧妙的選擇、剪裁，在安排上還要有「勢」，才能使畫面生動富有變化。他又舉了不少實例，來說明「勢」並不是一個簡單的、抽象的概念，而是在不同的條件下所產生的動態和力的表現。如「壯士」勇往直前的氣魄（奔騰大勢）；衛協所畫的佛像、古帝王和列女等，表現了偉大的精神及感人的情態；至於畫馬最好的勢，是如在天空奔騰；畫山要蜿蜒如遊龍，形成一種生動而又十分奇險的「勢」。在繪畫藝術上，要做到這一類富有變化和充沛生命力的「勢」眞是談何容易！這實際已把後來謝赫的「經營位置」和「氣韻生動」這二法的目標合而爲一。

　　這類重「勢」的理論在後世的畫論和文論中都有所反映，如劉勰的《文心雕龍》中有〈定勢篇〉，說「因情成體，因體成勢」，大意是寫文章應以思想感情爲主要內容，要依據內容的需要來選擇或創造體裁（形式），有了合適的體裁，才能做到生動有力的表現。他雖把重視內容放在第一位，但其最後感人的效果也是要有「勢」。

墨海精神

五代　胡瓌　卓歇圖卷（局部）

宋　張擇端　清明上河圖（局部）

　　南北朝時王微的《敍畫》中，則說：「夫言繪畫者，竟求容勢而已。」
梁元帝蕭繹的《山水松石格》中，有「設奇巧之體勢，寫山水之縱橫」。
都與顧愷之重「勢」的理論一脈相承。所謂「容勢」，正是最概括地指
明繪畫的創作目的，主要就是爲了能生動有力地表現內容。而蕭繹的
兩句話，是從顧愷之具體談畫山勢的要求，發展爲山水畫的一般規律。

元　趙雍　秋林遠岫圖冊頁

再看以後歷代的畫家們，對於重「勢」這一原則不斷從他們自己的創作經驗與追求中，提出新的補充與發揮。其例甚多，茲錄其較重要而有特色者如下：

> 「遠望之以取其勢，近看之以取其質。」(宋・郭熙《林泉高致》)
> 「此竹數尺耳，而有萬尺之勢。」(宋・文同，載蘇軾文)

在宋代傑出的山水畫家郭熙的重要理論中，說要遠望取「勢」，是因爲一幅較大的畫需要距離遠一些看，才能一眼看到其整體的結構，領略其統一的和強有力的結構變化之美。而局部的山石、樹木枝幹或建築物等的不同特點，就需要近距離才易於領略。這完全是一位畫家的經驗之談。而蘇東坡的好友兼親戚文同，是一位詩人又是早期典型的文人畫家，他的畫竹正是爲了表現文人的清高氣節，必然放筆直抒，長幹突出紙外，所以畫幅雖小，卻能表現豪情沖天的氣勢，這種以小喻大，以物喻人的表現手法，正是中國文藝的一大特色。再如：

> 「畫山水大幅，務以得勢爲主。雖縈紆高下，氣脈仍是貫串。林木得勢，雖參差向背不同而各自條暢；石得勢，雖奇怪而不失理，即平常亦不爲庸；山坡得勢，雖交錯而不繁亂。何則？以其理然也。」(明・趙左《論畫》)
> 「總之，章法不用意構思，一味塡塞，是補衲也，焉能出人意表哉！所貴乎取勢布景者，合而觀之，若一氣呵成；徐玩之，又神理湊合，乃爲高手。」(明・趙左《論畫》)

墨海精神

　　趙左從他的實踐心得中，也體會到大幅山水畫必須「得勢」，通幅的氣脈要貫串。在畫面的各個局部也要重視這一原則，才能「交錯而不繁亂」，合於自然之理。因此山水畫的構圖必須用心「構思」，如果輕率在畫上填塞景物，那就像給衣服打補釘，不可能產生動人的作品。所以整體必須「一氣呵成」，局部又要合理耐看。和趙左大致同時的顧凝遠、莫是龍等對「得勢」或「取勢」的具體作法，又有不少經驗。

明　吳偉　長江萬里圖卷（局部）

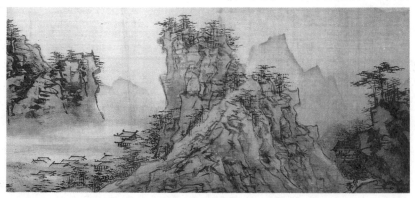

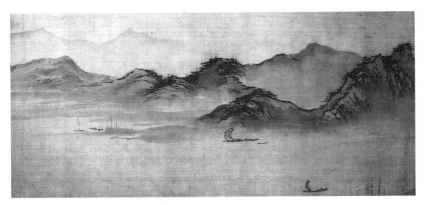

明　吳偉　長江萬里圖卷（局部）

「凡勢欲左行者，必先用意於右；勢欲右行者，必先用意於左。
或上者勢欲下垂，或下者勢欲上縱，俱不可從本位逕情一往，
苟無根底，安可生發?」（明‧顧凝遠《畫引》）

「古人運大幅只三、四大分合，所以成章。雖其中細碎處多，
要之取勢為主。」（明‧莫是龍《畫說》）

「遠山一起一伏則有勢，疏林或高或下則有情，此畫訣也。」（明‧
董其昌《畫旨》）

「布局先須相勢。盈尺之幅，須掛之壁間，遠離而視之，朽定
大勢。或舖幾上落墨，各隨其便。當於未落朽時，先欲一氣團
練，胸中卓然已有成見，自得血脈貫通，首尾照應之妙。」（清‧
鄒一桂《小山畫譜》）

　　如顧凝遠認爲成勢必須注意左右、上下互相襯托的關係。董其昌則指出畫中山、林的布置要有起伏、高下的變化才能富於動勢和情趣。莫是龍談到作大幅雖內容豐富，其中大的「分合」也不能太多，還是要注意整體的「勢」。到了清代的鄒一桂則把布局取勢的創作過程，談

明　夏㫤　湘江風雨圖卷（局部）

得更爲細緻。例如在用木炭（朽）作簡略的初稿時，只要畫幅稍大，就要掛在壁面，從稍遠的距離來審定全畫的「大勢」。要胸中先有整體的構思，畫面的景物自然能互相呼應，一氣渾成。笪重光在他的《畫筌》中說：

「得勢則隨意經營，一隅皆是；失勢則儘心收拾，滿幅都非。」

他把「勢」看作一幅畫成功與否最主要的關鍵，這正是中國畫論之精髓的一部分。

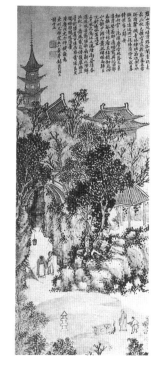

明　錢谷　虎丘前山圖軸（局部）

二

　　至於謝赫沒有繼承顧愷之的提法，而用了「經營位置」一詞，又放在《六法》的第五位。其理由我們今天無法作準確的論斷，但也不妨從各方面來推測設想：首先是顧愷之是從評論一張畫而指出它的生動表現（「畫之變化」）和「置陳布勢」有關。謝赫則是全面談繪畫創作和批評的要素。他認為「氣韻生動」和「骨法用筆」應放在第一、第二位，自有他充分的理由。至於「象形」和「賦彩」，也是繪畫藝術的重要因素，因此構圖就被推到第五，而把主要是學習方法（亦可包括復制乃至寫生）的「傳移模寫」放在最後。

　　我們還可以從姚最的〈續畫品幷序〉②當中發現另一問題：

　　　「謝赫：右貌寫人物，不俟對看。所須一覽，便工操筆。點刷研精，意在切似。目想毫髮，皆無遺失。……然中興以後，眾人莫及。」

注 ‧‧‧‧‧‧‧‧‧‧‧‧‧‧‧‧‧
② 姚最，南北朝陳時人，記謝赫《畫品錄》所遭及梁朝畫手共 16 條，包括 20 人。

　　可見謝赫是一位擅長畫人像的能手。一般說，肖像畫的構圖大多比較單純，並且當時山水畫還在萌芽階段。謝赫把「經營位置」排在「象形」和「賦彩」之後，和這些客觀條件可能有關。

　　從「經營位置」這一詞句本身來看，它的涵義也並不十分簡單。其中「位置」二字和顧愷之的「置陳」二字相近，實際已具有構圖安排的意思。顧愷之提出要重「勢」，謝赫則指明要「經營」。「經營」沒有「布勢」那一著重的要求，可是更概括，包含的範圍更廣，也可以理解爲「布勢」正是需要經營的內容之一。所以我們也不必判定這兩種說法究竟誰高誰低，其產生的時代和具體條件不同，並且也各有長處。清代的潘曾瑩著《小鷗波館畫識》中有一段說：

　　　　「古人作一畫，必慘澹經營，樓臺殿閣，塔院房廊，位置貼妥，
　　　　然後落筆。」

　　在「經營」前面加上「慘澹」二字就顯得十分有力並豐富了這個詞的涵義。因爲中國畫從來就很重視主題、意境、情趣的表現，而不是簡單地模仿自然。所以人物畫的情節、動態及人物和背景的關係，山水畫的山川形勢和點景亭舍的安排，花鳥畫的主賓、繁簡、聚散的變化，都需要畫家著意經營，反覆推敲。唐代張彥遠在其《論六法》中就把「經營位置」提高到很突出的地位。他說：

　　　　「至於經營位置，則畫之總要。」

墨海精神

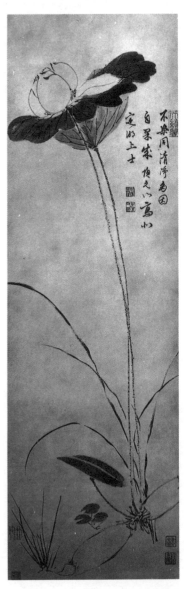

明　項之汴　荷花圖軸

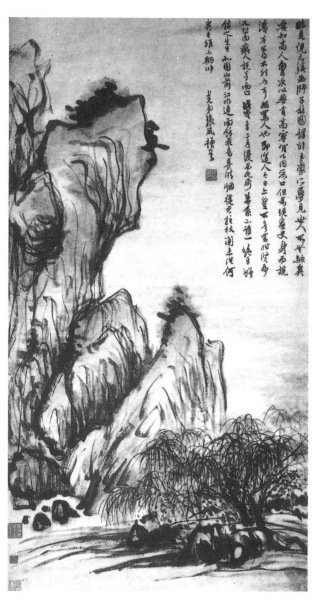

明　張風
北固煙柳圖軸

可惜沒有作更多的發揮。而以後歷代的傑出畫家，卻記錄了極爲豐富的實踐經驗：

「山立賓主，水注往來。布山形，取巒向，分石脈，置路彎，模樹柯，安坡腳。山知曲折，巒要崔巍，石分三面，路要兩歧。溪澗隱顯，曲岸高低；山頭不得重犯，樹頭切莫兩齊。在乎落筆之際，務要不失形勢，方可進階。」（傳五代・荊浩《山水節要》）

「凡畫山水，先立賓主之位，次定遠近之形，然後穿鑿景物，擺布高低。」（傳宋・李成《山水訣》）

「山以水爲血脈，以草木爲毛髮，以煙雲爲神彩。故山得水而活，得草木而華，得煙雲而秀媚。水以山爲面，以亭榭爲眉目，以漁釣爲精神，故水得山而媚，得亭榭而明快，得漁釣而曠落，此山水之布置也。」（宋・郭熙《林泉高致》）

「山欲高，盡出之則不高，煙霞鎖其腰則高矣。水欲遠，盡出之則不遠，掩映斷其派則遠矣。」（宋・郭熙《林泉高致》）

「凡經營下筆，必合天地。何謂天地？謂如一尺半幅之上，上留天之位，下留地之位，中間方立意定景。」（宋・郭熙《林泉高致》）

「畫有賓主，不可使賓勝主。謂如山水，則山水爲主，雲煙、樹石、人物、禽獸、樓觀皆爲賓。」（元・湯垕《畫鑒》）

「大痴謂畫須留天地之位，常法也。予每畫雲煙著底，危峰突出，一人綴之，有振衣千仞勢。客訝之，予曰：『此以絕頂爲主，若兒孫諸岫，可以不呈；岩腳柯根，可以不露，令人得之楮筆之外。』」（明・沈灝《畫塵》）

　　傳說是早期大山水畫家荊浩和李成的著作中，就把構圖的要點說得相當詳細：如畫面的山巒要分賓主，明方向；水要有來龍去脈。道路、溪澗要看出兩端通達和隱顯的變化，樹木、隄岸等也要有高低、曲折，才能「不失形勢」。作山水畫的步驟要先定大局的安排，再作局部景物的穿插等。

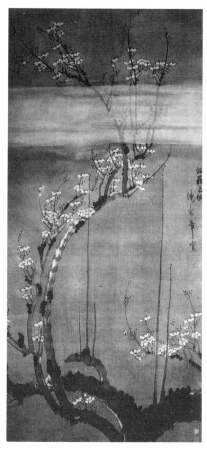

明　陳憲章　煙籠玉樹圖軸

　　到了郭熙，可以說是一位有系統的山水畫技法理論的奠基人。他
把畫中的山水、草木、煙雲及點景的房榭、人物等，作了極為生動而
鮮明的比喻。並提出一些帶有哲理而又吻合實際構圖需要的法則。用
煙雲鎖斷山腰，林木掩斷水流，來啟發觀畫者的想像而感到山高水遠，
這正是中國古代詩人慣用的精練而含蓄的手法。如王維的五絕：「空山
不見人，但聞人語響。返景入深林，復照青苔上。」不見人而實有人。
再如柳宗元的「千山鳥飛絕，萬徑人蹤滅。孤舟簑笠翁，獨釣寒江雪。」
只用一位獨釣的漁翁，襯托出十分清冷的風雪漫天的世界。郭熙的這
些言論，更對以後南宋的山水畫家如馬遠、夏圭等在意境、構圖上的
新創造有所啟發。

　　至於畫幅上下部分，留出一定的空間稱之為「天地」。這也是以小
喻大，以一幅畫代表大自然。所以中國畫多寫全景，不僅在尺幅中表
現山川房舍，更能在長卷中寫「長江萬里」。元代的黃公望也以此為「常
法」。明代的沈灝談他自己畫危峰突出時，要點景加上一人，使具有「振
衣千仞岡」的氣勢。其他較低諸峰，甚至可以不畫，讓人去想像。他
的言論，更鮮明地指出了經營位置時要突出意境，以及繪畫和詩歌的
親密淵源。

　　在清代有不少畫家，他們對山水畫的「點景」和「層次」提出了
一些可貴的意見。

　　　　「欲收遠景，須築層樓；欲收層崖疊嶂，千丘萬壑，非復尋常
　　　　之遠景，必須高塔。使人望之而有手捫星辰，氣吞河岳之概。
　　　　所謂山勢不全，將以人力補之是也。」（清‧王概《芥子園畫傳》）

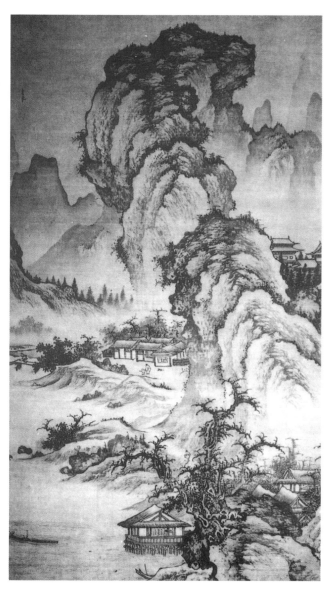

明　李在
闊渚晴峰軸

墨海精神

「無層次而有層次者佳，有層次而無層次者拙。狀成平扁，雖
多丘壑不爲工；看入深重，即少林巒而可玩。」(清・笪重光《畫筌》)

「理路之清，由低近而高遠。景色之備，從淡簡而綢繆。目中
有山，始可作樹；意中有水，預定來源。……」(清・笪重光《畫筌》)

　　王概談到在山水畫中，如用層樓或高塔來點景，可使觀畫者感到
自己也在登高遠眺，在欣賞那些「層崖疊嶂」，甚至可以「手捫星辰」，
「氣吞河岳」，他說這可以補「山勢不全」，用今天的話說，正是啟發
欣賞者的聯想和想像。也是在山水畫上「畫龍點睛」或「傳神」的手
段。

清　龔賢　攝山棲霞圖卷（局部）

清　龔賢　攝山棲霞圖卷（局部）

　　笪重光著重談了山水畫的「層次」問題。需要畫的內容豐富，似乎層次多一些為好。但笪重光說：只要意境深，山林畫的不多也令人欣賞。反之，如果畫了許多丘壑，而使人感到平凡一片，境界不深，就不算好畫。也就是看來好像「層次」不少而實際平淡者是「拙」。要看似沒有繁複的「層次」，但能使人深入欣賞、玩味無窮的，才算真有「層次」，才算好。他又指出「理路」的重要，如畫面景物近低遠高的關係（這是從中國山水畫多假定用「鳥瞰式」視點來構畫的法則，下節還要詳論）。要畫樹，就要意識到生長樹的山；想畫水，就要考慮到它的來源。表現畫面景色的豐富，筆墨雖可以「淡簡」，但是要「理路」明晰，才能得「綢繆」的效果，意味深長。

墨海精神

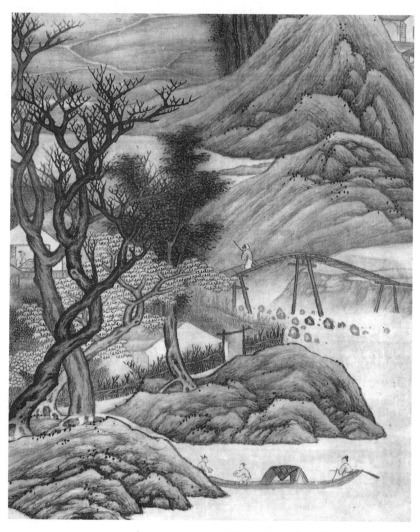

清　高岑　萬山蒼翠圖軸（局部）

到王原祁、華琳等，又提出「開合」、「空白」等問題：

「且通幅有開合，分股中亦有開合；通幅有起伏，分股中亦有
起伏。尤妙在過接應帶間，制其有餘，補其不足。」（清・王原祁《雨
窗漫筆》）

「於通幅之留空白，尤當審慎。有勢當闊者，窄狹之則氣促而
拘；有勢當窄狹者，寬闊之則氣懈而散。務使通體之空白，毋
迫使，毋散漫，毋過零星，毋過寂寥，毋重複排牙，則通體之
空白，亦即通體之龍脈矣！」（清・華琳《南宗抉祕》）

「如遇綿衍拖曳之處，不應一味平塌，宜另起波瀾。蓋本處不
好收拾，當從他處開來，可免平塌矣。或以山石，或以林木，
或以煙雲，或以屋宇，相其宜用之，必理與勢兩無妨焉乃得。」
（清・沈宗騫《芥舟學畫編》）

「古人用筆，極塞實處，愈見空靈。今人布置一角，已見繁縟。
虛處實則通體皆靈，愈不厭玩，此可想昔人慘澹經營之妙。」（清・
惲壽平《甌香館畫跋》）

王原祁說：不僅全畫有「開合」，在各個局部也有「開合」。接著
說「起伏」也是如此。這所謂「開合」，既可以理解爲疏散與緊湊，也
可以是陪襯部分和突出主題的高潮部分。這在山水畫中，自然和山巒
的起伏密切相關。大多數內容豐富的山水畫，都有峰巒重疊、林木繁
茂和房舍密集的部分，而襯之以豁然開朗，山低水闊，孤帆遠引，以
形成繁與簡、動與靜的節奏變化。在其局部的叢林或房舍中，也有其

墨海精神

清　李世倬　長江萬里圖卷（局部）

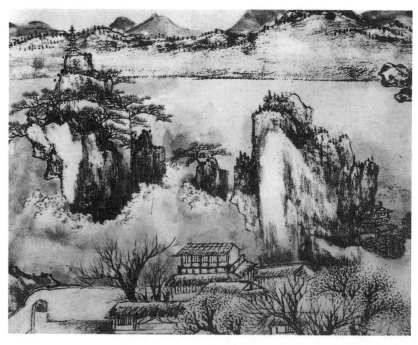

最密集處與較疏朗處，自然界的現象也常是如此，經過畫家的取捨、強調，這種「開合」就更為顯著動人。音樂家在作曲時，注意把急管繁絃和低音慢調相結合，何嘗不是同樣的道理。他還指出特別是在這種開合、起伏的「過接、應帶」之間，要「制其有餘，補其不足」。也就是要自然銜接，沒有太空或太塞、過多或過少的生硬之處。的確，這也是易於觸犯的毛病。

華琳提出留空白的要點，和上述開合的道理相通，但又有一些補充。他說到畫面的空白和「勢」及「氣」的關係，要處理得既不「迫促」、「零星」，又不「散漫」、「寂寥」。並指出在全幅中「空白」的連成一氣，也是全畫的「龍脈」，和實體內容的氣勢連貫同樣重要。「龍脈」這一名詞，本是陰陽家談山巒形勢與吉凶關係的術語，用來比喻畫面所形成的氣勢倒也鮮明生動。

沈宗騫則談到在創作過程中，亦不能死守原有的構圖計畫，只要掌握「畫理」和「重勢」兩個原則，就可以隨機應變。例如感到過於平淡處就可以「另起波瀾」，用山石或林木、房屋等使其繁重緊湊，或用煙雲使部分淡隱，來加強其節奏表現。惲壽平則從「塞實」與「空靈」的關係提出更深一層的見解，指明其互相襯托的作用。有愈塞實的部分，才能愈突出全畫的空靈。所以作畫的構圖、構思必須「慘澹經營」。「經營」二字，來源於謝赫的「經營位置」，現在加上「慘澹」二字，其內涵意義就更加豐富，也可以說對「經營位置」提出了更高的要求。

墨海精神

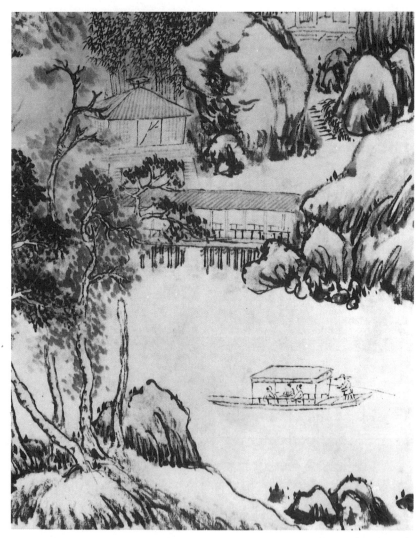

清　高翔　溪山游艇圖（局部）

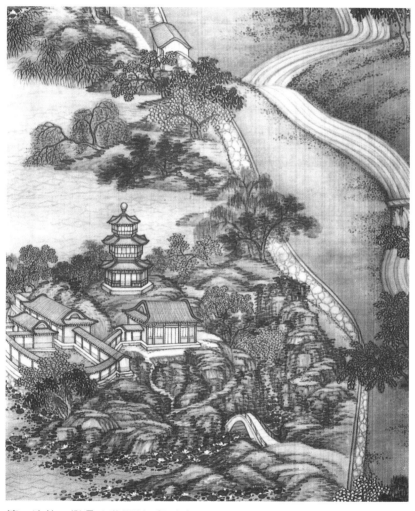

清　冷枚　避暑山莊圖軸（局部）

三

　　空間的透視現象，爲繪畫構圖的重要因素之一，西方自歐洲文藝復興以來，「透視學」的研究逐步完善，並使之應用於建築、繪畫，這也是西方藝術更多與科學結合的明顯範例。至二十世紀初期，西方來華的美術史家和畫家，頗多對中國古代的工藝美術如青銅器、玉雕和陶瓷藝術等極爲稱羨，但認爲中國畫不合透視原理爲一大缺陷。殊不知早在公元五世紀南北朝時，宗炳在其《畫山水序》中，就已指出透視現象和繪畫的關係：

> 「且夫昆侖山之大，瞳子之小，迫目以寸，則其形莫睹；迴以數里，則可圍於寸眸。誠由去之稍闊，則其見彌小。今張綃素以遠映，則昆閬之形，可圍於方寸之內。豎劃三寸，當千仞之高；橫墨數尺，體百里之迴。是以觀畫圖者，徒患類之不朽，不以制小而累其似，此自然之勢。如是則嵩、華之秀，玄牝之靈，皆可得之於一圖矣。」(南北朝宋‧宗炳《畫山水序》)

　　張開可以透光的白綃（綃素）來看一切，如果眼睛和偉大的崑崙山距離只有一寸，那就什麼山的形狀也看不到，如果距離在幾里之外，就可以把大山畫在「方寸之內」。這不是很形象化地說明了近大遠小的

透視規律？更重要的是宗炳最後指出：畫家並不因爲畫幅小就影響它的形似，只要掌握大自然的「勢」（這兒應指形勢、規律），就能表現「玄牝之靈」（天地萬物的內在精神）。可見早在一千幾百年前，中國古代畫家就明確認識作山水畫並不是單純地畫「透視圖」，雖同時注意到這種視覺現象，主要的創作目的卻是要表現大自然的精神生命（體現在春夏秋冬、晴陰雨雲、山川林木等的無窮變化）之美。

清　高翔　揚州即景冊頁

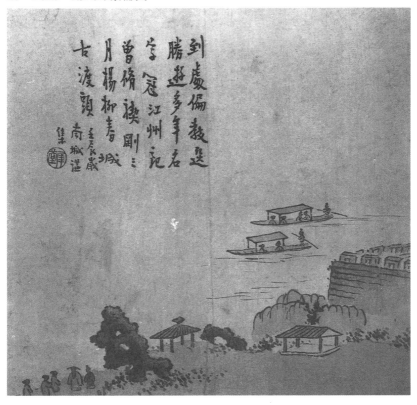

　　這和大致同時的王微在其《敘畫》中，除談「容勢」外，更說到「以一管之筆，擬太虛之體」、「望秋雲神飛揚，臨春風思浩蕩」等精神完全一致。

　　傳說是唐代王維的畫論③中，對於山水畫中的透視現象和人物比例的處理要點，提出有如下的意見：

　　　「或咫尺之圖，寫千里之景。」（傳唐·王維《山水訣》）
　　　「丈山尺樹，寸馬分人。遠人無目，遠樹無枝。遠山無石，隱隱如眉；遠水無波，高與雲齊。」（傳唐·王維《水水論》）

　　前一條說明作畫可以小中見大，透視規律可靈活運用。後者則說明畫面應適當重視人物在觀念、經驗中的大小、長短等比例，而不宜機械服從遠小近大的客觀現象。「遠人無目」等幾句，又指出畫遠景宜較模糊、簡略，自然產生遠近的空間感，更增加虛實、空靈之感。總之，在一千多年前，中國畫家就已熟知透視的規律，又確實在繪畫藝術中，只能靈活運用此規律，而不是作此客觀規律的奴僕。

　　至宋代，繪畫的題材和創作技巧兩方面都有長足的發展。如借用新名詞，可以說「現實主義」精神更強，理論的研究也更為深入。最傑出的人物，有沈括和郭熙。我們可以試看他們的代表言論：

注 ‧‧‧‧‧‧‧‧‧‧‧‧
③　所引用之兩篇，據諸家考證，多疑為後世相傳之口訣，托名王維。

「李成畫山上亭館及樓閣之類，皆仰畫飛簷。其説以爲『自下望上，如人平地望塔簷間，見其榱桷。』此論非也。大都山水之法，蓋以大觀小，如人觀假山耳。若同真山之法，以下望上，只合見一重山，豈可重重悉見？兼不應見其谿谷間事。又如屋舍亦不應見其中庭及後巷中事。若人在東立，則山西便合是遠景；人在西立，則山東卻合是遠景，似此如何成畫？李君蓋不知以大觀小之法，其間折高、折遠，自有妙理，豈在掀屋角也。」
（宋・沈括《夢溪筆談》）

「山有三遠：自山下而仰山巔謂之高遠，自山前而窺山後謂之深遠，自近山而望遠山謂之平遠。高遠之色清明，深遠之色重晦，平遠之色有明有晦。高遠之勢突兀，深遠之意重疊，平遠之意沖融而縹縹緲緲。其人物在三遠也，高遠者明了，深遠者細碎，平遠者沖澹。明了者不短，細碎者不長，沖澹者不大。此三遠也。」（宋・郭熙《林泉高致》）

「山有三大：山大於木，木大於人。山不數十重如木之大，則山不大；木不數十重如人之大，則木不大。木之所比夫人者，先自其葉；而人所以比夫木者，先自其頭。木葉若干可以敵人之頭，人之頭自若干葉而成；則人之大小，木之大小，山之大小，自此而皆中程度。此三大也。」（宋・郭熙《林泉高致》）

沈括同時也是一位大科學家，工程技術、天文、地理、數學、物理……，知識淵博，在王安石實行變法的過程中他有很大貢獻。他對於繪畫構圖中透視規律的運用，提出了獨到的見解。先以李成的作品

④爲例，說他「仰畫飛簷」，因而突出表現屋角的「檐桷」，並不合適。下面又引申如果只從眼見實景作畫，在低處畫山，就只能畫「一重山」，遠山和足下的溪谷也不能表現。這對於繪畫藝術都不合適，並提出「以大觀小」這富有哲理的重要結論。就是要從全宇宙的觀點來表現所需要描繪的局部自然現象。具體的辦法他說：「其間折高、折遠，自有妙理。」「妙理」就是要從觀察、理解大自然的規律，然後再恰當表現其高低、遠近的比例關係（「折高、折遠」），這和直接面對物象寫生相比，何難何易？哪一種更爲先進、更適合繪畫藝術表現的需要，應不言而喻。

　　郭熙是一位傑出的山水畫家，其《林泉高致》更是歷來專論山水畫技法原則的豐富而有系統的專著。其中有爲後世山水畫家長期奉爲圭臬的「三遠法」和「三大法」。他把繪畫中的一切透視現象歸結爲三個規律。一是從低處仰頭向高峰看，高處空氣稀薄而純淨，在繪畫上就要色澤清朗，氣勢逼人，這就叫作「高遠」的表現。其次是如果站在高山之巔向遠處看，可以看到遠處重重疊疊的峰巒，愈遠愈低則空氣愈濃，色調就要比較深重、模糊，這就名之爲「深遠」。還有「平遠」是指立足點和遠處山丘大致相等，然而景象開闊，所以色調和諧而具有微妙的變化。最後他更指出，如有點景人物在這三種不同的條件下，在高處的人身體要畫得長些（因爲仰視必感腳大、頭小，顯得身長），在「深遠」中的人物，是從高處看低處，當然就覺得頭大身短；而在

注 ●●●●●●●●●●●●●●●●●
④　李成傳世眞跡甚爲罕見。但沈括與李生活時代相差不遠，所述當非虛語。

距離頗遠但高低相差不多的畫中人物，既不能畫得太大，又不能畫得色調濃重。這些言論既符合客觀的規律，又不是單純介紹科學知識，或畫透視圖，而是緊密結合繪畫創作的需要，靈活、生動地運用科學法則。

　　至於「三大」，主要講山、樹、人物的比例關係，似乎完全忘記了透視現象，這也是中國畫創作方法的一大特色。因為現實生活中，由於人物的距離、位置不同，其大小、長短常有很懸殊的差別。近眼處的一葉可以障太山，中國畫家為了要在不大的畫幅中表現豐富的內容，就大膽擺脫這種客觀現象的束縛，在繪畫構圖時作看似「不合理」而又在理念上「合理」的安排。所以畫中高山、大樹和人的比例都要重視觀賞者心目中的效果。要表現山的巍峨，就要高出樹木許多倍；要突出古樹的偉姿，就要大過點景人物許多倍。並提出很具體的試比辦法，例如用畫中樹葉的倍數和人的頭部相比，以定人物的大小。這種辦法在死守透視法則的人或不能同意，但若假定這一切山、樹、人物均距離視者甚遠，其近大遠小的透視現象將縮小至最低限度，作畫者如此處理，有何不可？在中國古代畫家創作時，以表現豐富的內容和合乎通常的認識而決定其刻劃的手段，這也是和純粹的科學技術的分野，這正是中國古代畫家的傑出貢獻！

　　宋代以後的畫家，也有一些細節的補充或體會，如：

> 「作山水先要分遠近，使高低大小得宜。假如一尺之山，當作幾大人物為是？蓋近則坡石、樹木當大，屋宇、人物稱之；遠則峰巒、樹木當小，屋宇、人物稱之。極遠不可作人物。墨則

遠淡近濃，逾遠逾淡，不易之論也。」（元・饒自然《繪宗十二忌》）

「山腳疊石須要大，樹大、屋大、坡亦大；高山頂上須要小，漸高漸狹心了了。上石大如下幅石，遠近高低無分別。下層狹於上層山，高低遠近無處參。」（清・戴以恒《醉蘇齋畫訣》）

「然遠欲其高，當以泉高之。雁蕩千尋，匡廬三疊，非高遠而何？遠欲其深，當以雲深之。玉女青迷，明星翠鎖，非深遠而何？遠欲其平，當以煙平之。岡明華子，谷冷愚公，非平遠而何？」（清・王概《芥子園畫傳》）

　　這幾條言論都是從自己的實踐經驗指出，畫面景物的遠近、大小、高低等安排，既要合於客觀規律，又是從創作所要求的主題、意境出發，注意其相互的比例關係，又不違背「三遠」的法則。總之，中國畫的構圖要求，不像早期西畫十分重視科學的透視現象，與畫建築圖同步；或根據前人作品用幾何圖形相印證，有所謂「黃金律」、「三角形構圖」、「垂直線構圖」、「波紋構圖」等等，這些用在工藝品的圖案設計上，自有其方便之處，但用於自由表現的繪畫藝術，或未免削足就履。中國畫的構圖既有法則，又無束縛。能在尺幅之內畫千里之景，又能在一長卷中畫長江萬里或四季名花。在山水畫中，可集雪山源流、險峻峽谷、大江浩蕩、叢林疊嶂、漁村野渡及城廓萬家於一圖，且具有雄偉與淡遠、茂密與清疏的變化。都是自然演變，而非機械割裂。如乘飛機在空中漫遊，視點或高或低，或遠或近。人物畫如《清明上河圖》，不僅城廓、大橋、長街鬧市和近郊村舍、樹叢，巧妙地組織於一畫之中，並且橋上橋下河流兩岸及舟中、客店之內的人物活動都歷

歷在目，且活潑生動，因遠近距離，其大小亦稍有差別，在不同差距的水面船隻也是如此。其方位各不相同，而遠近感和穩定感皆得到完美的表現。這絕不是根據「焦點透視」或所謂「散點透視」的科學法則所能創造。「夫自細視大者不盡，自大視細者不明。」——《莊子·秋水第十七》這本是生活哲理和觀察事物難以克服的矛盾，可是中國古代的畫家，卻能通過「慘澹經營」而實現孔子的要求：「致廣大而盡精微」，使極豐富的內容和精鍊完美的形式結合為一體。

四

自中國文人畫興起以後，在畫上題詩並加蓋印章逐漸流行。米芾、米友仁父子的橫幅雲山，在畫幅上部的題句幾近橫貫全畫。元代倪雲林的立軸山水，其上部的顯要部位，多有題詩，至明代文徵明的《二湘圖》，人物畫於長軸下部，僅占全長不足四分之一，而上部用精工的小楷寫屈原《九歌》中的〈湘君〉、〈湘夫人〉兩章全文，所占面積遠遠超過圖畫。稍晚徐渭的《葡萄軸》的題詩，不僅筆法奔放，和畫法渾然一體；其所題七絕的詩意⑤，更大大豐富了畫的內容，充分反映了畫家的個性和情感。

注 ● ● ● ● ● ● ● ● ● ●
⑤　所題原詩為：「半生落魄已成翁，獨立書齋嘯晚風。筆底明珠無處賣，閒拋閒擲野藤中。」

　　這種詩、書、畫、印結合的客觀條件，是文人畫家大多同時長於書法、詩文的素養。作畫時或已畫成而感意猶未盡，題詩以足其意。或先有詩而因詩作畫。或因畫面空白太多而補題詩句。其最有利條件即詩、書、畫俱精，風格一致能融洽和諧，更能互相輝映。這種世界獨有的藝術形式⑥形成並成熟以後，凡具備條件的畫家在「經營位置」時就自然會考慮到：此作是否要題詩或跋文？題在何處為佳？應留空白多少？題字已經成為全畫結構的一個有機部分，也是中國文人畫的獨特貢獻。

　　至於在畫上加蓋印章，亦有兩方面的意義。一是藉以證明是畫家本人的真跡。另一妙處是文人畫多用水墨，崇尚清逸或深厚的格調，在恰當處加蓋朱紅耀眼的印章，正如美女簪花，以這種微妙的對比來加強全畫動人的效果。所以有時一幅畫上的印章不只用一枚或在一處，或用兩、三印或更多，或大小兼用，或加蓋所謂「閑章」⑦並使之對畫的內容意義再加上一分渲染。是無聲的綜合美術，是單純而又充實的美的形式，是豐饒而和諧的內容與感情、韻律的結合。

　　中國畫上題句的重要性，也就是繪畫和書法、詩文、印章四結合這一特點，歷來的文人畫家或行之有素而不談，或不以為奇，少有論

注 ．．．．．．．．．．．．．．．．．

⑥　中國鄰近的國家，如日本、朝鮮等，與中國文化交流密切，亦有吸取中國畫形式者。

⑦　用詩句或成語刻成印章，名為「閑章」，用於與內容融洽之畫面，可加強作品主題或作者思想、個性之表現。

述，似無需引用介紹。總之，中國畫論中從「置陳布勢」、「經營位置」
到郭熙的「三遠」、「三大」諸法則等，在現代的構圖學和繪畫創作中，
仍有其重要的價值。也正是形成中國畫獨特的民族風格的重要因素之
一。

筆法

墨海精神

一

　　中國的文人和畫家主要的寫作工具被稱為「文房四寶」（即紙、墨、筆、硯）。但對於畫家來說，除此之外，大多還需要彩色。在此四寶之內，則以「筆」為最主要的創作工具。從近年的考古發現，在戰國時代（西元前 475-221 年），就已有用竹管、兔毫製作相當精美的毛筆。我們從新石器彩陶上流利的圖案花紋和生動活潑的動物及人形的紋樣來看，絕不是粗硬的工具所能描繪，應已有製作較原始的畫筆。中國毛筆的發展史可以寫一本專書，在這兒無需過多曉舌。總之，中國毛筆所用的各種獸毛，具有剛、柔或剛柔相濟等各種特性，其大小、長短的類型更多種多樣。但有一重要的共同特點，就是大筆雖能作粗豪近尺的筆劃，但提起或運行中仍可保持尖銳的鋒端。因此在作書畫時就能使線或點在起筆、結尾、轉折及運行的快慢、輕重中產生極為豐富的韻律變化，遠非較扁平、堅硬的油畫筆或漆刷等所可企及。

　　但工具的運用還是在人，同樣的工具並非人人都能獲得同樣的效果。因中國歷代文人寫字也用毛筆，故逐步形成、發展了能表現各種書體及風格的書法藝術，因為中國書、畫的親密淵源，所以在繪畫方面，也產生了巨大的影響。

　　歷代書家重視筆法，談筆法的文獻極多，這裡姑且不談。在畫家方面，如在南齊・謝赫的《古畫品錄》中，就把「骨法用筆」放在僅

次於「氣韻生動」的第二位，可見對用筆的重視。特別是「骨法」二字，更值得注意。譬如人體，必先有骨骼支撐，還要有銜接靈活的關節。畫中的形象也像有機的人體，必先有主要部位有力的筆劃作爲骨幹，再補充、豐富細節部分的描繪和渲染色彩。這種重視筆法既是繪畫造形的基礎，對於全畫風格、氣韻的形成，也起著很重要的作用。再看他評論別人作品的警句：

> 「體韻遒舉，風彩飄然。一點一拂，動筆皆奇。」（南齊·謝赫《古畫品錄》，評陸綏）
>
> 「出入窮奇，縱橫逸筆。」（南齊·謝赫《古畫品錄》，評毛惠遠）

陸綏的「一點一拂，動筆皆奇」，才能「體韻遒舉，風彩飄然」。毛惠遠的筆法超逸而縱橫大膽，才能創造「窮奇」的境界。有趣的是謝赫雖深刻認識筆法的重要，比他稍晚的姚最，在其《續畫品並序》中，卻評論謝赫的作品：「筆路纖弱，不副壯雅之懷。」或許姚所看到的謝赫作品並不是他的代表作，也可能謝雖有對筆法的卓越認識；但作爲一個肖像畫家，爲求其酷似，或未免小心翼翼，未能大膽放筆而顯得風格纖弱。

到了唐代，張彥遠的《歷代名畫記》中，讚美吳道子超凡的技法特色說：

> 「……國朝吳道玄，古今獨步。……衆皆密於盻際，我則離披其點畫；衆皆謹於象似，我則脫落其凡俗。彎弧挺刃，植柱構

梁，不假界筆直尺；虬鬚雲鬢，數尺飛動；毛根出肉，力健有
餘。……守其神，專其一，合造化之功，假吳生之筆。」（唐‧張
彥遠《歷代名畫記》）

　　他談到吳的作品超凡脫俗，「古今獨步」。不管畫兵器或梁柱，都
不用界筆、直尺；畫幾尺長的鬚髮，也能夠生動有力，好像根植在肌
肉之中。其結論是由於吳道子的精神專注，才能在筆法上有「合造化

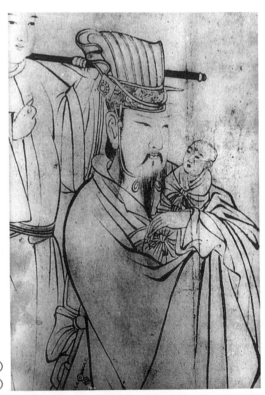

唐　吳道子（傳）
送子天王圖（局部）

之功」的卓越表現。他在《論畫六法》時，更說過「夫象物必在於形
似，形似須全其骨氣，骨氣、形似，皆本於立意而歸乎用筆」。這是他
從理論角度，對用筆在中國畫創作上的作用之概括的總結。

　　以後的各代名手，對筆法的重要性一致肯定，並提出更具體的、
多方面的要求。如：

　　「凡筆有四勢，謂筋、肉、骨、氣。筆絶而（不）斷謂之筋，
　　起伏成實謂之肉，生死剛正謂之骨，跡畫不敗謂之氣。故知墨
　　大質者失其體，色微者敗正氣。筋死者無肉，跡斷者無筋，苟
　　媚者無骨。」（五代·荊浩《筆法記》）

　　「用筆有簡易而意全者，有巧密而精細者，或取氣格而筆跡雄
　　壯者，或取順快而流暢者，縱橫變用，皆在乎筆也。」（宋·韓拙
　　《山水純全集》）

　　「昔人謂『筆力能扛鼎』，言其氣之沈著也。凡下筆當以氣為主，
　　氣到便是力到，下筆便若筆中有物，所謂『下筆有神』者此也。」

　　「筆著紙上，不過輕重、疾徐，偏正、曲直；然力輕則浮，力
　　重則鈍，疾運則滑，徐運則滯，偏用則薄，正用則板，曲行則
　　若鋸齒，直行又近界畫，皆由於筆不靈變，而出之不自然耳。
　　萬物之形神不一，以筆勾取，則無不形神畢肖；蓋不靈之筆，
　　但得其形，必能變靈，乃可得其神。能得神，則筆數愈減而神
　　愈全；其輕重、疾徐、偏正、曲直皆出于自然。」（清·沈宗騫《芥
　　舟學畫編》）

　　「故學者當識古人用筆之妙，筆筆從手腕脫出，即是筆筆從心
　　坎流出。」（清·沈宗騫《芥舟學畫編》）

　　荆浩把筆法和「勢」相聯繫，並分析「筆有四勢」。他以爲筆法可以表現「筋、肉、骨、氣」四個方面。特別是「生死剛正謂之骨」，指出筆法必須富有生命力才能算有「骨」，而謬誤好像表面好看（媚）者就沒有「骨」。很值得注意。韓拙指出筆法和作品「氣格」的關係，並可以「縱橫變用」，也就是可以靈活運用。

五代　衛賢　高士圖卷（局部）

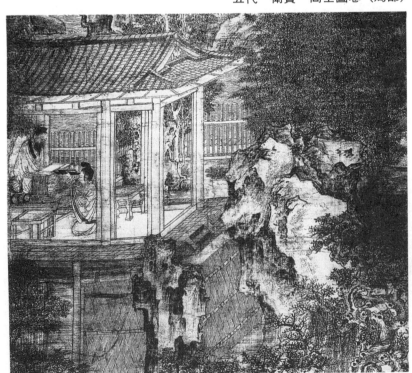

　　到清代的沈宗騫，對筆法的重要和表現要點，作了很詳細的介紹。他解釋「筆力能扛鼎」，就是要沈著下筆，氣到力到。要能表現所畫對象的精神特性，才能算「下筆有神」。在具體技法上，用力的輕、重，運筆的快、慢和中鋒或偏鋒等，各產生不同的效果。既要富有變化，更要自然吻合各別形象的精神、本質。有時「筆愈減而神愈全」。要做到「筆筆從手腕脫出，即是筆筆從心坎流出」。用今天的話說，就是個性、感情的自然流露。

　　鄒一桂、華琳、丁皋等又有一些補充妙諦：

　　「下筆則疾而有勢，增不得一筆，亦少不得一筆。筆筆是筆，無一率筆；筆筆非筆，俱極自然。」（清・鄒一桂《小山畫譜》）

　　「要使筆落紙上，精神能充於中，氣韻自暈於外。似生實熟，圓轉流暢，則筆筆有筆，筆筆無痕矣。」（清・華琳《南宗抉祕》）

　　「筆有法也：曰骨力，曰蒼秀，曰清雅，曰中鋒。能以肘肱運用者曰懸筆，得法則龍蛇飛舞；能以腕、指運用者曰提筆，得法則展轉隨形。」（清・丁皋《寫眞祕訣》）

　　「極寫意人物，下筆最要飛舞活潑，如書家之張顛狂草。然以草書較眞書爲難，故古人曰：『匆匆不暇草書』。……故曰『寫』而必係曰『意』。以見無意便不可落筆。必須無目而若視，無耳若聽，旁見側出，於一筆兩筆之間，刪繁就簡而就至簡，天趣宛然。實有數十、百筆所不能寫出者，而此一兩筆忽然而得，方爲入微。」（清・王概《芥子園畫傳》）

「用筆亦無定法，隨人所向而習之，久久精熟，便能變化。」(清‧
方薰《山靜居畫論》)

　　鄒一桂既強調筆法要有「勢」，更指出下筆要不多不少，恰到好處。
要筆筆有力而自然，沒有一筆草率。華琳是山水畫家，又有不同的體
會。因為在山水畫中，「皴法」和「點法」成為主要的筆法。畫成片的
山石皴筆，更需要灑灑落落，氣勢連貫（當然如果是工筆重彩形式的
山水畫，技法又有不同）。所以華琳提出用筆要「圓轉流暢」，精力內
含而氣韻外溢；似生實熟，有筆而無痕。這「無痕」並不是全無跡象，
而是筆筆渾成融洽，沒有生硬的痕跡。

　　丁皋則是一位人像畫家，他對於運用筆法的重點又稍有不同。為
了與所畫人像性格的配合，他提出筆法要有骨力，風格要「蒼秀」或
「清雅」。技法上要用「中鋒」，善於用「懸筆」和「提筆」，才能做到
「龍蛇飛舞」、「展轉隨形」。王概著重談「寫意人物」，要筆法「飛舞
活潑」，就像作「草書」。更要能意在筆先，削繁就簡，「天趣宛然」。
我們試看南宋梁楷的「減筆描」如《李太白像》、《慧能劈竹圖》（又名
《六祖圖》）等，筆法的確減而又減，形象卻十分生動有力。又如清代
揚州八家之一黃慎的人物衣紋，常如枯藤蟠屈，筆法生動飛舞，在繁
密中有豐富的變化，正如草書中繁筆字的迴轉騰挪。可見筆法精妙的
關鍵不僅在繁簡。正如方薰所說：「用筆亦無定法」，而要在長期的錘
鍛中，精熟之餘，自生變化。這也可以說是「無法之法」。

明　仇英　桃村草堂圖軸（局部）

墨海精神

明　周臣
雪村訪友圖軸

明　吳彬　千岩萬壑圖軸（局部）

二

　　在談筆法的領域中，有一特殊問題值得研究。就是所謂「一筆畫」。
在中國美術史中，就介紹了南北朝時的大畫家陸探微能作「一筆畫」。
清初傑出的畫家石濤，在其《苦瓜和尚畫語錄》①中，第一篇就是〈一
畫（劃）章〉。為歷來畫家所重視。其思想淵源也不難追溯。如：

　　「黃帝曰：『一者，一而已乎？其亦有長乎？』力黑曰：『一者，
　　道之本也，胡為而無長。』□□所失，莫能守一。一之解，察於
　　天地；一之理，施於四海。」（《十大經》馬王堆漢墓出土古佚書）

　　「道生一，一生二，二生三，三生萬物。」（《老子・四十二章》）

　　「萬物萬形，其歸一也。」（《老子・四十二章注》）

　　「通天下一氣耳，聖人故貴一。」（《莊子・知北遊》）

　　「天地與我並生，萬物與我為一。」（《莊子・齊物論》）

　　「吾道一以貫之。」（孔子《論語・里仁》）

注 ．．．．．．．．．．．．．．．
① 　本文引用之《苦瓜和尚畫語錄》根據 1962 年上海人民美術出版社的《石濤畫
　　譜》影印本。此為石濤手寫，大滌堂精刻，有胡琪序及「阿長」、「清湘老人」
　　朱印二方，與過去坊間流傳的《苦瓜和尚畫語錄》文字頗有出入。究竟何為
　　定本的問題，還有不同看法，有待今後再作結論。

「且天之生物也，使之一本。」（《孟子·滕文公上》）

　　另外佛教有「一字禪」和「一指禪」的故事。佛教華嚴宗崇奉「一乘法」。在古代的許多哲學或涉及宇宙觀、邏輯思維的文獻中，我們可以發現極豐富的談到「一」的資料。至於石濤，他是明皇室的遺胄做了和尚，他又是一位極富有創造性的畫家。〈一畫（劃）章〉的文字不長，我們不妨全錄：

　　「太古無法，太樸不散。太樸一散，而法自立矣。法于何立？立于一劃。一劃者，眾有之本，萬象之根。見用于神，藏用于人，而世人不知。所以一劃之法，乃自我立。立一劃之法者，蓋以無法生有法，以有法貫眾法也。夫畫者，法之表也。山川、人物之秀錯，鳥獸、草木之性情，池榭樓臺之矩度，未能深入其理，曲盡其態，終未得一劃之洪規也。行遠登高，悉起膚寸，此一劃收盡鴻濛之外，即億萬萬筆墨，未有不始于此而終于此。惟聽人之取法耳。人能以一劃具體而微，意明筆透，則腕不虛。腕不虛，動之以旋，潤之以轉，居之以曠。出如截，入如揭；方圓直曲，上下左右，如水就深，如火炎上，自然而不容毫髮強也。用無不神，而法無不貫也；理無不入而態無不盡也。蓋自太樸散而一劃之法立，一劃之法立而萬物著矣。孔子曰：『吾道一以貫之』，豈虛語哉！」

　　《畫語錄》共有十五篇，這「一劃」的精神貫串全書，其他各章

不過從技法及內容表現各方面再作補充發揮。可以說「一劃論」是全書的綱領。作者雖是和尚，但他並不是完全根據佛教的精神論點。其「以無法生有法」和老子的「道生一，……三生萬物。」何其相近？更直接引用了儒家之始祖孔子的話作結尾。佛教的禪宗以否定現實世界的一切和「頓悟」爲最高境界，而石濤竟強調法自「我」立，要表現「山川、人物之秀錯」和「鳥獸、草木之性情」。豈不和佛教精神背道而馳，而完全是一位熱愛自然萬物的藝術家！

明　米萬鐘
竹石菊花圖軸（局部）

　　所以這〈一劃章〉的總精神和思想境界絕非屬於一家一派，而是
石濤融會了許多哲理因素，而形成他在繪畫創作中所體會並樹立的精
粹法則。如果用現代的語言作淺顯的解釋，可以說首先在動筆之前，
就要有一完整的（也許開始是未免渾渾沌沌，模糊不清的）構思，而
在第一筆之後，逐步發展，千變萬化，自有其規律(法)，並能吻合天
地萬物的精神生命，最後又達到完整的統一。是畫中形象、節奏的統
一，也是作者的個性、精神和大自然生命規律的統一。

明　朱之蕃　蘭竹石卷（局部）

三

　　中國繪畫的筆法和「書法」的用筆相通，因此在學畫的同時，甚至在學畫之前，就有書法的鍛鍊頗有好處。首先因爲中國「書」、「畫」之主要工具相同，因此其技法表現的手段和結果自多相通之處。漢代的楊雄就說過：「故言，心聲也；書，心畫也；聲畫形，君子小人見矣。」他以爲一個人的語言，表現的是內心的聲音；而書寫的文字，就是內心的圖畫，都可以看出這一個人的思想、品格的高低。東晉著名大書家王羲之的叔父王廙，曾說過：「畫乃吾自畫，書乃吾自書。」意思是同樣可以表現自己的性格。王羲之自己談書法時則說：「須得書意，轉、深、點、畫（劃）之間皆有意，自有言所不盡得其妙者。」更明確指出在書法的轉折、深淺和一點、一劃之間，都能表現作者的情意。這和繪畫何其相似！

　　南朝・劉勰所著《文心雕龍》的範圍雖包括較廣，但其中有〈風骨〉一章，談詩文的一些原則要求，多與書畫相通。至於梁武帝蕭衍《書評》的評論：

　　　　「王右軍書字勢雄強，如龍跳天門，虎臥鳳閣……」
　　　　「李鎭東書如芙蓉之出水，文彩之鏤金。」
　　　　「孔琳之書如散花空中，流徵自得。」

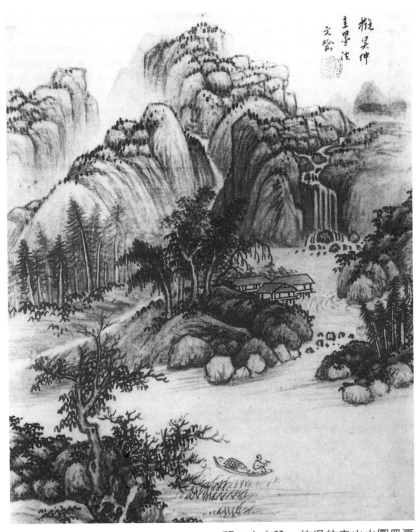

明 卞文瑜 仿吳仲圭山水圖冊頁

墨海精神

明　劉珏　夏雲欲雨圖軸（局部）

> 「薄紹之書如龍游在霄，繾綣可愛。」
>
> 「索靖書如飄風忽舉，鷙鳥乍飛。」
>
> 「鍾繇書如雲鶴游天，群鴻戲海。……」

唐代的張懷瓘論書家的風格時有：

> 「獻之，字子敬……尤善草隸，……至於行草興合，如孤峰四
> 絕，迥出天外，其峭峻不可量也。……或大鵬搏風，長鯨噴浪，
> 懸崖墜石，驚電遺光。……」
>
> 「嵇康，字叔夜……善書，妙於草制。觀其體勢，得之自然。
> ……故知臨不測之水，使人神清；登萬仞之岩，自然意遠。」

這些生動卓越的評論，完全把書法抽象的風格表現具體形象化了！
這絕不是漫無邊際的吹噓或胡亂捧場，書法所表現的「骨力」、「氣勢」
和疏密、直曲、高低、長短等豐富的節奏變化，的確能啓發欣賞者對
於大自然風雲龍虎、高山流水的聯想。從繪畫這一領域來看，利用書
法的表現能力，在描繪具象的過程中，更多重視筆法，豈不是相得益
彰！

　　這種姊妹藝術的結合，本極爲自然。在唐、宋以來的畫論中，頗
多論及：

> 「昔張芝學崔瑗，杜度草書之法，因而變之，以成今草。書之
> 體勢，一筆而成，氣脈通連，隔行不斷。唯王子敬明其深旨，

墨海精神

清　原濟　潑墨山水卷（局部）

清　王原祁　竹溪松嶺圖卷（局部）

墨海精神

故行首之字，往往繼其前行，世上謂之『一筆書』。其後陸探微亦作『一筆畫』，連綿不斷，故知書畫用筆同法。……張僧繇點、曳、斫、拂，依衛夫人筆陣圖。一點一畫，別是一巧，鈎戟利劍森森然，又知書畫用筆同矣。國朝吳道玄，古今獨步，……授筆法於張旭，此又知書畫用筆同矣。」(唐・張彥遠《歷代名畫記》)

「用筆之難，斷可識矣。故愛賓稱唯王獻之能爲『一筆書』，陸探微能爲『一筆畫』。無適一篇之文、一物之象而能一筆可成就也，乃是自始及終，筆有朝揖，連綿相屬，氣脈不斷。所以意在筆先，筆周意內，畫盡意在，象應神全。」(宋・郭若虛《圖畫見聞誌》)

「石如飛白木如籀，寫竹還應八法通。若也有人能會此，須知書畫本來同。」(元・趙孟頫)

「寫竹幹用篆法，枝用草書法，寫葉用八分法，或用魯公撇筆法，木石用折釵股、屋漏痕之遺意。」(元・柯九思)

「工畫如楷書，寫意如草聖，不過執筆轉腕靈妙耳。世之善書者多善畫，由其轉腕用筆之不滯也。」(明・唐寅)

「悟後運神草稿，鈎勒篆隸相形。」(清・釋原濟《大滌子題畫詩跋》)

「故點畫清眞，畫法原通於書法；豐神超逸，繪心復合於文心。」(清・笪重光《畫筌》)

「要究明書和畫的關聯，我們可以舉出左列幾個觀察：一、書法在中國很早時代，就由實用工具演化而爲純粹的藝術。二、書和畫所憑的物質材料相同。三、書和畫的構成美同托於線勢的流蕩和生動。四、書法的運筆結體，爲繪畫不可缺的準備功

夫。」（現代‧滕固）

　　唐代的張彥遠從王子敬的「一筆書」談到陸探微的「一筆畫」，再
列舉張僧繇的筆法和女書家衛夫人「筆陣圖」的關係，乃至吳道子的
繪畫影響傑出的草書名手張旭。很可惜我們今天已無法看到陸探微、
張僧繇、吳道子等古代大師的眞跡，來加以印證。但我們還是可以從
張彥遠和宋代郭若虛對「一筆畫」的敍述中有所體會。

清　袁江　山水樓閣圖軸（局部）

墨海精神

　他們所談的特色大致可以歸納爲三點：1.「一筆書」是一筆而成，「一筆畫」也是連綿不斷。2.作畫的「點、曳、斫、拂」等筆法，和書法相通。3.物象不一定是一筆畫成，而是「筆有朝揖，連綿相屬，氣脈不斷。」

清　唐岱　山水圖軸（局部）

　　第三點是郭若虛的意見，較爲客觀，他以爲一個物象不可能一筆
畫成。所以沒有簡單地重複前人的說法，而作了比較合理的解釋。他
這一段話的最後幾句也很值得注意，指明筆法雖很值得重視，但只是
手段而不是目的。還是要以「意」爲主，從動筆之前，在創作過程中
直到完成，都是爲了表現「意」並能傳「神」。

　　　　　　　　　　　　　　　　清　　黃易　　嵩洛訪碑圖冊之一

　　到元代的趙子昂和柯九思，他們對於書畫相通的理論，就未免有點機械。子昂以爲畫石塊要像「飛白書」的筆法，畫樹要像篆書，畫竹要精通「永字八法」。已未免把繪畫的技法劃定得有點死板。柯九思則更進一步，分別規定了畫竹幹、竹枝、竹葉和木石等應用的某種書體。這對於一些先已精熟書法的文人也來作畫，不無方便之處。可是對於許多專業畫手，也包括文人畫家們創造性的發揮，卻起了消極的限制作用。

　　明代的唐伯虎和清代的石濤、笪重光等，則說得比較靈活、合乎實際。唐寅以爲「工筆畫」就像工整的「楷書」，「寫意畫」適合於「草書」的名手。主要的關鍵在用筆、運腕的豐富經驗。石濤則指出對於

清　閔貞　太白醉酒圖軸

下筆前的草稿，要用心考慮，畫中的某一種形象（如樹、屋、山石等），宜用某一種書體（篆、隸等）的筆法去造形。笪重光從畫法、書法乃至詩文風格上的相通著眼，是很精闢而不拘泥於小節的意見。

清　李鱓　花卉圖冊之一

墨海精神

　　現代的滕固是美術教育家，兼通中西美術。他對於書畫關係的認識自較客觀。首先他指出中國書法早發展爲「純粹的藝術」。次爲筆、墨、紙等書畫工具相同；三爲書畫皆以生動的線爲主要的造形基礎，因此書法運筆、結體的鍛鍊，是繪畫藝術不可缺少的基本功。近年來，中國畫的工具和技法雖有不少新的嘗試和創造，是否可以拋棄久爲世界藝壇所重視的民族風格特色，滕固先生的言論還是很值得玩味。

清　黃愼
山水人物冊頁兩開（局部）

第七章

墨與色彩

墨海精神

一

　　筆－俱
　　墨－色彩

　　中國畫家談繪畫技法時，多以「筆墨」並提。因爲「筆」是塗繪
造形的主要工具，而「墨」則是中國書畫最主要的應用色彩。從戰國
時代的帛畫、繒書、漢代的壁畫、魏晉時代的卷軸畫，基本上都是用
墨線造形，這一特點甚至可以上溯到新石器時代的彩陶。在中國長期
的封建社會中，由於貴族、官僚和大量的文人及畫家都需要用「墨」，
因而製作日益精美，成爲「文房四寶」之一。其主要的特色是深黑濃
而不滯，加水成淡墨有透明感，並有防腐作用。在古代的絹帛、紙張
和木板上的書畫，未著墨處被腐蝕迨盡，而著墨處仍能保存。至於唐
代以來許多畫家重視「水墨畫」，鼓吹以墨色代替彩色，又自有其哲學
的根源：

　　「夫畫道之中，水墨爲上。肇自然之性，成造化之功。」（傳唐·
　　王維《山水訣》）
　　「夫陰陽陶蒸，萬象錯布，玄化亡言，神工獨運。草木敷榮，
　　不待丹碌之采；雲雪飄颺，不待鉛粉而白；山不待空青而翠，
　　鳳不待五色而綷，是故運墨而五色具。」（唐·張彥遠《歷代名畫記》）
　　「墨法濃淡，精神變化飛動而已。一圖之間，青黃紫翠，靄然
　　氣韻。古人云：『墨有五色』是也。」（清·方薰《山靜居畫論》）

　　《山水訣》雖很難肯定是王維的遺著，但的確代表了早期重視「水墨畫」的思想。說明畫家所重視的是表現「自然之性」和「造化之功」，而不在於色彩的酷似。張彥遠在這一問題上作了比較詳盡的發揮。他指出「萬象」都是出於陰陽的變化，最高的境界，常常是領會其菁華，也無需言語來說明（亡言）。又舉例如草木、雲山乃至彩鳳，都可以用墨來表現它們的華采。

　　清代的方薰又作了一些補充：用濃淡有變化的墨色，就可以表達萬物變化，飛動的精神和各種彩色的氣韻，並贊同「墨有五色」這一說法。

　　有的畫家又稱之爲「五墨」，有的更發揮爲「六彩」。我們不妨將其羅列比較：

　　　「用墨之法：忽乾忽濕，忽濃忽淡；有特然一下處，有漸漸積成處，有淡蕩虛無處，有沈浸濃郁處。兼此五者，自然能具五色矣。」（清・王學浩《山南論畫》）

　　　「墨有五色，黑、濃、濕、乾、淡，五者缺一不可。五者備則紙上光怪陸離，斑爛奪目，較之著色畫尤爲奇恣。……『重若崩雲，輕如蟬翼。』孫過庭眞寫得筆墨二字出。」（清・華琳《南宗抉祕》）

　　　「前人曰『五墨』，吾嘗疑之。夫乾墨固據一彩，不煩言而解；若黑也、濃也、淡也，必何如而後別乎濕？濕也又必何如而後別乎黑與濃與淡？……緣黑與濃與淡皆濕，濕即藉黑與濃與淡而名之耳。即謂畫成有濕潤之氣，所謂蒼翠欲滴，墨瀋淋漓者，

亦只謂之彩而不得謂之墨。學者其無滯於五墨之說焉可耳。」
（清・華琳《南宗抉祕》）

「黑、濃、濕、乾、淡之外加一『白』字，便是『六彩』。白即
紙素之白，凡山石之陽面處，石坡之平面處，及畫外之水天空
闊處，雲物空明處，山足之杳冥處，樹頭之虛靈處，以之作天、
作水、作煙斷、作雲斷、作道路、作日光，皆是此白。夫此白
本筆墨所不及，能令爲畫中之『白』，並非紙素之白，乃爲有情，
否則畫無生趣矣。」（清・華琳《南宗抉祕》）

　　王學浩談墨的「五色」，前面說乾、濕、濃、淡，後面又補充了以
作法爲主的四條，而說「兼此五者，……」從邏輯和科學性來看似有
問題。（首先「乾墨」尚可理解爲色澤較深，「濕」，即水分較多，並不
說明其深淺程度究竟如何。至於「漸漸積成處」，可能較黑、較濃；「淡
蕩虛無處」色調必淺，這還明確。但「特然一下處」並不說明色調，
「沈浸濃郁處」也有些含糊。）華琳原也同意「黑、濃、濕、乾、淡」
爲墨的「五色」。並以爲如能做到「五色」備，畫面可以光彩奪目，勝
過「著色畫」。但他不愧是一位細緻並不斷探索的理論家。他對「五墨」
的說法在讚美之後就表示懷疑。特別是「濕」和「黑、濃、淡」的區
別。並提出「濕潤之氣」只能叫做「彩」而不屬於「墨」的範疇。今
天看來，所謂「五色」中的「黑、濃、淡」應屬於「色階」，「濕、乾」
則屬於用水的變化，可產生浸潤、暈開或乾澀、飛白的效果。

　　華琳響應了比他早生一百多年的唐岱「六彩」的說法，認爲「五
墨」之外應增加一「白」字，即爲「六彩」。並特別對「白」字的重要

性申述了充分的意見。指出所謂「白」就是在畫面保留淨潔不著墨色的部分，它可以顯示山石、坡路的受光處和天、水、雲霧的空靈、虛渺。這種「畫中之白」，不再僅僅是物質性的白紙，而且能夠豐富畫境的感情和生趣。

與西畫相比，中國畫在畫面的「空白」，的確有它突出的重要意義。它既可使畫面主要的內容更加顯著，又增加了空靈含蓄、有餘不盡的意味，就像音樂中有停頓處和詩歌的力求刪盡繁冗的語句，正是所謂「此時無聲勝有聲。」

在唐岱的《繪事發微》中，他認爲：

> 「墨色之中，分爲六彩。何爲六彩？黑、白、乾、濕、濃、淡是也。……墨有六彩，而使黑白不分，是無陰陽明暗；乾濕不備，是無蒼翠秀潤；濃淡不辨，是無凹凸遠近也。凡畫山石樹木，六字不可缺一。」（淸・唐岱《繪事發微》）

他的論見多從畫面寫實的效果出發，以黑白分明暗，以乾濕別蒼潤，以濃淡示遠近。亦頗合畫理、畫法之實際，但不如華琳發揮得更爲詳盡並富於美學的精神。至於論「墨法」較靈活的，自宋代以來即有多家。如：

> 「分陰陽者，用墨而取濃淡也。凹深爲陰，凸面爲陽。山有高低、大小之序，以近次遠，至於廣極者也。」（宋・韓拙《山水純全集》）

「運墨有時而用淡墨，有時而用濃墨，有時而用焦墨，有時而用宿墨，有時而用退墨，有時而用廚中埃墨，有時而取青黛雜墨水而用之。」（宋‧郭熙《林泉高致》）

「李成惜墨如金，王洽潑墨瀋成畫。夫學畫者每念惜墨、潑墨四字，於六法、三品思過半矣！」（明‧董其昌《畫旨》）

「潑墨、惜墨，畫家之用墨微妙。潑者氣磅礴，惜者骨疏秀。」（清‧王翬《清暉畫跋》）

「畫有明暗，如鳥雙翼，不可偏廢。明暗兼到，神氣乃生。」（清‧王翬《清暉畫跋》）

　　宋代的韓拙即指出墨以濃淡分陰陽，並能表現近遠關係。郭熙則從濃墨、淡墨以外，提出「焦墨」、「宿墨」、「退墨」，乃至廚房中帶有灰塵的「埃墨」或墨中含有青黛水份都可以運用。所謂「焦墨」就是黑度最深，超過一般所謂「濃」的墨色。「宿墨」是指磨濃未用，至少已擱置一夜又未完全乾涸的而不是即畫即磨的墨。這種「宿墨」因水分蒸發，必然膠質濃重，用時顯得乾澀滯筆。「退墨」較難理解，或謂意指筆上已有濃墨或宿墨，卻蘸水以退其大部，因得筆尖端墨淡而筆根墨濃的效果。「埃墨」則取其灰黃而無光；水含青黛之墨色，用於畫春山、綠樹，自然合適。至現代的黃賓虹、潘天壽等，更提出「枯墨」、「破墨」、「誤墨」等名詞，這大多是出自他們創作中用墨的特殊體會。後來的學者，也絕不能脫離實際，僅僅根據一些名詞、概念來作畫。董其昌和王翬就談得較靈活：「李成惜墨如金，王洽潑墨瀋成畫。」董其昌以為他們的技法風格雖十分不同，都不違背「六法」、「三品」的

原則。王石谷旣指出由於用墨方法的不同，產生「氣磅礴」或「骨疏秀」的不同風格。而用墨的主要規律，是在於明暗（即黑白、濃淡、乾濕等）處理得恰當而和諧，以表達內容的生動神氣。

明　戴進　墨松圖卷（局部）

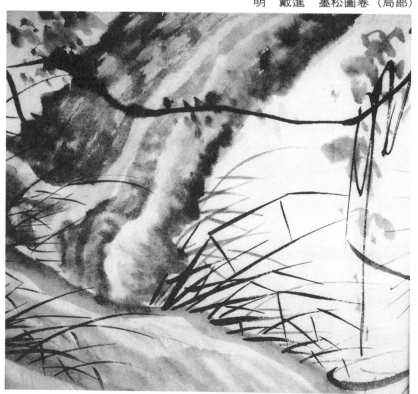

二

在本章開始時就曾談到，歷來論畫，多「筆墨」並提。這也正如鳥之雙翼，缺一不可。試列舉名家高論：

「筆者，雖依法則，運轉變通，不質不形，如飛如動。墨者，高低暈淡，品物淺深，文采自然，<u>是非因筆。</u>」（五代・荊浩《筆法記》）

「……願子勤之，可忘筆墨，而有眞景。」（五代・荊浩《筆法記》）

「筆使巧拙，墨使重輕。使筆不可反爲筆使，用墨不可反爲墨用。凡描枝柯、葦草、樓閣、舟車之類，運筆使巧；山石、坡崖、蒼林、老樹，運筆宜拙。雖巧不離乎形，固拙亦存乎質。遠則宜輕，近則宜重。濃墨不可復用，淡墨必敎重提。」（傳五代・荊浩《山水節要》）

「以枯澀爲基而點染蒙昧，則無墨而無筆；以堆砌爲基而洗發不出，則無墨而無筆。先理筋骨而積漸敷腴，運腕深厚而意在輕鬆，則有墨而有筆。此其大略也。若夫高明儁偉之士，筆墨淋漓，鬚眉畢燭，何用粘皮搭骨！」（明・顧凝遠《畫引》）

「運筆古秀，著墨飛動，望之元氣淋漓，恍對嵐容川色，是爲眞筆墨。」（清・王昱《東莊論畫》）

「筆中用墨者巧，墨中用筆者能。墨以筆爲筋骨，筆以墨爲菁英。」（清・笪重光《畫筌》）

「直須一氣落墨，一氣放筆。濃處淡處，隨筆所之；濕處乾處，隨勢取象，爲雲爲煙，在有無之間，乃臻其妙。」（清・方薰《山靜居論畫》）

「故有筆法而有生動之情，有墨氣而有活潑之致。」（清 丁臬《寫眞祕訣》）

早在五代的荊浩時期，就既十分重視筆法的表現能力，又同時指出墨的濃淡、深淺與全畫的風采有關。但二者之間，似乎筆法更爲重要，因爲它和物象的正確與否有關（「是非因筆」）。在《筆法記》結尾部分的幾句更再次叮囑：畫藝最重要的是表現大自然的「眞景」，筆墨不過是一種手段。

《山水節要》的一段話，談筆墨的技法很具體。文風也與《筆法記》不同，可能是後世畫家的假托。但其內容還是值得注意的。首先是全段筆、墨並論，顯示其相互間的關係和各有妙用。筆墨各具「巧拙、重輕」的變化，並舉例說明。在技法上，指出在一定條件下濃墨及淡墨配合的要點。至於「使筆不可反爲筆使，用墨不可反爲墨用」兩句，表面看好像有點神祕不易理解，實際和後面的巧不離形、拙須存質的涵義類似，與荊浩的「可忘筆墨，而有眞景」的精神是一致的。

到明、清諸家，文人畫高度繁榮，對「筆墨」自更多重視，更多評論。如顧凝遠從正反兩面來說明何謂「有筆有墨」和「無筆無墨」，指出了運用筆墨成功或失敗的特徵、要點。而他最推崇的還是筆墨自

214

由揮灑（所謂「筆墨淋漓」），能夠表現得眞切、生動（所謂「鬚眉畢燭」）。王昱所談的「眞筆墨」的精神，和顧凝遠大體相同。

　　笪重光更從筆墨功能的結合，互相爲用著眼，指出所謂「巧」與「能」，乃至筋骨堅挺，菁華洋溢，都是由於筆墨兩方面的相輔相成。方薰則從作法談，墨隨筆落，均以氣勢爲主，乾濕、有無，均需隨機應變，才能得佳作。丁臬從畫人像的角度看，也要求有生動的筆法才能表現人物生動的情態，有濃淡自然的暈染才能表現人像活潑的風致。

明　杜菫　古賢詩意圖卷（局部）

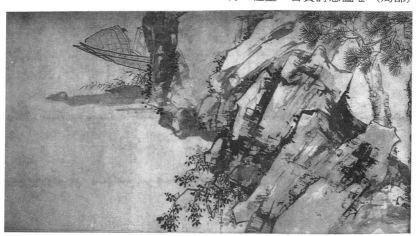

　　石濤這位巨匠在用墨方面有很傑出的成就和創造精神。所以在他
的《畫語錄》中，談論「墨」和筆墨結合等問題上，有很獨特並頗爲
深奧的言論：

　　　「畫受墨，墨受筆，筆受腕，腕受心。」〈尊受章〉
　　　「墨之濺筆也以靈，筆之運墨也以神；墨非蒙養不靈，筆非生
　　　活不神。能受蒙養之靈，而不解生活之神，是有墨無筆也。能
　　　受生活之神，而不變蒙養之靈，是有筆無墨也。」〈筆墨章〉
　　　「在於墨海中立定精神，筆鋒下決出生活，尺幅上換去毛骨，
　　　混沌裡放出光明。縱使筆不筆，墨不墨，畫不畫，自有我在。
　　　蓋以運夫墨，非墨運也；操夫筆，非筆操也。脫夫胎，非胎脫
　　　也。」〈絪縕章〉

　　他在〈尊受章〉所述，很簡潔扼要。一幅畫是由墨象所形成，而
墨是通過筆來表現的；筆又受手腕的動作所控制，手則是服從於作者
思想、感情的指揮。其邏輯很鮮明，揭示了「文人畫」的本質。
　　其〈筆墨章〉著重指出：筆墨要靈變得神；「神」是來自對生活的
理解，並以「筆」的表現力爲主，而「墨」的完美表現，既要能「受」
又要能「變」所謂「蒙養之靈」。這「蒙養之靈」到底是什麼？因石濤
同時精通佛、儒、道三教哲理，此詞當來自朱熹的《易學啓蒙》，有「蒙
以養正」意，其注疏說：「能以蒙昧隱默，自養正道，乃成至聖之功。」
我們如排除其宗教神祕的色彩，可以解釋爲一種天眞、混沌之美。即
如未琢之玉，或兒童之畫。石濤山水畫的用墨，有時迷濛一片，有時

濃墨中乍露雲山，如不經意畫成，而奇祕動人，靈變無方，都難以一般的畫法規律來衡量，這正是所謂「蒙養之靈」！是受之自然而變於自然。

　　他在〈絪縕章〉中的一段，是歷代畫家最徹底的個性解放論。石濤為了表現他自己的「精神」、「生活」和自然一體，把一般所謂「筆、墨、畫」的那種皮毛、俗骨和庸胎都看得一錢不值，而要從「混沌裡放出光明」，顯出自己(「自有我在」)，也就是大自然！像這樣的對「筆、墨」的要求，已進入表現人生哲理和宇宙觀的最高境界。

三

　　墨色本來也是色彩之一。不過因為它能有豐富的色階、乾濕、淋漓等節奏、風韻的變化，如運用恰當，能表現一種超脫而又沈著和諧的「單純美」。為中國的文人畫家所鍾愛，也是一種以簡勝繁，以靜顯動的手段。正如月夜的簫聲，深林的鳥語，自有其動人之美。愛好「水墨」的感覺敏銳的畫家，自亦可從墨色中分「五色」，辨「六彩」，為之傾倒。但這絢爛輝煌的大千世界，春花艷麗，虹彩撩人。自新石器以來的藝工，除用黑色外，還常以白粉、朱紅輔助塗飾，至漢、唐時代，繪畫的用途更廣，色彩的應用亦繁。晉代陸機的《文賦》中，有「暨音聲之迭代，若五色之相宣。」以色彩之豐饒，與詩歌音節之變化相比。南朝‧宋‧劉道醇的《聖朝名畫評》中，以「采繪有澤」為作

畫的「六要之一」。影響最大的南齊‧謝赫的六法論中，「隨類賦彩」列於第四位，僅在「應物象形」之後。這詞語的提法也很值得注意。中國歷來談色彩與西方近代的根據光學或色彩學的原理——如虹的七色或「三原色」等角度不同，是更多根據陰陽五行的哲理和易得或常見而耐久的物質材料。如以白、青、黑、赤、黃象徵金、木、水、火、土，而黑色多來自燃燒的濃煙，紅土和白石灰自成鮮明的色料，今仍採用的石綠、石青、硃砂等多來自礦產。在繪畫上至唐、宋時代，彩色繽紛的所謂「工筆重彩畫」仍屬畫藝的主要形式，既符合封建貴族顯示其華貴威儀的需要，亦與富麗多姿的中國宮殿建築相協調。但大多仍用墨線造形，色彩的運用不求其十分寫實，對於光學的色彩規律和變化，更不加注意。

西方繪畫自其文藝復興以來的寫實傳統，發展至印象派的成熟，把表現光的美發揮到了極致。甚至忘掉了物象，這也是對人類文化的一大貢獻。近年又流行極端抽象的畫派，色彩完全自由使用，其得失尚難作定論。中國繪畫與中國的社會條件及文哲思想密切相關。所以約在六世紀左右，即形成謝赫的「隨類賦彩」的法則。既不要求表現對象在特定的光線下變幻無常的色彩，也不放棄利用色彩可以加強畫的豐富性和真實感，而只要求恰當地表現人們生活經驗乃至理念中的色彩特徵。

這一原則既能使豐富色彩在繪畫上發揮其有效的作用，又給了畫家極大的自由，可以不必定要面對實物寫生不可，使畫家在運用色彩時少受拘束，並且墨、色可靈活結合，甚至「以墨代色」。在繪畫形式的發展過程中，由唐代金碧輝煌的大青綠發展至元、明的「小青綠」

（即所用青、綠等色較淡，並適當與墨筆結合，形成雅麗的格調）。「水墨山水」於五代的董源等在墨筆皴染之後，稍加青黛、淺綠，以渲染春山之美，發展至「元四家」中的黃公望和王蒙等，以精練多變的墨筆皴點為主，卻頗多加染淡赭色，加強了溫暖、和諧的秋山和夕陽的情趣，被後世稱之為「淺絳山水」。總之，中國畫色彩的運用，重視其畫面的藝術效果而不在於寫實。我們可以檢閱一下許多明、清畫家在這一方面的理論與體會：

「余聞上古之畫全尚設色，墨法次之，故多用青綠。中古始變為淺絳，水墨雜出。故上古之畫盡于神，中古之畫入于逸；均各有至理，未可以優劣論也。」（明·文徵明）

「設色即用筆、用墨意，所以補筆墨之不足，顯筆墨之妙處。今人不解此意，色自為色，筆墨自為筆墨，不合山水之勢，不入絹素之骨，惟見紅綠火氣，可憎、可厭而已。」（清·王原祁《雨窗漫筆》）

「麓臺夫子賞論設色畫云：『色不礙墨，墨不礙色；又須色中有墨，墨中有色。』余起而對曰：『作水墨畫，墨不礙墨；作沒骨法，色不礙色；自然色中有色，墨中有墨。』夫子曰：『如是！如是！』」（清·王昱《東莊論畫》）

「山有四時之色，風雨明晦，變更不一，非著色無以象其貌。所謂『春山艷冶而如笑，夏山蒼翠而如滴，秋山明淨而如洗，冬山慘淡而如睡。』此四時之景象也。水墨雖妙，只畫得山水精神本質，難於辨別四時；山色隨時變現呈露，著色正為此也。」

墨海精神

（清・唐岱《繪事發微》）

「用色與用墨同，要自淡漸濃。一色之中，更變一色，方得用色之妙。以色助墨光，以墨顯色彩。」（清・唐岱《繪事發微》）

「畫以墨爲主，以色爲輔。色之不可奪墨，猶賓之不可凌主也。故善畫者，青綠斑爛，而愈見墨彩之勝發。」（清・盛大士《谿山臥遊錄》）

「學畫人物，最忌早欲調胭抹粉。蓋畫以骨幹爲主，骨幹只須以筆墨寫出。筆墨有神，則未設色之前，天然有一種應得之色，隱現於衣裳環珮之間；因而附之，自然深淺得宜，神采煥發。」（清・沈宗騫《芥舟學畫編》）

「唐吳生設色極淡，而神氣自然精湛發越，其妙全在墨骨數筆，所以橫絕千古。在宋惟公麟得之。後人無筆力，憑藉傳染爲工；穠厚則失之俗，輕淡則失之薄。」（清・張庚《國朝畫徵錄》）

「五彩彰施，必有主色。以一色爲主，而他色附之。青、紫不宜並列，黃、白未可肩隨，大紅、大青，偶然一、二；深綠、淺綠，正反異形。花可復加，葉無重筆。焦葉用赭，嫩葉加紫。花色重，葉不宜輕，落墨深則著色尚淡。」（清・鄒一桂《小山畫譜》）

「用重青綠，三、四分是墨，六、七分是色。淡青綠者，六、七分是墨，二、三分是色。若淺絳山水，則全以墨爲主，而其色則無重輕之足關矣。」（清・鄒一桂《小山畫譜》）

「青綠與淡色有墨而意實同，要秀潤而兼逸氣。蓋淡妝、濃抹間，全在心得深化，無定法可拘。若火氣炫目，則入惡道矣！」（清・王昱《東莊論畫》）

　　文徵明是兼能「小青綠」的名手，他指出這種從「全尚設色」發展到「水墨雜出」的過程。並以為早期的畫重在傳神，到「淺絳」的時期入於逸品，各極其妙。王原祁則以色彩和筆、墨互相為用，互相襯托。如過於突出色彩，則有「火氣」；如不能完美結合，亦必影響全畫的氣勢或顯的輕浮。王昱同意並補充了王原祁的說法，以為作「水墨畫」，要「墨不礙墨」；作「沒骨法」（即不勾輪廓線，直接點染的畫法），要「色不礙色」，才能「色中有色，墨中有墨」。意思是不管純用墨或色彩作畫，都要具有豐富的變化和節奏。唐岱引用了郭熙《林泉高致》中描述四季山林之美，以及風雨明晦的氣候變化，來說明色彩在繪畫上的作用。又進一步談用色、用墨宜自淺入深，互相映托，亦便於改動。盛大士終究是文人畫家，鼓吹「以墨為主」，即使用色濃麗，仍在賓位，而更能襯托「墨彩」。我們試看近現代大師吳昌碩、齊白石、潘天壽等人之作，的確雖用大紅、大綠，而愈顯其墨色之深厚。

　　沈宗騫指出人物畫尤需以墨筆為骨幹，寫形傳神。設色注意「深淺得宜」，有助於神采煥發。張庚則以吳道子、李公麟為例，說明「墨骨」的重要，設色只能淡染，倘無墨骨僅憑「傅染」，「穠厚則失之俗，輕淡則失之薄」。這雖稍涉「重墨輕色論」，也說明了中國畫在用色方面的一個特點，並且正是重「神」似、重「筆法」並把「隨類賦彩」放在第四位的補充說明。

　　鄒一桂稍有不同，他談到即使多用色彩（「五彩彰施」），也要有賓主之分，「以一色為主」，他色只能作附從。又提出一些色彩的用法，大多只是個人經驗。他把用彩色的畫分為「重青綠」和「淡青綠」，並定出其色和墨的比例數字，未免機械。倒是王昱談得比較靈活，用色

彩的濃或淡，有墨或無墨，都無關緊要。淡妝或濃抹，「全在心得渾化，無定法可拘。」總要自然和諧，而不能「火氣炫目」。

<div align="center">

四

</div>

　　在中國畫論（包括一些民間畫工的口訣）中，專談色彩的也不少。茲摘錄一小部分，以供研究探討。如傳說是五代荊浩的《畫說》所載：「紅間黃，秋葉墮。紅間綠，花簇簇。青間紫，不如死。粉籠黃，勝增光。」很像是民間藝人爲了便於傳授及記憶的口訣，托名於古代的大師，可更爲生徒所重視。其前四句簡潔地說明了季節特徵和植物生長的色彩規律。遍山秋色，紅黃相間；紅花競艷，綠葉扶持。這種景色旣吻合大自然之美，亦必爲人所愛。至於後四句，中國畫多作於白紙、素絹，如畫上有白色的花朶，服裝等物，僅塗以白粉，亦難顯其潔白；如在其周圍輕籠黃，與白色的色階差距甚近，不致令人刺眼而常有助於溫和潔白的輝光。這可能是前代藝人的寶貴經驗。關於「青與紫」，從「三原色」的調合變化看，紫色之中即有「青」的成分，青與紅的成分不同，即產生不同的紫色；調色的水分多少，也使色調深淺產生明顯的變化。二者似不應如此嚴重地格格不入。這可能由於這種「青」與「紫」，是當時畫工眼中的一定色相，或與當時、當地的民間風俗有關，在今天自不易理解，我們當然也不必盲目繼承。

　　一般文人畫家們，在重視色與墨的結合以外，對於純色彩的運用

及其技法，亦有不少有價值的意見：

「故即以畫論，則研丹擴粉，稱人物之精工；而淡黛輕黃，亦山水之極致。有如雲橫白練，天染朱霞，峰矗繒青，樹披翠縷。紅堆谷口，知是春深；黃落車前，定爲秋晚。豈非胸中備四時之氣，指上奪造化之功哉！」（清·王槩《芥子園畫傳》）

「淡設色亦用筆法，與皴染一般，才能顯筆墨之妙處。如隨意塗染，漫無法紀，必至紅綠火氣，可憎可厭。」（清·秦祖永《繪事津梁》）

「寫點簇花卉，設色難於水墨。雖法家、作手，點墨爲之成雅格，設色每少合作。」（清·方薰《山靜居畫論》）

「東坡在試院用朱筆畫竹，見者曰：『世豈有朱竹耶？』坡曰：『世豈有墨竹耶？』善鑑者固當賞詣驪黃之外。」（清·戴熙《習苦齋畫絮》）

「設色不以深淺爲難，難於彩色相和。和則神氣生動，否則形跡宛然，畫無生氣。」（清·戴熙《習苦齋畫絮》）

「設色妙者無定法，合色妙者無定方，明慧人多能變通之。凡設色須悟得活用；活用之妙，非心手熟習不能，活用則神采生動。不必合色之工，而自然妍麗。」（清·費漢源《山水畫式》）

「設色亦有工致、寫意之分，寫意可以意到筆不到。花青、赭石、紅、黃、青、綠，俱不礙稍艷，隨意點染，但得神味機趣足矣。工致則淺深濃淡，毫髮不苟，斯爲合作。」（清·高秉《指頭畫說》）

墨海精神

> 「墨以破用而生韻，色以清用而無痕……間色以免雷同，豈知
> 一色之變化；一色以分明晦，當知無色處之虛靈。」(清‧笪重光《畫
> 筌》)

> 「青綠山水之遠山宜淡墨，赭色之遠山亦青，亦有純墨山水而
> 用青、赭兩種遠山者。」(清‧錢杜《松壺畫憶》)

> 「凡用五色，必善於用水，乃更鮮明。嘗觀宋、元人畫法，多
> 積水爲之，或淡墨，或淡色，有七、八次積於絹素之上，盎然
> 溢然，煙潤不澀，深厚不薄。可知用墨、用色，均以用水爲主。
> 善用水則精彩鮮潔，不善用水則枯槁淺薄。」(清‧迮朗《繪事瑣言》)

　　如王槪所述，恰像一幅幅重彩山水畫，以爲用色彩表現大自然山
水、雲霞及季節之美，可以「奪造化之功」。秦祖永則提醒作設色畫同
樣要注意「筆法」，不能「隨意塗染，漫無法紀」，方薰甚至認爲用彩
色「點簇花卉」，比用水墨更難。這也有些道理，因爲水墨畫只要注意
筆法及墨色的濃淡、乾濕關係，即可放手點畫，而用色彩的寫意畫，
就要同時注意色彩之間，或墨、色之間的多變的和諧關係。

　　戴熙談東坡畫朱竹故事，說明文人畫的創作目的，在於借物象來
表現自己的思想、品格，用色或用墨都無所不可。這與一般畫家用色
時不必拘泥於十分寫實的主張是一致的。費漢源則以爲「設色妙者無
定法」，要能「變通」，能「活用」，以求「神采生動」，「自然妍麗」。
這都說明中國畫色彩的運用，不是機械地寫實，也無需固定的、公式
化的法則。高秉的《指頭畫說》主要是介紹指頭畫巨匠高其佩的經驗。
用指、掌蘸墨色縱橫塗抹，更多屬於寫意畫的範疇，自以得「神味機

趣」爲主，但有局部需精微刻畫者，亦應「毫髮不苟」。但對於色彩的要求，則不妨稍艷。

笪重光著意於用色的清淡無痕。就是一種色彩也要具有微妙的變化，得「虛靈」之美。錢杜在山水畫上用色的具體經驗是「青綠山水」宜用淡墨畫遠山，「淺絳山水」的遠山可用青色，「純墨山水」則青、赭二色都可用。這都是爲了使色、墨互相映照，使全畫不致流於庸俗或過於清冷。山遠則色漸淺青，夕陽輝耀下的遠山色呈赭紅，也都合於自然規律。

迮朗更提出用色「必善於用水」。其實在用墨方面，有所謂「潑墨」、「積墨」、「退墨」等，何嘗與用水無關？不過著色以明麗爲先，筆上的水份充盈、淨潔與否，所產生的效果甚爲明顯。他談宋、元人作畫，有積水（包括淡墨或淡色）至七、八次者。其實這與用絹地作「重彩畫」頗有關係。因在絹上欲求色彩濃艷，必須俟乾後重複加濃，甚難一遍分出深淺。直至近、現代畫家，雖多用生宣紙，在著色或著墨時，亦頗多注意用水，而求其能得暈化迷離，乾濕相間或部分溶變等效果，這都要依據作者對全畫格調、風韻的要求和表現對象特徵的需要出發，而不斷創造出適合於新工具的新技法。

墨海精神

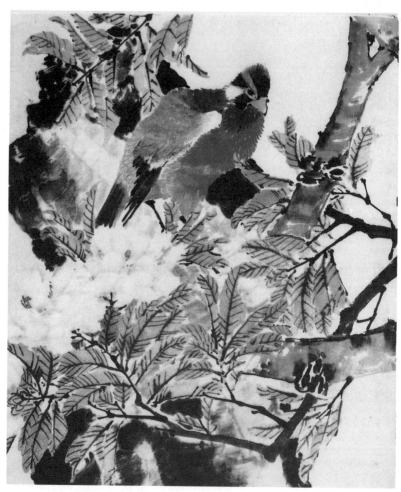

清　任薰　花鳥圖屏（局部）

理與法

一

「中國畫論」總的看包括兩方面的內容：一方面如作品的主題思想境界，表現畫家的宇宙觀、人生觀，涉及大自然的規律、變化等，大體屬於「形而上學」；另一方面如探討表現的方法、技巧、工具的應用、效果等，多屬於「形而下」範疇。但又不僅僅是孤立地各別研究，常不可避免地要涉及到它們的互相影響和互相滲透。如談「畫理」時，雖有其一般性，也常有特殊性。即所謂「不合理的理」；講「畫法」時，其最高的境界卻是「無法之法」。由於這些藝術上的特徵，所以又不能把「畫論」當作純粹的哲學、邏輯學或地理學、植物學、工藝學等來孤立研究。

首先，畫論中突出一個「理」字，是深受自戰國以來中國哲學的影響。例如：

> 「凡可知，人之性也。可以知，物之理也。」（戰國《荀子・解蔽》）
> 「道者，物之理也。……理者，成物之文也。」「萬物各異理而道盡萬物之理。」（戰國《韓非子》）
> 「物各□□□□胃（謂）之理，理之所在胃（謂）之□（道）。物有不合於道者，胃（謂）之失理。」（《經法》，馬王堆漢墓出土古佚書）

在這些兩千多年前的哲學理論中，多以爲「道」是宇宙、自然的最高法則，而萬物又各有其本身形成的具體物理。這些「理」，又無不吻合或包含於「道」這總規律之內。荀子更以爲通過人的知覺和智慧，可以認識萬物之「理」。可見要追求「道」的人，必需從認識「理」入手。至宋代朱熹的「理學」，更把這種精神發揮到了極致。

我們再看一些文藝理論家，他們對「理」怎樣看法：

「理扶質以立幹，文垂條而結繁。」（晉·陸機《文賦》）

「所謂『六要』者：氣韻兼力，一也；格制俱老，二也；變異合理，三也；……所謂『六長』者：粗鹵求筆，一也；……狂怪求理，四也；……」（宋·劉道醇《聖朝名畫評》）

「若悟妙理，賦在筆端，何患不精。」（宋·李澄叟《畫說》）

「余嘗論畫：以爲人、禽、宮室、器用，皆有常形；至于山石、竹木、水波、煙雲，雖無常形，而有常理。常形之失，人皆知之；常理之失，雖曉畫者有不知。故凡可以欺世而取名者，必託于無常形者也。雖然，常形之失，止于所失，而不能病其全。若常理之不當，則舉廢之矣！以其形之無常，是以其理不可不講也。」（宋·蘇軾《東坡文集》）

「得乾坤之理者，山川之質也；得筆墨之法者，山川之飾也。知其飾而非理，其理危矣。知其質而非法，其法微矣。是故古人知其微、危，必獲於一。一有不明，則萬物障；一無不明，則萬物齊。畫之理，筆之法，不過天地之質與飾也。」（清·釋原濟《石濤畫語錄》）

　　文學家陸機以爲必須用「理」來扶助（說明）本質眞意作全篇之骨幹，而辭藻、文采不過是豐美的枝葉和果實。劉道醇「六要」中的第三要是「變異合理」；其「六長」中的第四點是「狂怪求理」。「變異」和「狂怪」在一般畫家或欣賞者看來，或認爲不美。但只要合「理」、得「理」，就能列入他的創作要求和審美要素之中。

　　李澄叟說得很簡單，他認爲只要能體會自然、造化的眞理，筆下就能得心應手，不愁作品不精。用今天的話說，就是要了解對象的特徵、規律，創作時就可以有充分的自由。蘇東坡以詩人的眼光論畫，把物象分爲「有常形」和「無常形」兩類。他以爲動物（包括人）和一切人工製造的房屋、用具等，皆有一定的結構和格局，易於分辨其形象正確與否；而山、樹、雲、水等，常各有奇姿或動蕩無常，但仍自有其規律，東坡稱之爲「常理」。畫家及欣賞者分辨「常形」易，理解「常理」難。而合乎「理」，才是創作成功的關鍵。

　　石濤和尙在這一問題上，更從宇宙觀和更深處著眼，以爲筆墨所表現的山川外表的形象，只能算「山川之飾」（就是大自然的外貌），而高明的作者，要能表現「山川之質」（就是大自然精神生命之美），才能算「得乾坤之理」。他以「理」爲創作的目的，而以「法」爲手段，又要「必獲於一」，就是「質」與「飾」的完美的合於一體。

二

「有雨不分天地，不辨東西。有風無雨，只看樹枝；有雨無風，樹頭低壓，行人傘笠，漁父簑衣。雨霽則雲收天碧，薄霧霏微，山添翠潤，日近斜暉。」（〔舊題〕五代・荊浩《畫山水賦》）

「夫病有二：一曰無形，二曰有形。有形病者，花木不時，屋小人大，或樹高於山，橋不登於岸，可度形之類也。如此之病，不可改圖。無形之病，氣韻俱泯，物象全乖，筆墨雖行，類同死物。以斯格拙，不可刪修。」（五代・荊浩《筆法記》）

「雪天不用雲煙，雨裡無多遠望。」（〔傳〕宋・李成《山水訣》）

「眞山水之雲氣，四時不同：春融怡，夏蓊鬱，秋疏薄，冬黯淡。畫見其大象而不爲斬刻之形，則雲氣之態度活矣。眞山水之煙嵐，四時不同：春山澹冶而如笑，夏山蒼翠而如滴，秋山明淨而如妝，冬山慘淡而如睡。畫見其大意而不爲刻畫之跡，則煙嵐之景象正矣。」（宋・郭熙《林泉高致》）

「畫畜獸者，全要停分向背，筋力精神；肉分肥圓，毛骨隱起。仍分諸物所稟動止之性。」（宋・郭若虛《圖畫見聞誌》）

「作畫祇是個『理』字最要緊，吳融詩云：『良工善得丹青理。』」（元・黃公望《寫山水訣》）

「又古人畫淡遠山之外，復畫濃墨遠山者最多。後人不知，往往笑之。不知日影到處之山則明，不到處之山自然昏黑，於晚景落照時更易了然。如若不信，請於風雲天色或晴霽薄暮時高眺，留意審察，方信古人不謬。」（明・唐志契《繪事微言》）

「郭恕先界重樓複閣，層見疊出，良木工料之，無一不合規矩。其于小藝，委曲精微如此！今之作畫者，握筆不知輕重，而輒蔑棄繩墨，信手塗抹，何哉？」（明・王肯堂）

「寫竹寫石，筆簡乃貴。此卷不用簡而用繁，因其勢而縱橫之，亦以得其理耳。理得則一葉不爲少，萬竿不爲多也。」（明・魯得之《墨君題語》）

「凡畫風帆，或其下有水草、蘆葦、楊柳之屬，皆宜順風。若帆向東而草頭、樹梢皆向西，謂之背戾，此畫家大忌。」（清・龔賢《畫訣》）

「試看梅之四面生花，只有對面正放之花，望之瓣瓣皆圓，其餘三面皆是側面，無瓣瓣皆畫圓圈之理。」（清・王寅《冶梅梅蘭竹譜》）

「宋人善畫，要以一理字爲主，是殆受理學之暗示。惟其講理故尚眞，惟其尚眞故重活，而氣韻生動、機趣活潑之説，遂視爲圖畫之玉律，卒以形成宋代講神趣而仍不失物理之畫風。」（現代・鄭昶《中國畫學全史》）

歷代的畫家在其創作實踐中，對於畫理的體會極爲豐富，所以選例較多，以說明從各種題材和不同的角度，都應重視「理」，而不能僅看一時的個別的現象。當然更不能不掌握大自然的客觀規律只信手亂

塗。如傳爲荆浩的《山水論》所載的一些山水畫中應注意的氣候特徵，都是作者在現實生活中觀察精微的心得。特別是最後幾句，寫雨後風光，展現大宇無塵、斜陽綺麗的動人景色，是一幅畫，也是一首詩。荆浩還從反面指出一些不合「理」的理象，如把幾種不同季節榮枯的花樹畫成同時，橋和兩岸沒有銜接等。至於「屋小人大」和「樹高於山」，當然是指在距離相近的情況下而言。他認爲這些都是有形的(即顯而易見的) 不合理現象。還有一類把物象全畫錯，更說不上氣韻，這屬於無形的病。不管「有形」或「無形」都不可救藥，由此也可見「理」的重要性。

畫雪景，水蒸氣都已和微塵凍結成雪，自然不要再畫「雲煙」；雨絲如織，遠景自然模糊，這都是畫理。郭熙也是用詩的語言，扼要寫

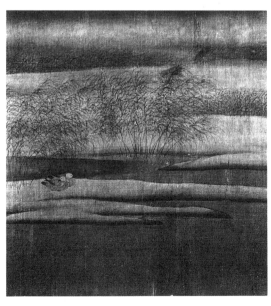

宋　梁師閔
蘆汀密雪圖卷（局部）

出季節氣候的精神特徵。特別是「春山……如笑，……冬山……如睡」幾句，用人的動態、神情，來比喩山川之美，令人叫絕。郭若虛談畫畜獸，要注意其各部比例和正側方向、精神狀態外，還要表現出肌肉和隱蔽在皮毛下的骨骼，可見必須較深理解此動物形體結構變化的「理」。唐志契解釋畫遠山濃淡之「理」，是由於日光的照射或雲影的遮掩。王肯堂談郭恕先畫樓閣之「委曲精微」，完全因爲能「無一不合規矩」，這正是建築物之「理」。

宋　米友仁　瀟湘奇觀圖卷（局部）

　　至於寫竹、寫石，魯得之以爲重在「得其理」，則可縱橫揮寫，做到「一葉不爲少，萬竿不爲多」。王寅談畫梅的正側面形象變化之「理」，龔賢談山水畫中易被畫者忽視的表現風向的矛盾現象，這種不合理正是中國畫的「大忌」。直至現代的鄭昶，他以爲宋代中國畫繁榮，即深受「理學」的影響。因「講理故尚眞」，「形成宋代講神趣而仍不失物理之畫風」。實際在宋代以前及宋以後各代，凡卓越的畫家，無不重視畫理。因爲中國畫的創作，從來不依賴直接模仿自然，而必須重視有關表現內容的內在精神和外形的種種規律，也就是要求畫家能夠把對客觀物象的認識從感性提高到理性上來，亦可避免受到一時實物形態的局限，而獲得更多的創作自由。

三

　　「畫理」主要屬於表現對象的自然規律，關於表現手段的藝術規律，一般稱之爲「畫法」。這兩方面雖互爲因果，關係密切，但又各有其領域。在中國畫論中，談畫法的部分更占很大的比重。茲選其代表性較強或有明顯特色者列舉於下：

　　　　「古人畫雲，未爲臻妙；若能沾濕絹素，點綴輕粉，縱口吹之，謂之『吹雲』。此得天理，雖得妙解，不見筆蹤，故不謂之畫。」
　　　　（唐・張彥遠《歷代名畫記》）

「畫家于人物必九朽一罷。謂先以土筆撲取形似，數次修改，
故曰九朽；繼以淡墨一描而成，故曰一罷。」(宋・鄧椿《畫繼》)

「山坡中可以置屋舍，水中可置小艇，從此有生氣。山腰用雲
氣，見得山勢高不可測。」

「山頭要折搭轉換，山脈皆順，此活法也。衆峰如相揖遜，萬
樹相從，如大軍領卒，森然有不可犯之色，此寫眞山之形也。」
(元・黃公望《寫山水訣》)

「凡畫山水，大幅與小幅不同。小幅臥看，不得塞滿；大幅豎
看，不得落空。小幅宜用虛，愈虛愈妙；大幅則實中帶虛。若
亦如小幅之用虛，則神氣索然矣。」(明・唐志契《繪事微言》)

「畫不點苔，山無生氣。昔人謂『苔痕爲美人簪花』，信不可闕
者。又謂『畫山容易點苔難』，此何得輕言之？蓋近處石上之苔，
細生叢木，或雜草叢生。至於高處大山上之苔，則松耶柏耶未
可知。……必要點點從石縫中出，或濃或淡，或濃淡相間，有
一點不可多、一點不可少之妙；天然妝就，疎密得宜，豈易事
哉！」(明・唐志契《繪事微言》)

「古多有不用苔者，恐覆山脈之巧，障皴法之妙。今人畫不成
觀，必須叢點，不免有媠女添痂之誚。」(明・沈顥《畫塵》)

在張彥遠的時代，作畫還多用絹素。他指出畫雲可用調輕粉的水
潑絹上，用口吹粉成雲狀而「不見筆蹤」。因天空白雲本無定形，這種
「吹雲」可更多自然變化之美。鄧椿說作人物畫稿時，要「九朽一罷」，
可見中國古代畫家亦知人物神態和人體結構最難表現，必須屢經修改，

才能定稿。黃公望和唐志契所述的山水畫法，其中雖也有畫理，但主要還是畫法。大痴從構圖著眼，指出要注意點景，以免畫面枯燥沒有生氣。宜用雲氣隔斷山腰，以顯山勢之雄偉。要注意山脈和樹叢的氣勢相連，以加強山形的真實感。唐志契是從畫幅的大小、橫豎來談欣賞的效果，也帶有一些虛實變化的哲理。他和沈灝都談「點苔」，但著眼之要點不同。唐是正面談在什麼條件下，應該怎樣點。並以為畫中點苔如「美女簪花」，要不多不少。而沈灝則贊成如果皴法畫得好，最好不用點苔；如果畫得不好，用密集點苔來遮醜，那就是「孀女添痂」。我們看，還有一些更具體的畫法經驗：

「寫身之法，亦有定規，總從臉之大小。應量從髮際至地邊長短，量定下加七數為立，五數為坐，三數為蹲，盤膝與蹲同。要知出手與立同長，……所以橫豎皆以面八數為法。但有不應面之長短者，當因人而變之。」（清・丁臯《寫真祕訣》）

「兩手最難隱，當宜於操作；操作則有安排。一身不易周詳，辦其行動；行動自生活潑」。（清・丁臯《寫真祕訣》）

「畫石，大間小、小間大之法；樹有穿插，石亦有穿插。樹之穿插在枝柯，石之穿插更在血脈，大小相間，有如置棋穿插是也。」（清・王概《芥子園畫傳》）

「各種花頭，不論大小，宜分已開、未開，高低向背，即叢集亦不雷同。不可直仰無嬌柔之態，不可低垂無翩翻之姿，不可比偶無參差之致，不可連接無奇揚之勢。須偃仰得宜而顧盼生情，又須反正互見而映帶得趣。不獨一叢中色宜深淺，即一朵、

一瓣，必須內重外輕，方爲合法。」（清・王槪《芥子園畫傳》）

「學習須從規矩入，神化亦須規矩出，離規矩便無理、無法矣！」（清・蔣和《學畫雜論》）

「西洋善勾股法，故其繪畫於陰陽遠近，不差錙黍。所畫人物屋樹，皆有日影。其所用顏色與筆，與中華絕異。布影由闊而狹，以三角量之；畫宮室於牆壁，令人幾欲走進。學者能參用一二，亦具醒法；但筆法全無，雖工亦匠，故不入品。」（清・鄒一桂《小山畫譜》）

丁皐是肖像畫名手，他對於畫人身長的比例，約當面部（從髮際算起）的八倍，與西畫規律人身之長爲頭的七倍半十分接近。坐、蹲皆有比數，並指出人之高矮常有不同，須「因人而變」。又因手既不能完全被遮掩不畫，最好能有所「操作」；畫全身如在「行動」中，自然不顯死板。王槪談畫石、畫樹之法，須大小相間，互相穿插，以避免重複單調。至於畫花卉，則要有已開、未開、高低、向背等變化，直仰者卻要能有「嬌柔之態」，低垂者卻要有「翩翻之姿」……。使繁花富有變化而更顯其婀娜多姿。蔣和的意見頗爲概括，以爲一切畫法的學習須從規矩入手，才能達到「神化」的目的。所謂「規矩」，就是認眞觀察、思考、嘗試有關的「畫理」和「畫法」。鄒一桂介紹了西畫重視明暗陰影和運用科學透視法則於繪畫的特色，態度也很客觀，並認爲中國畫家如能參用一二，亦具「醒法」。這「醒法」二字，可理解爲因西畫之景物逼眞，如入眞境，而使人吃驚。但他同時認爲儘管如此，因爲沒有「筆法」，終未免「匠氣」。從他的結論可以看出，中國畫的

創作目的從來不是僅僅爲了酷似、逼眞，也並不完全排斥西畫的優點。在彩色攝影已普遍流行的今天，西方某些畫派創作目的和技法風格，也與科學法則分道揚鑣，逐步產生了極大的變革。但與中國畫的對「畫理與畫法」、「似與不似」或「形與神」的理解及創作要求，還不能混爲一談。

　　明、清以來，不少畫手更把中國畫的筆法加以典型化的歸納，如「十八描」和多種皴法及點法等，這些雖可供後學者參考，亦易於摹仿。但也使後學者迷戀這種形式框框並受其束縛，而不去觀察、研究旣有規律又變化無窮的自然現象。

四

　　畫理和畫法雖很值得重視，掌握了這兩個方面，創作時自能得心應手。但藝術終究是人類感情的產物，有時可不受客觀規律的束縛，甚至有意突破一般的畫理、畫法，而表現其獨特的生活感受或理想。這在中國畫論中稱之爲「妙理」或「不尋常之理」和「無法之法」。如李白有詩句：「白髮三千丈，緣愁似個長。」他爲了表現其因很深的愁苦而生的白髮，用三千丈來形容其長度。雖人人可以看出其很不合理，卻深深爲之感動！在繪畫上，鍾馗的鬚髮怒張，老壽星的額頭巨大和天女的自由飛翔，都是人們想像中的產物，可以大膽誇張，突破常理。在中國畫家所作的山水畫和花鳥畫中，也時常爲了表現其特殊的美及

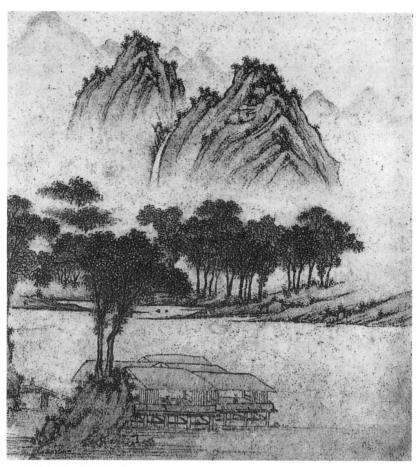

明　居節　平湖春柳冊頁

意境，而有意超越一般的、客觀眞實的「理」。

「世之觀畫者，多能指摘其間形象、位置、色彩瑕疵而已。至
于奧理冥造者，罕見其人。如彥遠畫評，言王維畫物多不問四
時，如畫花，往往以桃、杏、芙蓉、蓮花同畫一景。予家所藏
摩詰畫《袁安臥雪圖》，有雪中芭蕉。此乃得心應手，意到便成，
故造理入神，迥得天意，此難可與俗人論也。」(宋·沈括《夢溪筆
談》)

「出新意于法度之中，寄妙理于豪放之外。」(宋·蘇軾〈書吳道子
畫後〉)

「出筆混沌開，入拙聰明死。理盡法無盡，法盡理生矣。」(清·
釋原濟〈大滌子題畫詩跋〉)

「又曰：至人無法。非無法也，無法而法，乃爲至法。凡事有
經必有權，有法必有化。一知其經，即變其權；一知其法，即
工於化。」(清·釋原濟《石濤畫語錄》)

「有畫法而無畫理，非也；有畫理而無畫趣，亦非也。畫無定
法，物有常理。物理有常，而其動靜、變化、機趣無方，出之
于筆，乃臻神妙。」(清·沈宗騫《芥舟學畫編》)

「謂爲無法，一一皆中繩度；即謂爲有法，處處脫盡形模。此
神化之詣，……」(清·秦祖永)

「摹仿古人，始乃惟恐不似，旣乃惟恐太似；不似則未盡其法，
太似則不爲我法。法我相忘，平淡天然，所謂擯落筌蹄，方窮
至理。」(清·方薰《山靜居畫論》)

墨海精神

「或謂筆之起倒、先後、順逆有一定法，亦不盡然。古人往往有筆不應此處起而起，有別致；有應用順而逆筆出之，尤奇突；有筆應先而反後之，有餘意。皆極變化之妙，畫豈有定法哉！」

「畫有法，畫無定法，無難易，無多寡。嘉陵山水，李思訓期月而成，吳道子一夕而就，同臻其妙，不以難易別也。李、范筆墨稠密，王、米筆墨疏落，各極其趣，不以多寡論也。畫法之妙，人各意會而造其境，故無定法也。」（清·方薰《山靜居畫論》）

「或貴有法，或貴無法。無法非也，終於有法更非也。惟先矩度森嚴，而後超神盡變，有法之極，歸於無法。……則繁亦可，簡亦未始不可。然欲無法，必先有法。欲易先難，欲練筆簡淨，必入手繁縟。」（清·王概《學畫淺說》）

「山水蒼茫之變化，取其神與意。元章峰巒，以墨運點，積點成文，呼吸、濃淡、進退、厚薄，無一非法，無一執法。」（清·王原祁《雨窗漫筆》）

　　沈括雖是大科學家，對於藝術的要求與科學法則的區別卻有深刻的理解。所以他對於張彥遠所述：王維作畫不問四時深表同意。並介紹他本人所藏《袁安臥雪圖》有雪中芭蕉是「得心應手，……迴得天意。」直到今天，最明顯的是在花鳥畫中，常畫一枝數朵，凌空而出。既不畫地面、花瓶或其他背景，只突出表現主要的花鳥之美。這在藝術上並不是不合「理」，而正是一種取其菁華的浪漫精神的體現。和蘇東坡所說的「新意」及「妙理」，應息息相通。

　　石濤帶有哲理的題畫詩和語錄更耐人尋味。他以為「拙」與「聰

明」、「理與法」、「盡與無盡」，都在互相轉化。「至人（最高明的人）無法」，而這種沒有法的「法」，才是最高級的「法」。「凡事」當然主要指繪畫創作，有「經」（常規或常理）也一定有權變，有法度也一定有特殊的變化，都是相輔相成的關係。

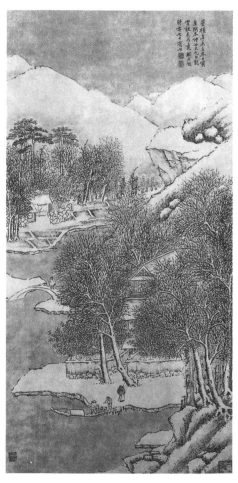

明　劉原起　雪景山水圖軸

　　到了沈宗騫、秦祖永、方薰等，他們對「有法」和「無法」的理
解、比較、關係等，談得較爲明晰並有不少補充的體會：如沈宗騫以
爲「畫法」應出於「畫理」，但還要有「畫趣」；不能機械地拘守「物
理」，要在表現其動靜、變化中創造出「神妙」的「機趣」。可以說這
也是「無法之法」的一種淺顯的解釋。秦祖永說得很簡潔，大意是要
表現得自由、灑脫，看似「無法」，卻是從精熟的「有法」中來。另一
方面，看來頗有法度，卻又處處不受拘束，不死守某種老形式，才能
算「神化」的造詣。

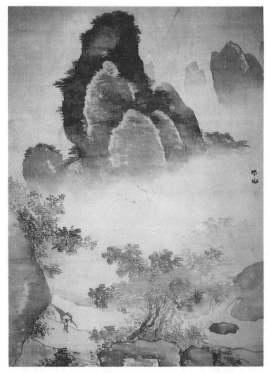

明　張路　山雨欲來圖軸

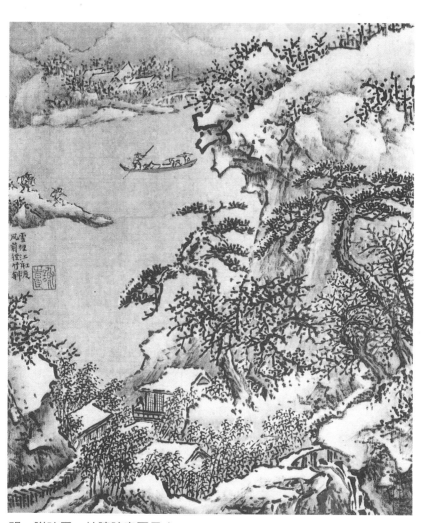

明　謝時臣　杜陵詩意圖冊之一

　　方薰先從學習過程看：初學臨摹前人作品，要畫得像，進一步就
惟恐太像。因爲太像別人的「法」，就失掉了自己。他最後要求能做到
「法我相忘，平淡天然」，才是得到「至理」的最高境界。「擯落筌蹄」
是引用《莊子》上的「得魚忘筌，……得兔忘蹄，……得意忘言」的
比喻，意思是畫家應該得到天眞的妙諦而忘掉前人的「法」，就像得到
了魚、兔，而忘掉捕魚的「筌」和補兔的「蹄」一樣。

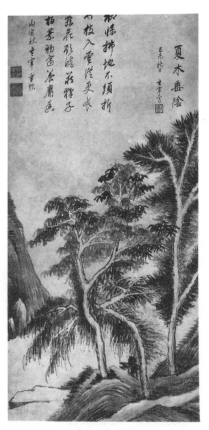

明　董其昌　夏木垂陰圖軸

　　他對「有法」和「無法」談得較多。既談到一般的筆法順序，又談到奇突的「逆筆」常有特殊效果，所以也可以說沒有「定法」。並以李思訓、吳道子和荆浩、關仝、倪瓚、米芾等爲例，說明作畫的速度和構圖的「稠密」或「疏落」等，都不是衡量作品優劣的決定因素。這都是對「有法」和「無法」的互相爲用又不能刻板理解的生動例證。

明　肖雲從　雪岳讀書軸（局部）

明　劉俊　雪夜訪普圖軸（局部）

王概的言論著重在先要「矩度森嚴」（就是重「有法」），以後要能「超神盡變」，做到「有法之極，歸於無法」。王原祁以爲畫山水重在表現其蒼茫、變化的「神與態」，自由點染成章，「無一非法，無一執法」。他們的這些論述大體都和石濤所說的精神一致，並從不同的角度作了一些補充和發揮。

明　葉澄　雁蕩山圖卷（局部）

第九章

矛盾統一

墨海精神

一

前談「理與法」中，頗多涉及相互爲用、相反相成，亦即對立面的統一的哲理，樸素辯證法的優秀傳統。這一傳統影響深遠，遍及政治、科學、文藝等各個領域。我們試看在哲學和文學方面的早期名言：

「無平不陂①，無往不復。」《周易‧繫辭》

「一闔一闢謂之變，往來不窮謂之通。」《周易‧繫辭》

「夫道者，體常而盡變。」《荀子‧解蔽》

「有無相生，難易相成，長短相形，高下相傾，聲音相和，前後相隨。」《老子》

「知其白，守其黑。」《老子》

「是以有晦有明，有陰有陽。夫地有山有澤，有黑有白，有美有亞（惡）。」《十大經》馬王堆出土古佚書）

「靜作相養，德瘧（虐）相成。兩若有名，相與則成；陰陽備物，化變乃生。」《十大經》馬王堆出土古佚書）

「變恒過度，以奇相遇。正奇有立（位），而名□弗去。」《經法》，同上古佚書）

注 ．．．．．．．．．．．．．．．．．
① 陂音皮，斜也。

「動靜參於天地胃（謂）之文。」（《經法》，同上古佚書）

「合散消息，安有常則？千變萬化，未始有極。」（漢‧賈誼《鵩鳥賦》）

「夫少者，多之所貴也；寡者，眾之所宗也。」（魏‧王弼《周易略例》）

「不即不離，不黏不脱。」（佛經《內典》）

　　這些大多是兩千年以前的言論，使我們體會在上古中國哲學家或文學家眼中，他們早已認識這宇宙、人生及一切事物，都是在變動、發展中，常有兩個對立面在互相轉化，不論是平坡、往復、開合、有無、難易、明晦、動靜、合散、多少等等，都有互相依賴的關係並各自向對方轉變。我們今天還常用的所謂「變通」這個詞正是淵源久遠，而荀子認為宇宙的最高規律（即所謂「道」），就是既有其一般的、實質性的常態，又極盡變化。在《老子》和《十大經》等文獻上，說得更簡潔易懂；指出許多對立面都是互相為用，所以必須在看到正面時也注意其反面，在變動中才有生命力（「化變乃生」），掌握「正」和「奇」兩方面才能得到成功（「正奇有立」）。佛經《內典》則看到宇宙事物的矛盾，而主張保持距離，雖離不開卻採取不管不問的態度。較之儒家、道家的哲學要消極得多，但對於藝術創作中不黏著於現實景象，或重視含蓄、空靈的境界，卻頗有吻合。

　　這種辯證的思想在畫論中更隨處可見，滲透了中國畫家和評論家的審美觀及創作思想。

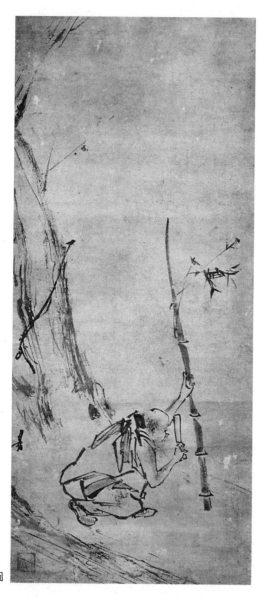

宋　梁楷　慧能劈竹圖

「故古畫非獨變態有奇意也，抑亦物象殊也。」(唐‧張彥遠《歷代名畫記》)

「予嘗見恕先清泰元年②所作《盤車圖》粉本《水磨大圖》，今併此圖，最能知其妙處。孔子所謂『從心所欲不踰矩』，莊子所謂『猖狂妄行而蹈於大方』者乎！」(宋‧李廌《畫品》)

「細巧求力，三也；狂怪求理，四也，……」(論「六長」)(宋‧劉道醇《聖朝名畫評》)

「山水之法，在乎隨機應變。先記皴法，不雜布置，遠近相映。」(元‧黃公望《寫山水訣》)

「大都畫法以布置、意象爲第一，然亦只是大概耳。及其運筆後，雲泉樹石，屋舍人物，逐一因其自然而爲之，所謂筆到意生，如漁父入桃源，漸逢佳境，初意不至是也。」(明‧李日華《竹嬾畫媵》)

「宋法刻畫而元變化，然變化本由於刻畫，妙在相參無礙。習之者視爲歧而二之，此世人迷境。」(清‧惲壽平《甌香館畫跋》)

「故必於平中求奇，綿裡有針，虛實相生。」(清‧王原祁《雨窗漫筆》)

「作畫起首布局卻似博奕，隨勢生機，隨機應變。」(清‧方薰《山靜居論畫》)

「奇怪不悖于理法，放浪不失于規矩。機趣橫生，心手相應，

注••••••••••••
② 「清泰」爲五代後唐末帝李從珂年號 (934-936)。

寫意畫能事畢矣！」（清・邵梅臣《畫耕偶錄》）

「到得絕處，不用著忙，不用做作；心游目想，忽有妙會，信
手拈來，頭頭是道。」（清・王昱《東莊論畫》）

「眼中景現，要用急追；筆底意窮，須從別引。」（清・笪重光《畫
筌》）

「友仁蓋變其父之家法，而于煙雲奇幻，縹縹渺渺，若有樓閣
層層藏形其內，一洗宋人窠臼。猶眉山之于老泉③，不得不變，
然卻有不變者在。」（清・王概《芥子園畫傳》）

「凡畫之初作工夫，處處是法，久則熟，熟則精，精則變，變
則一片化機，皆從無法中出，是爲超脫極致。或有筆不應起處
而起，有別致；或應用順而逆筆出之，尤奇突；或有筆應先而
反後之，有餘意。」（清・王寅《梅蘭竹譜》）

　　張彥遠就認爲古代的繪畫所以有奇變之美，也因爲物象本身自有
其差異性。我們如以現存的漢代帛畫、壁畫和石刻畫等爲例，它們對
各種人物或動物的形象雖大膽誇張，作法或精練、或簡樸，但的確表
現了不同對象的性格特徵，異常生動。李廌談到他所見到幾幅名蹟都
能夠做到自由揮灑而合於客觀規律，並以孔子和莊子名言相比。劉道
醇在〈論六長〉中的「細巧求力」和「狂怪求理」，也正是這種矛盾統
一之美。

注................
③　蘇洵，號老泉，蘇軾之父。爲文古勁簡樸。

古代的山水畫家一貫重視熱愛大自然，理解自然，以自己爲自然的一部分(與自然一體)，在表現它時自能充滿熱愛，得心應手。黃公望所謂「隨機應變」，這「機」字應包括自然山水之客觀規律和畫面形象的意外啟發這兩個方面。在這種機會之下，作者又有成熟的技法條件，自然能「隨機應變」，並得到意外的收獲。李日華的一段話正好是機變論的補充：他談到山水畫的構思、構圖時不過先有一個「意像」的大概，畫家把「雲、泉、樹、石」等依據對自然的理解一一畫下去，在這種創作過程中，原有的意境逐步具象化又必有所發展或變異，要適應此種自然的趨勢，常能得意想不到的「佳境」。

惲南田、王原祁等又作了一些理論上的概括：如「變化」和「刻畫」(即傾向寫實的精雕細刻)「相參無礙」(可以結合)。王麓臺要在「平中求奇」、柔中有剛及虛實互相爲用。方薰以下棋比喻作畫，說明「勢」與「機」、「機」與「變」的因果規律。邵梅臣和王昱言論的實質和前述諸家相同，不外正、變相生，要求矛盾的統一和諧。

笪重光、王概、王寅則從另一角度談「變」。笪氏以爲表現意境必須一鼓作氣，但當情境枯竭之時，又要能另起爐灶，也就是「變」。王概以米芾、米友仁和蘇洵、蘇軾父子爲例，指出他們下一代是在其父輩成就的基礎上再進一步，所以他們的「變」中，又有繼承的未變的東西。王寅認爲「變」是在畫家技法修養高度成熟後的必然結果，這也吻合正變相生的哲理。

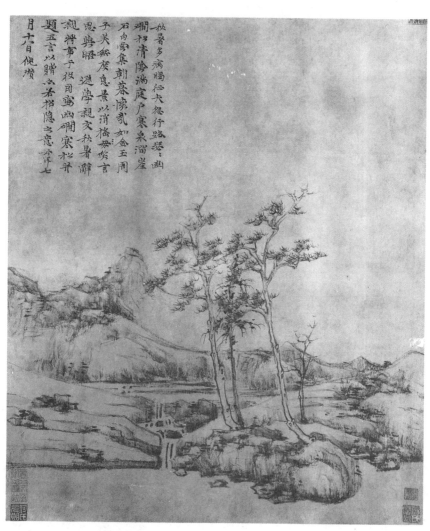

元　倪瓚　幽澗寒松圖軸

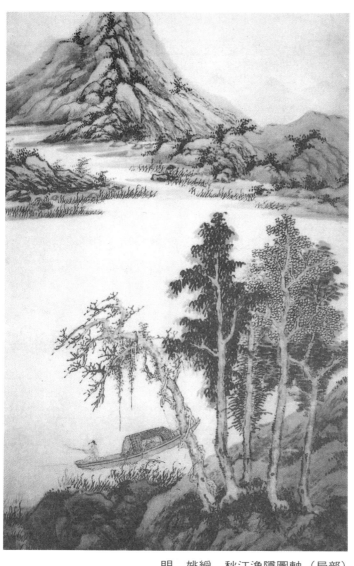

明　姚綬　秋江漁隱圖軸（局部）

<div align="center">

二

</div>

矛盾統一的法則，在古代畫家的審美觀中，更明顯具有廣泛而深刻的影響。當然由於時代風尚，作者個性和社會地位的不同，其審美觀各有其特殊性，但中國是一個長期統一又有深厚文化基礎的國家，並一貫善於吸收少數民族和外國文化，同時與之交流，而不是頑固的保守或排斥。所以在審美觀問題上又頗多共同性。中國畫論雖大多出於文人畫家之手，但也因此而具有代表中國高層文化傳統的特色。我們先試看一些區別美醜等問題的典型言論：

「畫與字各有門庭，字可生，畫不可不熟。字須熟後生，畫須熟外熟。」(明・董其昌《畫旨》)

「畫求熟外生，然熟之後不能復生矣。要之爛熟圓熟，則自有別；若圓熟，則又能生也。工不如拙，然既工矣，不可復拙。惟不欲求工而自出新意，則雖拙亦工，雖工亦拙也。生與拙，惟元人得之。……然則何所取于生且拙？生則無莽氣，故文；所謂文人之筆也。拙則無作氣，故雅；所謂雅人深致也。」(明・顧凝遠《畫引》)

「畫以熟中帶生，亂中見整爲妙。」(清・李修易《小蓬萊閣畫鑒》)

「仲圭披麻皴最爲純熟，且於熟處用生，爲他家所不及。」(清・

王槪《芥子園畫傳》)

「畫要熟中求生。余久不畫，當生中求熟矣。然與其熟中熟，不如生中生耳。」(淸・戴熙《習苦齋題畫》)

「客有問曰：『書畫何以至神妙？』僕曰：『使筆有運斤成風之趣。此無他，熟而已矣。』或曰：『有書須熟外生，畫須熟外熟；又有作熟還生之論。如何？』僕曰：『此恐熟入俗耳。然入於俗而不自知者，其人本見庸下，何足與言書畫！僕所謂熟字，乃張伯英「草書精熟，池水盡墨。」杜少陵「熟精《文選》理」之熟字。』」(淸・方薰《山靜居論畫》)

「石最忌蠻，亦不宜巧。巧近小方，蠻無所取。石不宜方，方近板；更不宜圓，圓爲何物？妙在不圓不方之間。」(明・龔賢《畫訣》)

「作畫蒼莽難，荒率更難；惟荒率乃益見蒼莽。所謂荒率者，非專以枯淡取勝也。鈎勒皴擦，皆隨手變化，而不見痕跡。大巧若拙，能到荒率地步，方是畫家眞本領。」(淸・盛大士《谿山臥遊錄》)

「畫之爲法，法不在人。拙而自然，便是巧處；巧失自然，卻是拙處。」(淸・方薰《山靜居論畫》)

「筆要巧拙互用，巧則靈便，拙則渾古，合而參之，落筆自無輕佻涫濁之病矣。」(淸・秦祖永《繪事津梁》)

「世人作畫，但求蒼老，自謂功夫已到。豈知畫至蒼老，便無機趣矣！全要以渾融柔逸之氣化之，方能骨格內含，神采外溢，於古人始有入處。」(淸・秦祖永《繪事津梁》)

「嘗觀古人畫，筆筆靈動，間用一、二拙筆，彌覺渾淪。蓋靈
動之中，不可無古勁之致耳。」(清・潘曾瑩《小鷗波館畫譜》)

「畫有純質而清淡者，僻淺而古拙者，輕清而簡妙者，放肆而
飄逸者，野逸而生動者，幽曠而深遠者，昏暝而意存者，眞率
而閑雅者，冗細而不亂者，厚重而不濁者，此皆三古之跡，達
之名品，參手神妙，各適於理者然矣。」(宋・韓拙《山水純全集》)

「凡畫嫩與文不同，有指嫩爲文者，殊可笑。落筆細，雖似乎
嫩；然有極老筆氣出於自然者。落筆粗！雖近乎老；然有極嫩
筆氣故爲蒼勁者。難逃識者一看。世人不察，遂指細筆爲嫩，
粗筆爲老，眞有眼之盲也。」(明・唐志契《繪事微言》)

「今人不知畫理，但取形似。筆肥墨濃者謂之渾厚，筆瘦墨淡
者謂之高逸，色艷筆嫩者謂之明秀，而抑知皆非也。」(清・王原
祁《雨窗漫筆》)

「高簡非淺也，鬱密非深也。以簡爲淺，則迂老必見笑於王蒙；
以密爲深，則仲圭遂缺清疏一格。意貴乎遠，不靜不遠也；境
貴乎深，不曲不深也。一勺水亦有曲處，一片石亦有深處。」(清・
惲壽平〈甌香館畫跋〉)

以上董其昌等談「生」、「熟」和「工」、「拙」問題，表面看說法
不同，各有體會。如董玄宰認爲書法可以「熟後生」，而畫則要「熟
外熟」。顧凝遠則以爲「畫」也可以做到「熟外生」。因爲「熟」有兩類，
如果是「爛熟」(指一種熟練但陳腐沒有生命力的技術)，自然不能產
生新意；如果是「圓熟」(應指一種恰到好處的熟練)，就能轉化出「生」，

即看來好像不熟練卻富有生趣。他對於「工和拙」的關係，開門見山就指明「工不如拙」。又說最重要在於「自出新意」，不管它表面上是工是拙。進一步他又談了對「生」和「拙」的理解：不甚熟練的「生」沒有「莽氣」，而「拙」的表現沒有「作氣」。才吻合於「雅人深致」這種文人的審美標準。顧凝遠的體會似乎比董其昌要深一些，邏輯性也強一些。這代表了很多文人畫家的觀點，就是要技巧又不大在乎技巧，關鍵在於能否表現文人的氣質。實際上不過是希望技巧和風格的矛盾能夠統一。

明　陳淳　仿米山水卷（二局部）

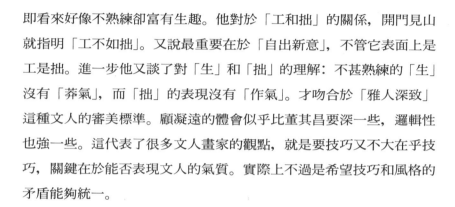

　　李修易的兩句話倒是簡單明瞭地說出此中奧祕。戴熙在談自己的經驗時，強調「生」的境界更高、更難。方薰則對「熟」的涵義作了一些解釋。龔賢談畫石塊的「蠻」與「巧」，實際也和「生」與「熟」、「拙」與「工」的涵義一致，最後還是要求「妙在不圓不方之間」，也就是「又生又熟」或「既工且拙」之間。

　　盛大士則在「蒼莽」和「荒率」上做文章。這不是兩個對立面，卻是一種境界的程度之分。所謂「蒼莽」，是指氣勢豪放、景象豐偉而作法老健的一種風格。至於「荒率」，如人在酒後放言，肆無忌憚，已達到有技巧而又忘記了技巧的階段，這是更高的境界，體現了老子所謂「大巧若拙」及「大智若愚」的精神。

　　秦祖永和潘曾瑩則從另一角度談對立面的結合，以互相滲透而取得和諧。風格「蒼老」者，要以「渾融柔逸之氣化之」。「靈動」的筆法中，要「間用一、二拙筆」。這和較早的韓拙所評述古代名跡的風範特色，如「放肆而飄逸」、「真率而閑雅」、「冗細而不亂」、「厚重而不濁」……等，其精神還是一脈相承的。

　　矛盾的風格技法雖可以互相襯托，甚至互相結合。但在各別的領域，又自有其高下與實質的不同。一些優秀的評論家或畫家，對此也頗為警惕。他們指出「嫩」與「文」、「粗」與「老」不同；「筆肥、墨濃」並不就是「渾厚」，「筆瘦、墨淡」並不等於「高逸」；「高簡」非「淺」；「鬱密」非「深」……都說明不能從技法的表面特徵，來判定其所表現的意境和格調的高下；同時也闡明了「過猶不及」這一真理。

三

　　前面已從審美及技法表現角度接觸到有關矛盾統一的現象或要求，我國畫論在這一方面有極為豐富的論述。還需擇要加以介紹和補充。如：

　　「蒲師訓筆法雖細，其勢極壯。」(宋‧劉道醇《聖朝名畫評》)

　　「光輔之畫也，放而逸，約而正，形氣清楚，骨格厚重。」(宋‧劉道醇《聖朝名畫評》)

　　「前人用色，有極沈厚者，有極淡逸者，其創制損益，出奇無方，不執定法。大抵濃艷太過則風神不爽，氣韻索然矣。惟能淡逸而不入於輕浮，沈厚而不流於郁滯，傅染愈新，光暉愈古，乃為極致。」(清‧惲壽平〈甌香館畫跋〉)

　　「其次須明虛實。虛實者，各段中用筆之詳略也。有詳處必要有略處，實虛互用。」(明‧董其昌《畫禪室隨筆》)

　　「每見梁楷諸人，寫佛道諸象，細入毫髮，而樹石點綴，則極灑落，若略不經思者。正以象既恭謹，不能不借此以助雄逸之氣耳。至吳道子以描筆畫首面肘腕，而衣紋戰掣奇縱，亦此意也。」(明‧李日華)

　　「用筆時須筆筆實，卻筆筆虛。虛則意靈，靈則無滯；跡不滯

則神氣渾然，神氣渾然則天工在是矣。夫『筆盡而意無窮』，虛之謂也。」(清‧惲壽平〈甌香館畫跋〉)

「蓋有骨必有肉，有實必有虛。否則崢嶸而近於險惡，無縹渺空靈之勢矣。」(清‧盛大士《谿山臥遊錄》)

「有墨畫處，此實筆也。無墨畫處，以雲氣襯，樹石房廊等皆有白處，又實中之虛也。實者虛之，虛者實之；滿幅皆筆跡，到處又不見筆痕，但覺一片靈氣浮動於上。」(清‧孔衍栻《石村畫訣》)

「用筆要沈著，沈著則墨不浮；又要虛靈，虛靈則筆不板。」(清‧華琳《南宗抉祕》)

筆法很細的畫，也可以表現偉壯的氣勢。豪放的風格，能兼有超逸之趣。一般「形氣清楚」(即注意於描畫細節)的作品，易於單薄膚淺；但在名手，同時能顯示厚重的骨格。當然達到這種效果很不容易。惲壽平從用色的角度，以為「沈厚」或「淡逸」風格不同，「出奇無方」，可是太過分常把美變成醜。要能做到「淡逸而不入於輕浮，沈厚而不流於郁滯」，才是恰到好處。

董其昌談虛實的關係，既是畫理，也符合哲理。在畫中要有精雕細刻的繁密處(就是「實」處或「詳」處)，但也要有清簡、刪略處(就是「虛」處)，這種虛實關係正是互相為用，互相襯托。李日華以一些古代的名家之作舉例：或寫像時「細入毫髮」，而配景的樹石極為「灑落」；或畫面容、肘、腕部分用一般的描法，「而衣紋戰掣奇縱」。這當然既是互相映襯，也結合了各別對象的特徵和賓主、虛實的關係。

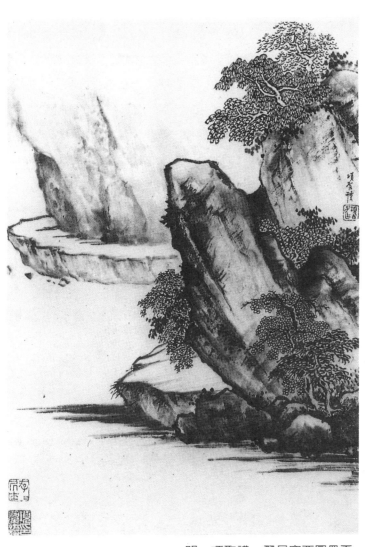

明 項聖謨 翠屏突兀圖冊頁

墨海精神

　　惲壽平、盛大士等從筆墨技巧論虛實的緊密結合和靈活運用，各
有警句。或謂用筆就要實中有虛，才能「神氣渾然」，「筆盡而意無窮」。
或謂「有骨必有肉，有實必有虛」，才能得「縹緲空靈之勢」。或謂在
畫面實景宜隨機留出空白，這就是實中有虛，同時又要虛中有實，使
「一片靈氣」浮動於畫面。華琳以爲筆法旣要「沈著」，又要「虛靈」，
才能不浮、不板。他把這虛實結合的要求談得更爲淺顯而揭去了神祕
的面紗。

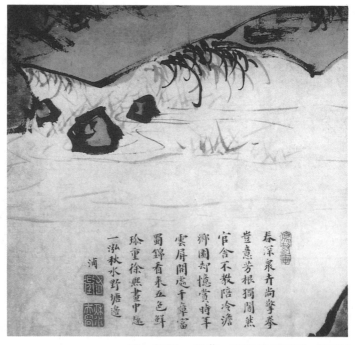

明　徐霖、杜堇　花卉泉石圖卷（局部）

「筆不用繁，要取繁中之簡；墨須用淡，要取淡中之濃。」(清・王原祁《麓臺題畫稿》)

「多筆不見其繁，少筆不見其簡。皴筆貴乎似亂非亂，衣紋亦以此意爲妙。」(清・方薰《山靜居論畫》)

「趙松雪《松下老子圖》，一松、一石、一藤榻、一人物而已。松極繁，石極簡，藤榻極繁，人物極簡；人物中衣褶極簡，帶與冠履極繁。即此可悟參錯之道。」(清・錢杜《松壺畫訣》)

「畫亦有無苔者，如鈎皴山石俱好，點苔以簡爲貴。惟痴翁一種橫點；蒼蒼莽莽，愈多而愈不厭玩。」(清・秦祖永《繪事津梁》)

「青綠重色，爲積厚易，爲淺淡難。爲淺淡矣，而愈見積厚爲尤難。惟趙無興洗脱宋人刻畫之跡，運以虛和，出之妍雅，穠纖得中，靈氣惝恍，愈淺淡愈見積厚，所謂絢爛之極仍歸自然，畫法之一變也。」(清・惲壽平《甌香館畫跋》)

「濃淡疊交，而層層相映，而轉轉相形。無層次而有層次者佳，有層次而無層次者拙。」(清・笪重光《畫筌》)

「近人學米，太模糊與太明露，乃交失之。米明露處如微雲河漢，明星燦然；今人則成鐵綿穿豆豉矣！米模糊處如神龍矯矯，隱見不測；今人則糞草堆壤，蕪穢不治矣！」(清・王概《芥子園畫傳》)

「若主於露而不藏，便淺而薄。即藏而不善藏，亦易盡矣。只要曉得景愈藏景界愈大，景愈露景界愈小。」(明・唐志契《繪事微言》)

「繪事要明取予。取者，形象彷彿處，以筆勾取之。其致用雖

墨海精神

在果毅，而妙運則貴玲瓏、斷續。若直筆描畫，即板結之病生矣。予者，筆斷意含，如山之虛廓，樹之去枝，凡有無之間是也。」（明·李日華《紫桃軒雜綴》）

「先求明秀，後期渾璞。功夫極處，則明秀處不失渾璞；而渾璞之中，其明秀又所不必言矣。」

「然其寓剛健於婀娜之中，行遒勁於婉媚之內，所謂百鍊鋼化繞指柔，積功累力而至者，安然一旦而得之耶！」（淸·沈宗騫《芥舟學畫編》）

「凡畫之起結最爲要緊。一起如奔馬絶塵，須勒得住，而又有住而不住之勢；一結如萬衆歸海，要收得盡，而又有盡而不盡之意。」（淸·王昱《東莊論畫》）

　　繁簡、濃淡的問題和虛實關係息息相通，並更多局限於技法的範疇，如王原祁所述用筆的「繁中之簡」和墨色的「淡中之濃」。方薰的「多筆不見其繁，少筆不見其「簡」和「似亂非亂」等。與「實中之虛」、「虛中有實」的精神完全一致。錢杜談趙子昂畫中人物及衣紋、背景等的繁簡互用等特徵，很像李日華評梁楷諸人技法奇變的要點。

　　秦祖永專談「點苔」，旣認爲「點苔以簡爲貴」，又盛贊黃公望的「橫點」，似乎多多益善。惲壽平又談到用靑綠重色在淺淡中見穠厚最難，只有趙子昂能做到：「運以虛和，出之妍雅，……所謂絢爛之極仍歸自然。」也就是做到了穠郁與妍雅之美的結合。

　　在「重疊」、「層次」、「藏與露」、「取與予」、「明秀與渾璞」、「剛健與婀娜」等技法與風格方面，都要求做到你中有我，我中有你；相

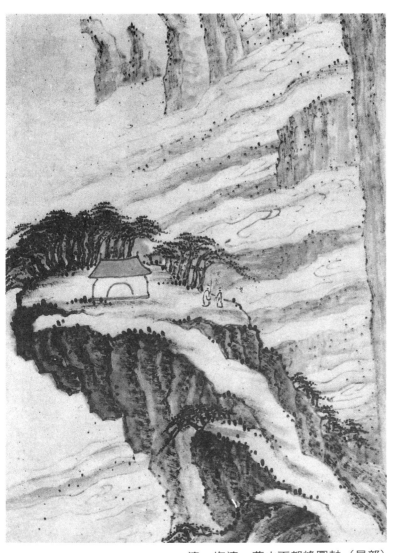

清　梅清　黃山天都峰圖軸（局部）

互爲用，相反相成。這旣符合中國古代哲學「有無相生」、「物極必反」
等啓示，也符合近代辯證法「矛盾統一」、「對立面互相轉化」等規律。
在畫論中要求的對立面統一，當然並不是簡單地調合，也有其「主要
方面」和「次要方面」，如何滲透和轉化，又必須具備一定的條件和技
巧。要發揚精粹，補其不足。所以中國畫論並不是哲學思想的注解，
而是長期作爲繪畫創作的指南並在不斷地發展和更新。通過這些規律，
我們看到中國畫在世界藝壇具有獨特的風範和成就。它在表現的領域
上，宏觀看，能一幅之內表現長江萬里，微觀看，能表現蜻蜓的薄翅
和草上的露珠。它能擺脫空間視點的局限性，畫出內容極爲豐富而又
符合視覺眞實感的《淸明上河圖》。它在構圖虛實的處理上，利用空白
一如書法的重視疏密、爭讓之美。至於色彩的運用，如濃艷與淸逸結
合，黑、白與色彩結合，正如中國樂隊的合奏，在急烈的鑼鼓聲中，
忽有笛聲悠揚，在抒情的獨奏中常插入急管繁絃。這一類樂理和畫理
相通，都要求矛盾的統一，在和諧中又有豐富的節奏與鮮明的性格。

創造與繼承

墨海精神

一

　　「創造」與「繼承」也是中國畫論上的一對矛盾，更是當前藝壇很值得注意研究的問題。很多老畫家以為不重視繼承就說不上中國畫。也有不少人學習了西畫，特別是接觸了日新月異的西方現代諸藝術流派後，以為中國畫已經衰老過時，應徹底更新，另起爐灶。這一大問題必須另作專題討論，現在從畫論的角度來探討有關的論點也不為無益。

　　首先，深受中國哲學影響的古代畫家和理論家，從來就很重視創造精神，並在歷史長河中產生了許許多多富有創造精神的傑出畫家，他們都反映了這種要求革新和獨創的思想。我們試看：

　　「苟日新，又日新，日日新。」（《禮記‧湯之盤銘》）
　　「出入六合，遊乎九州，獨往獨來，是謂獨有。獨有之人，是謂至貴。」（戰國‧《莊子‧在宥第十一》）
　　「獨與天地精神往來，而不敖倪於萬物。」（戰國‧《莊子‧天下第三十三》）
　　「夫丹青妙極，未易言盡，雖質沿古意，而文變今情。」（南北朝陳‧姚最《續畫品‧序》）
　　「述而不作，非畫所先。」（南北朝齊‧謝赫《古畫品錄‧序》

　　我們看到,在商湯時代銅器上的銘文就十分堅決地表現了對新(或創新)的態度:有一天「新」不能滿足,要繼續「新」,永遠「新」。真是開創者的精神;老莊思想對我國後世畫家(特別是山水畫家)影響是鉅大的,他以「人」與「自然」為一體,更要「獨與天地精神往來」,要做「獨有之人」,「獨往獨來」於天地之間。試問古今中外鼓吹創新的藝術家,有幾個人能有此思想境界? 他們在生活實踐和創作實踐中又能體現多少?

　　到南北朝畫家們的畫論中,有宗炳的「暢神」論、王微的「以一管之筆,擬太虛之體。」雖未明說「獨創」或「獨有」,其超脫不羈的精神和莊子的思想是一致的。至於謝赫和姚最對繪畫創作的要求倒很簡單明瞭。謝的《六法》中雖有「傳移模寫」一法,但又指出首先要「作」(就是要有新意),不能僅僅是「述」(指重複前人的創作)。姚最的「文變今情」,也是要把畫的文釆,變得適合於當前的新鮮的感受。

　　宋代的畫家對於創造和繼承的關係,有了進一步的闡述。至清初的石濤,則更把獨創精神的重要發揮得淋漓盡致:

　　　「人之學畫,無異學書。今取鍾、王、虞、柳,久必入其彷彿。至於大人達士,不局於一家,必兼收並覽,廣議博考,以使我自成一家,然後為得。」(宋·郭熙《林泉高致》)
　　　「在古無法,創意自我,功期造化。」(宋·劉道醇《聖朝名畫評》)
　　　「今人不明乎此,動則曰某家皴點可以立足,非似某家山水不能傳久;某家清澹可以立品,非似某家工巧只是娛人。是我為某家役,非某家為我用也。縱逼似某家,亦食某家殘羹耳,于

我何有哉！……我之爲我，自有我在。古之鬚眉不能生我之面
目，古之肺腑不能入我之腹腸；我自發我之肺腑，揭我之鬚眉，
縱有時觸著某家，是某家就我也，非我故爲某家也，天然授之
也，我于古何師而不化之有？」(清・釋原濟《苦瓜和尚畫語錄》)

「在墨海中立定精神，筆鋒下決出生活，尺幅上換去毛骨，混
沌裡放出光明。縱使筆不筆、墨不墨、畫不畫，自有我在。」(同
上)

「山川使予代山川而言也，山川脫胎於予也，予脫胎於山川也，
搜盡奇峰打草稿也，山川與予神遇而跡化也。」(同上)

「師事古人則可，爲古人奴隸則斷乎不可。」(清・釋原濟)

郭熙以爲學畫和學書法相同，一般人學一家也能大體相似。但有
更高要求的人，就要「兼收並覽」，廣泛吸收別人的長處，才能達到自
成一家」，才能算成功。劉道醇的思想要更解放一些，他以爲繪畫在古
代本沒有一定的法則，可自己創意，求表現宇宙的規律。也含有莊子
「獨與天地精神往來」的意味。

到了石濤的強調獨創精神和個性的表現，不僅在中國古代，直至
近代的畫壇也算得絕無僅有，即在西方近代主張表現個性畫家的言論
中，亦未見有如此警闢動人的語言。他不僅鄙視僅僅摹仿前人，稱之
爲「食某家殘羹」，並認爲古人的鬚眉、肺腑，不能長在自己的身上。
要「立定精神」、「換去毛骨」，可以不顧一切，只要「自有我在」！這
個「我」可以代替山川發言，已經分不清是誰「脫胎」於誰。這兒又
體現了「忘我」的精神，正是莊子的天地與我爲一的境界。「唯我」又

「忘我」，這是許多富有獨創精神的畫家所共同具有的特徵。

石濤也不是完全否定向前人學習。他又曾著重說明可以師古，但千萬不能作古人的奴隸。他傳世的作品，都雄辯地說明了這一點。既

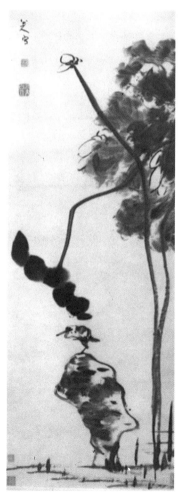

清　朱耷　荷花水鳥圖軸

吸收了董源、范寬、元四家、明吳門諸家的技法菁華，而運用得靈活自由，變化莫測。這種學習前人的態度，對比他稍晚的一些優秀畫家，也深有影響並各有體會。如：

「古人筆法淵源，其最不同處，最多相合。李北海云：『似我者病』，正以不同處求同，不似處求似，同與似者皆病也。」（清·惲壽平〈甌香館畫跋〉）

「作畫須優入古人法度中，縱橫恣肆，方能脫落時徑，洗發新趣也。」（同上）

「學不可不熟，熟不可不化，化而後有自家之面目。」（清·方薰《山靜居論畫》）

「凡畫譜稱某家畫法者，皆後人擬議之詞。畫者本無心也，但摹繪造化而已。吾心自有造化，靜而求之，仁者見仁，知者見知可也。泥古未有是處。」（清·戴熙《習苦齋畫絮》）

「畫中人物、房廊、舟楫類，易流為匠氣。獨出己意寫之，匠氣自除。有傳授必俗，無傳授乃雅。」（清·孔衍栻《石村畫訣》）

「信今傳後，何至獨讓古人！」（清·沈宗騫《芥舟學畫編》）

惲壽平借唐代大書家李北海的話來說明學前人要在「不同處求同」，就是不能僅求貌似，要學習其精神骨力。如果已經深入古人的法度，就要大膽放手，力求擺脫，才能得到「新趣」。方薰用「熟」與「化」來說明這一形成「自家面目」的過程，其精神和南田之說完全一致。

戴熙指出前人所創造的一些「畫法」，也是師造化而來，「吾心自

有造化」，豈能「泥古」不化。孔衍栻以爲特別是某些題材，如簡單模仿前人，易流於「匠氣」，須自己獨創，才能達到「雅」的風格。沈宗騫的簡單兩句話，說明總應以獨創爲主，可作這一段的恰當的結尾。

<div align="center">

二

</div>

　　前節談到的重視「獨創」、「獨有」的精神等固然十分重要，也接觸到一些技法和學習對象及大自然等，但主要還是談主觀精神和發揚個性的重要。繪畫創作終究不能僅憑主觀願望就獲得成功，它的研究、表現的對象，也就是創作的客觀源泉，豈能忽視？中國古代的畫家及理論家早已注意到這一問題：

　　「外師造化，中得心源。」(唐‧張璪)

　　「與其師人，不若師諸造化。與其師造化，不若師諸心。」(宋‧范寬)

　　「莫神於好，莫精於勤，莫大於飽遊飫看，歷歷羅列於胸中，而目不見絹素，手不知筆墨，磊磊落落，杳杳漠漠，莫非吾畫。」(宋‧郭熙《林泉高致》)

　　「澄叟自幼而觀湘中山水，長游三峽夔門，或水或陸，盡得其態，久久然後自覺有力。水墨學者，不可不知也。」(宋‧李澄叟《畫說》)

　　「皮袋中置描筆在內，或於好景處，見樹有怪異，便當模寫記

之，分外有發生之意。」（元・黃公望《寫山水訣》）

唐代善畫松樹、運筆元氣淋漓的張璪這兩句名言，成爲千古許多畫家的座右銘。字數不多，卻涵義深廣。特別是他把「師造化」放在前，「得心源」在後，更合乎感受在前、動情在後，也就是以物質爲第一義的客觀規律。宋代偉大山水畫家范寬提出了「師造化」的重要性超過「師人」；但其後兩句，似乎說「師心」更重要。我們當然不能用近代邏輯學來要求古人。他的把「師心」當作最後要點，和上節談到的重視獨創精神的理論自有其深遠的聯繫。

另一位傑出山水畫家郭熙，則指出對山水畫的愛好和勤學雖很有益，但更重要的是「飽遊飫看」，才能做到在創作時忘記了絹素和筆墨，得到極大的自由！李澄叟則談他自己的經驗：在飽歷湖南、四川、三峽一帶名山大川之後，作畫才「自覺有力」。他們都以觀察大自然、獲得客觀的感受爲第一重要。如果我們一定要用現代術語來評價他們的話，也可以說都飽含了「現實主義」的精神。但中國畫的「現實主義」絕不是機械地或純客觀地模仿自然。

元四大家之一的黃公望，也在其著作中記錄了他的寫生經驗，因爲這樣做才能表現得更生動並啟發人的想像。這是十三世紀畫家的言論，我們今天還在照樣實行。當然寫生的工具和表現的意境、手法有所不同。而當時西方的風景畫還沒有萌芽。

「吾師心，心師目，目師華山。」（明・王履〈華山圖・序〉）

「凡學畫者，看眞山眞水，極長學問。便脫時人筆下套子，便

無作家俗氣。」(明·唐志契《繪事微言》)

「董源以江南眞山水爲稿本；黃公望隱虞山即寫虞山，皴色俱肖，且日囊筆硯，遇雲姿樹態，臨勒不捨；郭河陽至取眞雲驚湧，作山勢尤稱巧絕。應知古人稿本，在大塊內、苦心中，慧眼人自能覷著。」(明·沈灝《畫塵》)

「畫泉宜得勢，聞之似有聲。即在古人畫中見過、摹臨過，亦須看眞景始得。」(清·龔賢《畫訣》)

「知有名蹟，徧訪借觀，噓吸其神韻，長我之識見，而游覽名山，更覺天然圖畫，足以開拓心胸，自然邱壑內融，衆美集腕，便成名筆矣。」(清·王昱《東莊論畫》)

「古云：不破萬卷，不行萬里，無以作文，即無以作畫也，誠哉是言。如五岳、四鎮，太白、匡廬，……今以几席筆墨間，欲辨其地位，發其神秀，窮其奧妙，奪其造化，非身歷其際，取山川鍾毓之氣，融會於中，安能辨此哉。彼羈足一方之士，雖知畫中格法訣要，其所作終少神秀生動之致，不免紙上談兵之誚也。」(清·唐岱《繪事發微》)

「從來筆墨之探奇，必系山川之寫照。善師者師化工，不善師者撫縑素。拘法者守家，不拘法者變門庭。」(清·笪重光《畫筌》)

「畫家惟眼前好景不可錯過。蓋舊人稿本，皆是板法；惟自然之景活活潑潑地。」(清·盛大士《谿山臥遊錄》)

　　明代王履的警句雖明顯和范寬的名言有內在的聯繫，但他的三級論是以「心」(包括創作動機、創作欲和個性)爲出發點，「目」爲媒

介，而研究的對象（即客觀事物）放在最主要的位置。這比之范寬把
「心」放在最有決定性的地位，似乎要更符合客觀眞理。

唐志契、沈灝、龔賢等重視觀察眞山眞水的言論，都繼承了黃公
望的思想和經驗又各有發揮。或以爲能擺脫「筆下套子」（即現代所謂
「公式化」）和「作家俗氣」（即缺乏大自然千變萬化的蓬勃生氣），或
以郭熙的「雲頭皴」（「取眞雲驚湧作山勢」）爲例，說明古人的苦心創
造來自大自然。龔賢和王昱都以爲即使在臨摹古人名蹟後頗有心得，
還必須觀察眞景。

「讀萬卷書，行萬里路。」本是董其昌提出的名言。唐岱在此加以
發揮，以爲名山大壑的「神秀生動之致」，必須親身體會，不能「紙上
談兵」。笪重光在指出必須師法大自然之後，其結論是拘守前人的畫法
只是「守家」（好像看家的奴僕），「不拘法」的人才能使門庭有新氣象。
正如盛大士所說：「惟自然之景活活潑潑地」。都可見凡是思想開闊、
卓有成就的畫家和評論家，都在極力提倡重視對客觀事物的觀察體會，
而反對一味抄襲別人，閉門造車。

上面所介紹的言論多側重在優秀山水畫家的體會或一般的泛論。
這對人物畫家和花鳥草蟲等各類題材的創作，需要精研對象也並不例
外。試看：

「學畫花者，以一株花置深坑中，臨其上而瞰之，則花之四面
得矣。學畫竹者，取一枝竹因月夜照其影于素壁之上，則竹之
眞形出矣。」（宋・郭熙《林泉高致》）
「太僕廄舍，御馬皆在焉。伯時每過之，必終日縱觀，至不暇

與客語。大概畫馬者必先有全馬在胸中，若能積精聚神，賞其神駿，久之則胸中有全馬矣。信意落筆，自然超妙，所謂用意不分，乃凝於神者也。」(宋・羅大經《鶴林玉露》)

「曾雲巢無疑工畫草蟲，年邁愈精。余賞問其有所傳乎？無疑笑曰：『是豈有法可傳哉！某自少時，取草蟲籠而觀之，窮晝夜不厭。又恐其神之不完也，復就草地之間觀之，於是始得其天方其落筆之際，不知我之爲草蟲耶？草蟲之爲我耶？此與造化生物之機緘蓋無以異，豈有可傳之法哉！』」(同上)

「然萬物可師，生機在握，花塢藥欄，躬親鑽貌；粉鬚黃蕊，乎自對臨。何須粉本，不假傳移，天然形似，自得眞詮也。」(清・迮朗《繪事雕蟲》)

郭熙雖是傑出的山水畫家，對於畫花卉也頗有研究。他提出能夠從各個角度，全面觀察花的豐姿、形態的妙法。而對於畫竹，他又贊同了能夠削繁就簡，去蕪存精的以竹影爲「眞形」的妙諦①。羅大經以李公麟畫馬重視觀察爲例，稱頌他達到了「用意不分，乃凝於神」的境界，又記錄了他和畫草蟲名手曾雲巢的對話，說明在各種環境中觀察草蟲動態的重要意義，乃至達到忘我的境地。迮朗的結論也是要得到畫花卉的「眞詮」，只有師實物，把握其內在生命。中國畫家的重視觀察研究客觀對象，既有悠久的傳統，更有其鮮明的特色，和今天

注••••••••••••
① 傳說五代時有李夫人，即憑紙窗竹影之感受而畫竹。

一般所謂「寫生」頗有不同。其要點首先是要求較全面地觀察理解，而不是僅作片面的或局部的形象記錄。在此基礎上才能「得神」，取其精華，才能自由表現，豐富變化而不違背客觀規律。有時因已深刻了解其生長規律和形象特徵，才敢於削繁就簡或誇張變化，加強其美的特徵的表現。不管是山水畫或人物畫、花鳥畫都是如此，追求的是客觀對象精神、本質的美，又是和作者思想、感情、性格相一致的美，絕不是對客觀事物的機械摹仿。

創新的精神和師造化的重要已談得不少，「師前人」的意義究竟何在？在謝赫的《六法論》中，「傳移模寫」列最後一法。所以歷來一般認爲：這不過指臨摹前人的作品，是一種學習或複製前人作品的手段。唐代張彥遠《歷代名畫記・論六法》中說：

> 「至於傳模移寫，乃畫家末事。然今之畫人，粗善寫貌，得其
> 形似，則無其氣韻；具其彩色，則失其筆法，豈曰畫也！」

他看到這一法列在最後，也只好姑且同意是「畫家末事」。但下面緊接的幾句，又似乎說這一法很重要。「今之畫人」就因爲這一方面有欠缺，就功力很差，所畫的東西不能算畫（「豈曰畫也」）。這種矛盾，

我們在一千幾百年以後自很難推準確推測。但張彥遠在《論六法》中又說過：「古之畫或能移其形似而尚其骨氣」。他是一位出身於大官僚家庭的大收藏家，看到的優秀古畫一家很多，從談骨法用筆那一段，也可以看出他對所謂「骨氣」十分重視，乃至超過「移形」。因此，如果「傳移模寫」僅僅是描摹表面的形象，在《六法》中自最不重要。

　　至於謝赫本人，是一位肖像畫家。歷代的民間職業畫家，也常用「傳神」、「寫眞」來代替肖像畫。在許多文獻中，還有「傳畫」、「模寫」、「移畫」、「仿作」等名詞。即如上引張彥遠的一段評論，在各種傳世版本裡，或作「傳模移寫」，或作「傳移模寫」②。所以這一名詞的涵義和界限很難確定，但主要是指臨摹、學習前人的作品應無甚問題。這一手段對古代的肖像畫及人物畫家本極重要，而謝赫仍把它列在最後，而突出「氣韻生動」和「骨法用筆」等，也十分難得。我們再看稍晚的畫家對學習前人作品的態度：

> 「夫欲傳（究）古人之糟粕，達前賢之閫奧，未有不學而自能也，信斯言也。凡學者宜先執一家之體法，學之成就，方可變易爲己格斯可矣。噫！源遠者流長，表端者影正，則學造乎妙藝，盡乎精粹。蓋有本者亦若是而已。」（宋·韓拙《山水純全集》）
>
> 「作畫貴有古意，若無古意，雖工無益。今人但知用筆纖細，傅色濃艷，便自以爲能手。殊不知古意旣虧，百病橫生，豈可

墨海精神

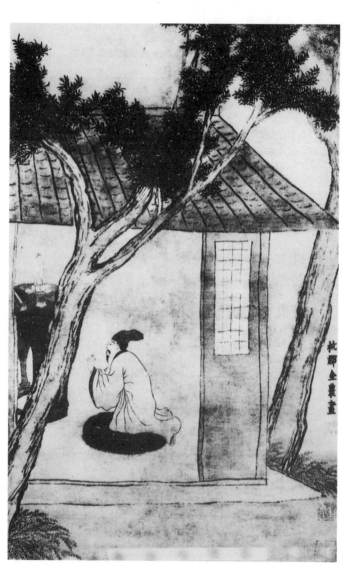

清　金農　禮佛圖軸（局部）

觀也。吾所畫似乎簡率，然識者知其近古，故以爲佳。」(元·趙孟頫)

「麓臺云：『畫不師古，如夜行無燭，便無入路。』故初學必以臨古爲先。」(淸·秦祖永《繪事津梁》)

　　韓拙以爲要認識甚麼是古人的糟粕，而繼承優秀的傳統，不通過向前人學習是不可能的。要從學一家入手，有了成就，才能發展成自己的風格。「源遠者流長」是指要學得深才能有更大的發展。還要選擇好的師表，取其菁粹，才能「造乎妙藝」，也可見根本的重要。他把藝術的傳統當作本源，必須在此基礎上發展。在中國畫演進的歷史長河中，這一理論產生了鉅大的影響。

　　到元代的趙子昂，強調「作畫貴有古意」，並認爲他自己的畫就是如此。實際上他的靑綠人物畫雖繼承了唐代和北宋的一些技法傳統，也有一些新創造（如重彩與淡彩相結合）。他一再鼓吹「古意」，可能因爲他本是宋皇朝的後裔，但已在元朝做了官，當然不便直接繼承南宋的畫風。淸代的王麓臺和秦祖永等許多文人畫家，他們把「師古」的重要性以夜行的燭光相比，倒是很鮮明易解。可是對於如何取其菁華，去其糟粕？如何推陳出新？並沒有多加注意。這也反映了淸代雖有大量的文人畫家，但大多滿足於臨摹古人，閉門造車風氣的盛行。當然在明、淸兩代，也有不少文人畫家對於如何向前人學習，提出過一些寶貴意見：

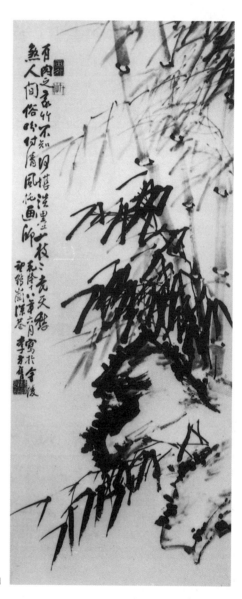

清　李方膺　竹石圖軸

「米元章謂:『書可臨可摹,畫可臨不可摹。』蓋臨得勢,摹得形。畫但得形,則淪於匠事,其道盡失矣。」(明・李日華《紫桃軒雜綴》)

「臨摹古人,不在對臨,而在神會。目意所給,一塵不入。似而不似,不似而似,不容思議。」(明・沈灝《畫塵》)

「古人之畫,皆成我之畫。有恨我不見古人,恨古人不見我之歎矣!故臨古總要體裁中度,用古人之規矩格法,不用古人之丘壑蹊徑。訣曰:『落筆要舊,景界要新。』何患不脫古人窠臼也。」(清・唐岱《繪事發微》)

「臨摹即六法中之傳模,但須得古人用意處,乃爲不誤。否則與塾童印本何異。夫聖人之言,賢人述之而固矣;賢人之言,庸人述之而謬矣。一摹再摹,瘦者漸肥,曲者已直,摹至數十遍,全非本來面目。此皆不求生理、於畫法未明之故也。能脫手落稿、杼軸予懷者,方許臨摹,臨摹亦豈易言哉!」(清・鄒一桂《小山畫譜》)

「作畫須要師古人,博覽諸家,然後專宗一、二家。臨摹觀玩,熟習之久,自能另出手眼,不爲前人蹊徑所拘。古人意在筆先之妙,學者從有筆墨處求法度,從無筆墨處求神理,更從無筆無墨處參法度,從有筆有墨處參神理,庶幾擬議神明,進乎技矣!」(清・秦祖永《繪事津梁》)

李日華重複米元章的看法,以爲繪畫只能對臨(就是把原畫另放,看著它學畫,不一定完全畫得一樣,)才能夠得「勢」,就是學習到原

作的整體氣勢。如果去摹（覆蓋在原作上依樣葫蘆地描畫，或用其他
方法仿作），就只能得形，沒有生氣，成為工匠的複製品。沈灝更進一
步，以為臨摹學習前人的作品，重在「神會」，要做到又像又不像，求
情趣、風格上的相似，才算高明。

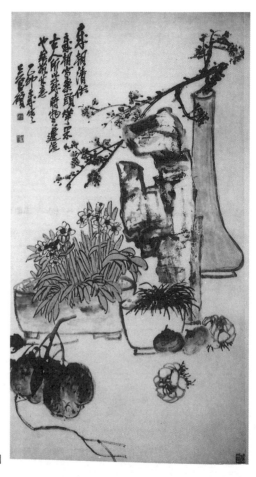

　　清　吳昌碩　歲朝清供圖

　　唐岱談臨摹的體會，首先要和古人感情上相通，彷彿要臨摹的作品就是自己的作品，然後要有目的、有重點地學其菁華，才能「脫古人窠臼」，創新境界。鄒一桂也強調要「得古人用意處」，而不能簡單、機械地摹仿。秦祖永則說得比較全面，可在博覽諸家之後，再對一兩家作深入的鑽研。臨摹與觀賞相結合，以理解、掌握古人作品的法度、神理等奧妙之處，「自能另出手眼」。這既是重要的學習方法，也大體說明了從繼承到創新的過程。當然，在這一問題上也有一些不同的看法或補充：

　　「學畫者必須臨摹舊蹟，猶學文之必揣摩傳作，能於精神意象之間，如我意之所欲出，方爲學之有獲。若但求其形似，何異抄襲前文以爲己文也。……若但株守一家而規摹之，久之必生一種習氣，甚或至於不可嚮邇。苟能知其弊之不可長，於是自出精意，自闢性靈，以古人之規矩，開自己之生面，不襲不蹈，而天然之彀，可以揆古人而同符，即可以傳後世而無愧，而後成其爲我而立門戶矣。……使其專肖一家，豈鐘繇以後復有鐘繇、羲之之後復有羲之哉？即或有之，正所謂奴書而已矣！書畫一道，即此可以推矣。」（清·沈宗騫《芥舟學畫編》）

　　「果其食古既化，萬變自溢於寸心；下筆天成，一息可通乎千古。」（同上）

　　「臨古人畫，須先對之詳審細玩，使蹊徑及用筆、用墨、用意皆存胸中，則自然奔赴腕下。下筆可不必再觀，觀亦不能得其神意之妙矣。」（清·錢杜《松壺畫憶》）

墨海精神

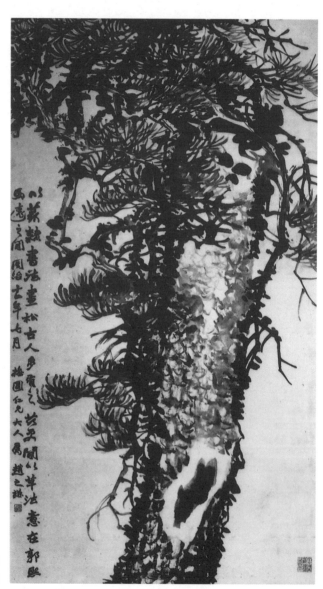

清　趙之謙
黑松圖軸

「善畫者，能與古人合，復能與古人離，會而通之。」（清·惲秉怡序盛大士《谿山臥遊錄》）

「就其性情、品槩、師承、家法，各於近者而有得焉。得其工者至能品，得其化者至神品，得其超者至逸品。後之人往往贋前人作，其畫可贋，其至處不可贋也。」（同上）

「古人固須取法，亦須擇善而從。其有不近情理之處，儘可改變。蓋其偶疎忽者，不必盲從，亦不必以此而抹殺一切也。神而明之，存乎其人。」（現代·陳衡恪）

　　如沈宗騫以爲如果株守一家，容易成一種「習氣」，應「以古人之規矩，開自己之生面。」很自然地自成一家。如果王羲之以後又產生一個同樣的王羲之，不過是「奴書」！他要求食古而化，做到「下筆天成，一息可通乎千古」！錢杜主張先對前人佳作用心觀摹，深入理解而不必對臨。惲秉怡認爲學古人要能合能離，得其精髓。凡臨摹或作假畫者，終不能得其微妙之處。現代的陳衡恪談到向傳統學習須「擇善而從」，應根據自己的理解用心體會，棄其糟粕，不必盲從。

　　關於繼承傳統這一問題，中國歷來十分重視。在藝術領域凡較抽象者如音樂、書法，自須以前人的作品爲範，由淺入深，由學一家而至其他流派，智者漸能獨創，一般亦能得延續傳統之美，持民族文化於不墮，至盛世則更加發揚。造型藝術則稍有不同，其表現對象爲客觀實體，學者除重視表現技巧（亦即形式美的掌握）外，表現的對象千變萬化，社會、大自然萬物均在不斷演變。作者的思想感情及審美觀亦在演變並各有不同，所以在精研傳統技法的同時，必須「行萬里

 墨海精神

現代　羅青　萬重鋼架

路」，深入觀察、理解擬表現的題材之形象及精神上的特質。歷代優秀的畫家和理論家的要求也是如此。創新的目的是要「創新」、「得神」，但手段上既要學習優秀傳統技法，又要觀察理解表現對象，二者缺一不可。

現代　羅青　如霧起時

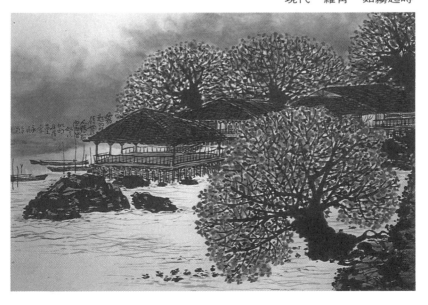

墨海精神

　　其學習步驟：傳統習慣是先臨摹前人，學表現技法（與音樂、劇曲、書法等相同），再深入觀察研究客觀對象，融會貫通，而有所獨創。元代以後的許多文人畫家，他們以臨摹前人為滿足，必然喪失朝氣及創造精神，乃至謬誤、平庸，沾污了傳統美術的光輝和卓越成就。然而自十九世紀晚期以來，西方繪畫傳入中國，學者甚多，其步驟從寫生入手，至高級階段一般亦常以「寫生即創作」。描繪光的變化成為一個重要因素。各時期又產生各種流派，從極重視「形」到完全放棄「形似」而追求絕對抽象。這與中國畫所要求的「不似之似」，使作者的個性、情感、表現對象的精神生命及靈變的技法形式融為一體大異其趣。

　　中西繪畫因不同的文化傳統、不同的社會條件而各具特色，不分析各別之菁華與糟粕，盲目捨己從人，已為當代許多優秀畫家所不取。故不妨重溫傳統畫論之嘉言，稍加評解，作芻蕘之獻。

現代　羅青　平湖秋月

後記

　　中國畫論是中國的藝術論和美學的一個組成部分，它和中國歷代的「文論」、「樂論」、「書論」、「戲曲理論」及中國哲學、詩詞藝術等息息相通，互相滲透並有著內在的聯繫。它更是中國歷代優秀畫家創作經驗的總結和重要收藏家、思想家鑑賞評論的結晶，對中國畫民族風格的形成和發展，起著重要的推動作用。

　　歷代畫論的文獻資料極爲豐富。近百年來，分類蒐集、編輯、考訂或按時代介紹評述者有余紹宋、俞劍華、鄭昶、傅抱石等諸先生，作專題研究者人數更多，並爲世界文壇、藝壇所重視。但中國畫論畢竟大部產生於長期偏於保守的封建社會，其中有精華也有糟粕，吸取其精華並使之有益於新時代的創作和民族風格的發揚，實遠遠難於抱殘守缺或用新標準苛求古人。故在近年重上講壇介紹中國畫論時，未按時代順序或傳統《六法論》之規範，而分爲十個專題：以「形神關係」爲首，「創造與繼承」之要點爲結，更較多注意於取其精華，並以歷代的優秀作品爲證或與西畫之特色相比較，以求能有助於當前中國畫的創作活動。

　　專題講座後，曾依據講授提綱部分寫成書稿，又蒙薛永年弟爲我據其筆記整理二篇。今冬稍暇，大家勉力續成其餘六章，引用之古代畫論，稍加集中突出，故其編排體例與前完成部分或將稍有差異。年老力衰，未能對全文作重新統一之整理，深感歉意，並祈讀者諒之！

<div style="text-align:right">安治</div>

<div style="text-align:right">1988 年 3 月</div>

附記

　　《中國畫論縱橫談》一書稿，原爲家嚴七〇年代末期在中央美術學院爲研究生授課之提綱，後經近十年陸續整理成文，雖經多方努力，並幾經周折，但直至父親1990年去世始終未能出版。

　　經永年先生介紹，羅青先生及東大圖書公司同仁鼎力相助，現終於可以成書了。由於不知先父在文內引用之古代畫論各出自何版本，在校對時，有疑問處多依據于安瀾先生之《畫品叢書》、《畫論叢刊》。

　　中國畫研究院趙力忠先生，故宮博物院孔晨女士也爲本書出版做了大量工作，在此一併表示衷心感謝。

<div style="text-align:right">

張晨

1995 年 8 月

</div>

讓熙攘的人生　妝點翠微的新意

滄海美術叢書

深情等待與您相遇

藝術特輯

◎萬曆帝后的衣櫥——明定陵絲織集錦　　王岩　編撰

萬曆帝后的衣櫥——

明定陵絲織集錦　　王岩　編撰

　　由最初始的掩身蔽體，嬗變到爾後繁富的文化表徵，中國的服飾藝術，一直就與整體的環境密不可分，並在一定的程度上，具體反映了當時的政治、社會結構與經濟情況。明定陵的挖掘，印證了我們對於歷史的一些想像，更讓我們見到了有明一代，在服飾藝術上的成就！

　　作者現任職於北京社科院考古研究所，以其專業的素養，結合現代的攝影、繪圖技法，使得本書除了絲織藝術的展現外，也提供給讀者豐富的人文感受與歷史再現。

藝 術 史

儺史——中國儺文化概論　　　　　林　河　著

　　當你的心靈被侗鄉苗寨的風土民俗深深感動的時候，可知牽引你的，正是這個溯源自上古時代就存在的野性文化？它現今仍普遍地存在於民間的巫文化和戲劇、舞蹈、禮俗及生活當中。

　　來自百越文化古國度的侗族學者林河，以他一生、全人的精力，實地去考察、整理，解明了蘊藏在儺文化裡頭的豐富內涵。對儺文化稍有認識的你，此書值得一讀；對儺文化完全陌生的你，此書更需要細看。

五月與東方——

中國美術現代化運動在
戰後臺灣之發展(1945～1970)　　　蕭瓊瑞　著

　　「五月」與「東方」是興起於戰後臺灣畫壇的兩個繪畫團體；主要活動時間，起自1956、1957年之交，終於1970年前後；其藝術理想與目標為「現代繪畫」。

　　本書以史實重建的方式，運用大量的史料和作品，對於兩畫會的成立背景、歷屆畫展實際作品，以及當時社會對其藝術理念的迎拒過程，和個別的藝術言論與表現，作一全面考察，企圖對此二頗具爭議性的前衛畫會，作一公允定位。全書近四十萬言，包括畫家早期、近期作品一百餘幀，是瞭解戰後臺灣美術發展的重要參考書籍。

中國繪畫思想史　　　　高木森　著

　　在漫長的持續成長過程中，我們的祖先表現了高度的智慧。這些智慧有許多結晶成藝術品，以可令人感知的美的形式述說五千年來的、數不盡的理想和幻想。

　　藝術思想史正是我們把握古人手澤、領會古聖先賢明訓的最直接方法，因為我們要用我們的思想、眼睛，去考察古人的思想、去檢驗古人留下的實物來印證我們的看法。本書採用美術史的方法，從實際作品之研究、分析出發，旁涉文獻史料和美學理論，融會貫通而成，擬藉此探究我國藝術史上每個時期的主流思想。

　　本書榮獲81年金鼎獎圖書著作獎。